西方經典美術技法叢書

水彩畫的訣竅

75個讓你成為繪畫達人的水彩畫技巧

凱茜・約翰遜 / 著

劉 靜 / 譯　許瓊朱 / 校審

• • •

新一代圖書有限公司

作者簡介

　　凱茜・約翰遜（Cathy Johnson）撰寫了 35 本專著，大多與藝術和自然史相關。十多年來，她一直擔任《藝術家的雜誌》、《水彩藝術家》和《鄉村生活》的特約編輯、作家和插圖畫家，同時，她還擔任著《鄉村生活》雜誌的在職博物學家。凱茜為塞拉俱樂部（Sierra Club）撰寫了關於藝術和自然的兩本書，並在 2005 年該俱樂部於舊金山舉辦的首次國際盛會上做了主題演講。

　　她對藝術和自然史抱有一腔熱忱，創立了廣為流行的關於自然的素描（Sketching in Nature）博客群，其網址為 http://naturesketchers.blogspot.com。凱茜透過網上工作室進行線上教學，免費提供藝術技巧。歡迎訪問她的博客 http://katequicksilvr.livejournal.com/ 或網址為 http:// cathyjohnsonart.blogspot.com 的凱茜・約翰遜藝術畫廊，在這裡你可以獲得藝術方面的指導。

　　現在，凱茜和她的丈夫約瑟夫・拉克曼帶著她的貓咪們生活、工作在中西部的一個小鎮上。

度量單位換算表

1 英寸	=	2.54厘米
1 厘米	=	0.4英寸
1 英尺	=	30.5厘米
1 厘米	=	0.03英尺
1 碼	=	0.9米
1 米	=	1.1碼

致謝

　　作者的名號總在書本的封面上赫然在列，但實際上多數書本都是眾人協力共創的作品，是真正意義上的集體智慧的結晶。

　　在此，我要感謝北光出版社的編輯群；現任發行人傑米·馬科，他對本書傾注了極大的熱情。感謝凱莉·默瑟利和詹妮弗·勒珀爾這兩位出色的編輯，她們讓本書得以順利付印出版；感謝我眾多的網上畫家朋友們，他們用無可計數的方式為我提供各種幫助；感謝我在素描現場畫團體裏的朋友們，她們的價值無法估量。感謝我的家人和朋友們無時不刻地為我提供幫助，他們在我需要的時候總是伴我左右。我要感謝我的妹妹伊馮和她的愛人，內華達州的藝術家理查德·布希，他們深深地理解我並為我提供充滿爵士樂和美食的安全港灣。我還要感謝凱倫·溫特斯、羅茲·斯特恩達、雅娜·波克、布魯斯·麥克伊沃，還要特別感謝勞拉·弗蘭克斯通，他們閱讀了部分稿件，並就色料、顏料和色彩提供了寶貴的建議。我還要感謝我的學生們，他們一直激勵著我，為我提供建議並向我提出了相當精彩的問題。

　　最後，我當然要特別感謝我的騎士——我摯愛的丈夫約瑟夫，他支持、鼓勵著我，不時地為我送上香濃的咖啡，為我準備美味的食物，還為我閱讀稿件，幫我校訂，提醒我按時休息，幫我運送工具，還費力清掃貓咪們的垃圾。沒有他，我根本無法完成本書。

題詞

　　謹以此書獻給我摯愛的約瑟夫。

目錄

第一部分

8 ## 液體助劑

　　本節涵蓋將液體助劑融入圖畫中的各種方式，並在實驗過程中探索其效果。這些液體助劑中，有些你可能已經做過嘗試（如液體留白膠、墨水和酒精）；有些是常備物品（如阿拉伯膠和肥皂）；由於新材料和新用品被源源不斷地引入市場，因此還有一些對你而言可能是聞所未聞的（如粒化輔助劑、金屬媒介和凝膠劑）。本節將讓你更加敏銳，為你提供新的探索途徑。

第二部分

56 ## 乾燥幫手

　　為數眾多的非液體助劑能為你的作品添加生氣、色彩和質感，並賦予它們你獨特的個性氣質。在本節中，你可以嘗試尋找最適合於你的那些乾燥幫手，它們包括水彩紙本身，以及製圖膠帶和遮蔽膠帶、薄紙和餐巾紙、鋁箔、蠟紙、塑料包裝。

第三部分

98 ## 不可或缺的工具

　　一般來說，水彩畫家的“工具”包羅萬象，從紙張、顏料到畫家本人對世界的獨特洞察力都盡在其中。本節中的“工具”讓你握在手中並用來繪圖、做標記、勾抹刮擦或者用來在畫紙上呈現某個圖像的那些物體。在本節中，你將會認識各式各樣的工具以及它們製造的不同效果。

簡介
今日水彩畫技巧

April 20 - morning at Rocky Hollow park. Dead nettle and dandelions in bloom, geese, ducks, GBH, hawks, frogs, red-wing blackbirds and other than that...

QUIET.

本書的第一版於二十多年前結集出版，在這些年裏有幸受到眾多讀者的青睞。現今，藝術家們在繪畫工具、繪圖紙張、繪畫材料和繪圖技巧等方面有了更多的選擇，看來這時候讓它也與時俱進，使21世紀中新一代的藝術家們有機會接觸到它。如今，奇妙的產品層出不窮，新穎的想法更是不勝枚舉。因此本書在保留經典的同時，還嘗試涵蓋盡可能多的新產品。

水彩是難以駕馭的奇妙繪畫媒介。它具有趣味性、挑戰性、不可預測性和娛樂性。有時候我們會期望像把牲畜關進畜欄一樣駕馭它，按我們的要求馴服它，可是這樣一來，又何談趣味呢？最好是跳上馬背，隨它帶我們去馳騁一番！

必須承認，我曾過分沈迷於自己最為鍾愛的繪畫媒介而常常陷入空想。我想像自己能夠在技巧和洞察力之間達到完美的平衡，從而能夠不折不扣地依照自己的願望來用圖畫表達自己的感覺。

在頭腦中我們都會有一番設想，但是反映在圖畫上的效果卻往往與我們的初衷背道而馳。有時候我甚至想，要是我學得夠多，練習得夠勤的話，我就可以像在鐵板上釘釘一樣牢牢抓住頭腦中的圖像。

但是水彩畫不是這樣畫出來的。它是有生命、有思想的。它可以創造特別振奮人心的畫面效果，那些畫面是我做夢都未曾想過的，甚至從未心存類似的希翼。而這些效果是你在書中讀到的"令人愉快的意外事件"。人性也是如此，只能表現天賦能力的一部分而已。

曾幾何時，我也曾希望能擁有控制力、可預測性，甚至是畫出完美的效果。但我並不是真的這樣想，真的並非如此。要是真的那樣想的話，我會變得遲鈍，感覺無聊，而我的圖畫就會顯得呆滯、無趣。實際上，我非常熱愛意圖和直覺、初始的幻象和靈感之間的靈動舞蹈。我喜歡圖畫自我展現的方式，它們總是予我啟發、令我驚喜並讓我不斷嘗新。

你也許會與我一樣不時地形成固有的慣例。不久前，我"專用"的從義大利進口的水彩紙品牌停產了。我一時感覺無比失落、萬分沮喪並極其憤怒，因為我"只能"在那種紙上作畫。我熟知它的性能，瞭解它的紙張表面、肌理特徵和尺寸大小，也知道在濕潤薄塗水彩下它會如何彎曲起皺，而且我深愛著這種畫紙。

但是不幸中的幸事是，我被迫進行試驗，不得不嘗試新事物、新紙張和新效果。我嘗試了日本宣紙、粗糙的紙和熱壓紙。我探索了多種紙張表面並瞭解了各種紙張的特性。我擴充了自己的技能範圍。於是，我不由自主地自我成長，而走出限制我的陳規慣例反倒對我的繪畫工作大有助益。

現在，我已經學會了欣賞多多嘗試的好處和發現的樂趣。有時候，我成功了，有時候我失敗了，但是繪畫本身給我感覺充滿生氣和活力。在此，我介紹了一些新的紙張，目的就是讓你和我一樣做出自我突破。嘗試在合成紙、水彩板或者用石膏粉做好準備工作的紙上作畫吧，你一定會發現無窮的樂趣。

使用指南

本書涵蓋液體助劑、乾燥幫手和不可或缺的工具三個部分，書中穿插著大量的繪圖示範和實例示範及靈機妙想。我在諸多方面探索了各式各樣的繪畫技巧，同時努力避免機械式的技巧運用。相反的，我希望這本書能夠讓讀者想到富有趣味的各種可能性。為了避免讀者產生僅用我的方式或者僅憑我的一己之見來處理任何技巧的傾向，我一直試圖盡可能地保持範例的開放性、廣泛性和多樣性，同時還呈現了我自己特意選擇的一些處理方式。

竅門與技術

當然，竅門無法取代堅實的技術和基本技能。你仍然需要勤奮練習和精心規劃才能創造出優秀的藝術作品。你仍然需要學習如何運用你的媒介，以及如何用你自己的獨特方式來表達自我。這是一個自然的、本能的過程，是你的右腦（你的創造性潛意識）的產品。這個過程就是學習如何觀察以及如何繪畫。它是一個發現過程，發現你所生活的世界裡讓你激動興奮的一切；它也是一個學習過程，用你的顏料和畫筆循序漸進地學習如何讓絕對存在的事物在畫紙上因你而鮮活真實。這裡，絕無捷徑可言。只有特殊技術幫助你用全新的方式進行觀察並作出反應。

在此忠告一聲：人們很容易因為掌握了某個竅門或者很多竅門而得意忘形。然而並非你所掌握的所有竅門可以同時使用。而且，沒有任何一個竅門可以蓋過你的圖畫。所以，一定要精挑細選，謹慎使用。例如，保鮮膜在製造肌理效果時是非常有用的工具，如果帶著洞察力小心謹慎地使用它，你將會發現它令人興奮、順心如意。

當某個"竅門"須小心對待之際，即它變得毫不費力或者顯而易見、華而不實或者普遍流行時，它對你的圖畫便只會產生毀損作用。要把你的"彈藥"用在刀刃上，這樣你才會找到適合你的個性或繪圖方法的一些竅門或特殊效果。結合創作本書的實際目的，我還將示範一些自己通常不太使用的幾個技巧。有些技巧我僅用於能夠恰到好處地展露拳腳的特殊場合。

在本書中，你會看到我不止一次地使用自己最中意的竅門；而有的竅門僅在專門對其進行討論的部分出現。例如，雖然在"乾燥幫手"這個小節裡介紹了粗糙的紙類，但你會發現在這種表面我無法示範太多。這不是我說了算，粗糙的紙類和我一樣有自己的個性。

在書中，你將看到多種多樣的圖畫，它們反應了我本人對特殊效果的運用。你所選擇的效果可能截然不同，但那正是令水彩成為具有魅惑力的繪畫媒介的原因所在。請開始進行實驗、努力創造，擺脫現有陳規慣例的束縛吧！然後，享受將新的竅門和技術融入你全部技能的挑戰，並讓它們為你所有並為你所用。

液體助劑

看來，以關乎液體介質的技巧開始本書勢在必行，因為水彩本身就是一種液體媒介。液體助劑們移動著或流動著、潑灑著、噴濺著、滴落著、灑落著或者塗抹著，它們以一種特殊而又最為自然的方式為水彩增添色彩。

本節涵蓋將液體助劑融入圖畫的各種方式，並一一探索它們創造的各種效果。你可能已經嘗試過其中的一些，有一些是由來已久的備用物品，還有一些對你而言也許是聞所未聞，因為市場上新材料和新商品層出不窮，它們讓我們時刻保持著敏銳並給予我們機會去探索新的途徑。

請審慎明智地使用這些竅門和技術。不要讓它們反客為主，但請你一定要樂在其中！在嘗試這些方法的時候，你要保持開放的心態，也許它們會令你靈光一現，從而發現新奇好玩的、全然不同的東西。

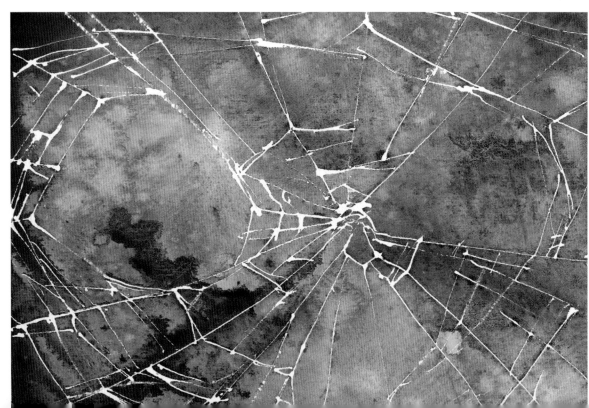

管裝膏狀水彩顏料
和固體水彩顏料

一些藝術家認為管裝膏狀水彩顏料的色感優於畫家專用的固體水彩顏料。但是通常來說，它們的品質不相上下。更為重要的問題在於你的工作方式。有時，廠商會告知用戶將調色板上變乾的顏料再次加水調濕後的效果將大不如前。可是在實踐中，我還從未驗證過這一點，不過如何定奪應取決於你自己。

對一些藝術家來說，管裝膏狀水彩顏料的主要優點在於從管中擠出後的新鮮顏料易溶於水，能夠快速地調製大量的水彩。如果我預先弄濕固體水彩顏料，我同樣可以快速地調製大量的水彩，而且調製工作往往比調製新擠出的顏料管的顏料更為順利。

畫家專用顏料和學生級顏料

顏料的質量同透明度、不透明度、亮度、著色力或者其他任何特性同樣重要，甚至更為重要。價格低廉的學生級顏料可能會褪色、剝落、變色、難以擦除或混合，或者會以其他方式令你大失所望。但是有些學生級顏料（上圖 下一排）也能製造完全令人滿意的效果，我認為你應該嘗試一下，但為了節省起見，我建議你從你喜歡的幾種畫家專用顏料（上圖 上一排）開始。

固體水彩顏料的顏色

左邊是我弄濕固體水彩顏料後並立即使用它們的效果。右邊的顏色是我預濕顏料半分鐘後才開始塗畫的效果。它們在強度和飽和度上的區別顯而易見！

管裝膏狀顏料的顏色

在此，我讓膏狀顏料在調色板上變乾。然後，我弄濕顏料並立即使用它們，左邊的顏色是這樣做的效果。而右邊的顏色是我使用前預濕顏料的效果。如你所見，不論是固體水彩顏料還是管裝膏狀顏料，在繪圖之前預濕片刻能創造更豐富、更飽滿的色彩。

瞭解你的顏料

也許瞭解你的顏料是工作的第一要務，這將使你能夠運用一些非常微妙和有效的竅門和技術。瞭解了你的顏料所固有的性質和潛在價值後，對於任何你打算嘗試的新技術，你都會有更多的信心。

我的建議是保持簡單就好，至少一開始必須如此。選擇一些基本顏料並瞭解它們的效果，不論是單獨使用還是組合運用的效果。每種原色（三原色是紅、黃、藍，所有其他顏色都可以用這三種顏色調配而成）的冷暖色調幾乎可以讓你在所有情況下游刃有餘。我還極為審慎地添加了另外幾個我稱之為"常用色"的顏色（幾種礦物色料和培恩灰、陰丹士林藍或者靛藍）和一兩種綠色。用這些你就可以得心應手，想畫甚麼就畫甚麼。

暖色與冷色

我用的暖色和冷色是指在色輪上較為接近冷色或暖色的某種顏色的眾多版本。例如，中鎘紅或者類似色調接近橙色（較暖），而奎內克立東紅和永固深茜紅更接近紫色（較冷）。

瞭解色彩的冷暖而混合起來的顏色會更加變化無窮，也更為簡單便利。暖色顏料混合時，色彩可以變得更濃烈、更乾淨或者更清新；而冷暖色混合在一起時，色彩會變得沒那麼強烈、更加稀薄或更加暗淡。你需要瞭解各種可能性。

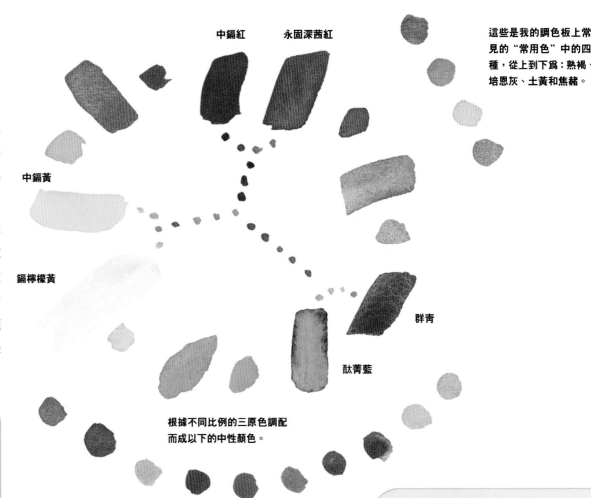

中鎘紅　　永固深茜紅

這些是我的調色板上常見的"常用色"中的四種，從上到下為：熟褐、培恩灰、土黃和焦赭。

中鎘黃

鎘檸檬黃

群青

酞菁藍

根據不同比例的三原色調配而成以下的中性顏色。

用顏料製作一個色輪

你必須以這個簡單的、基本的色輪調色板開始工作，而且它可以長期使用。你可以隨時添加一個接一個的新色彩，同時你會發現你想嘗試的色彩效果（當然，如果你買整套顏料，各種色彩就已經調配完畢。但我寧願購買管裝膏狀顏料或者單塊的顏料，因為如此就足以提供我所需的色彩）。

關於顏料特性的更多信息……

關於顏料及其特性的詳細信息，請登陸 www.handprint.com 查詢布魯斯·麥克瓦伊手繪全面介紹的網址。

顏料的特性
顏料品牌之對比

　　瞭解你所選擇的所有顏料，瞭解其獨特的性能將有助於你做出最佳的決定，甚至品牌本身也相當重要。一開始，除非你能清楚地記得哪一家公司生產你個人喜歡的某種顏料或者色彩，否則，你最好選定某個生產廠家並堅持使用其產品。例如，儘管使用相同的色料，不同廠商製造的同一名稱的三種顏料樣本仍會有相當大的差別。

　　你需要花時間來充分瞭解你所購買的每一管顏料，慢慢地按其步伐工作並同時審視你的舊色彩。製造比色圖表來探索每種顏料所能創造的色調（亮度）和顏色深淺的範圍，用一種色彩給另一種色彩上釉，將一些顏料滴落到濕紙上觀察其擴散效果，並嘗試用潮濕的畫筆和乾淨的水來擦除畫紙上的色彩。要是之前你從未"玩弄"過顏料的話，那麼現在就是這麼做的大好時光了！這麼做不只是玩耍而已，你將發現它們令人愉快的特性、新穎獨特的效果和許許多多的可能性。

品牌對比

　　這個圖表能讓你瞭解不同品牌所製造的色彩多樣性。如果手上有幾個品牌的顏料可以進行探索，你不妨也製作一個類似的圖表來熟悉各種品牌顏料之間的不同。我所擁有的各種品牌的赭色、棕色和藍色之間的巨大差異令我尤為震驚。不過，當你考慮到各公司可能會選擇不同的配料或配料組合來製造顏料（或者可能其配料來自影響色彩和操作性能的不同途徑和產地），這樣的多樣性也就沒什麼大驚小怪了。例如，取決於製造商，"暗綠色"可能由七種或者更多不同的色料製成（儘管通常每個製造商僅從中選擇兩個或三個），所以，如你所見，色彩的名稱有時候並不足以成為你的依據。

土黃
溫莎・牛頓　德國史明克・雷拉德姆

酞菁藍
溫莎・牛頓　　丹尼爾・史密斯　　德國史明克・雷拉德姆

熟褐
溫莎・牛頓　德國史明克・雷拉德姆

鎘紅
溫莎・牛頓　　　德國史明克・雷拉德姆

群青
丹尼爾・史密斯　M.格雷厄姆　德國史明克・雷拉德姆

生赭
克雷默顏料　　意大利美利

鎘橙
溫莎・牛頓　　德國史明克・雷拉德姆

錳藍色
溫莎・牛頓　　日本荷爾拜因

熟褐
溫莎・牛頓　　德國史明克・雷拉德姆　　克雷默顏料

顏料的重要性

色料（以及出現在一些液體水彩中的染料）是顏料的組成部分，不論是水彩顏料、壓克力顏料還是油畫顏料。色料是磨成極細顆粒狀的原料，再添加諸如阿拉伯膠、糖或蜂蜜、增塑劑、保濕劑和其他成分的黏合劑或調漆料之後，色料方可製成便於使用的顏料。顏料不溶於水，它們懸浮在助其散布的液體上並附著在畫紙上的添加劑中（在理解這種懸浮的狀態時，你可以想像泥沙顆粒懸浮在泥濘河水中的樣子）。

顏料可以是有機物或無機物，可劃分為天然顏料或人造顏料。對藝術家來說，這兩種類型的顏料都是十分有用的，而對我們當中的一些人來說，更是必不可少的。

瞭解你所選擇的顏料的構成，你就可以更加理解顏料的作用以及如何在你的圖畫中絕佳地利用它們。

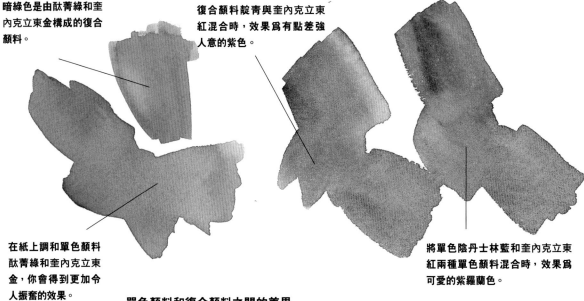

暗綠色是由酞菁綠和奎內克立東金構成的復合顏料。

復合顏料靛青與奎內克立東紅混合時，效果為有點差強人意的紫色。

在紙上調和單色顏料酞菁綠和奎內克立東金，你會得到更加令人振奮的效果。

將單色陰丹士林藍和奎內克立東紅兩種單色顏料混合時，效果為可愛的紫羅蘭色。

單色顏料和復合顏料之間的差異

有些藝術家傾向於堅持使用單色顏料即那些只有一種代碼的顏料。混合多種色料製成的顏料擁有多個代碼。如果一不小心把兩種或者更多顏料弄進了同一個顏料管，我不會因此而煩心勞神，因為我知道反正早晚要把它們調和在一起的。然而，堅持使用單色顏料讓你能夠更為一致地在各種品牌中做選擇，亦有助於調配更為純淨的色彩。

將色料磨成顏料

此處我使用的是丹尼爾·史密斯公司生產的天然睡美人綠松石。我們多半都很熟悉這種寶石，它們以各種樣式出現在我們的生活中，被磨成極細顆粒後，它們能呈現非常好看的色彩。

不同的顏料名稱，相同的色料

在大多數顏料管和生產商的圖標上都能看到色料的名稱。找到名稱並識別顏料代碼（如："顏料：鈷藍，PB28"。 PB28指的是 28 號藍顏料）。即便顏料的名稱因商品品牌而異，所有品牌都使用相同的代碼來代表特定的顏料。

顏料的特性
礦物色料

礦物色料即棕色土質色料，指各種棕色、赭色、褐色和土黃色以及幾種其他顏色。它們由富含礦物質的土壤、黏土等土性顏料磨成細粉製成。通常是無機的（色相不耐久的凡・戴克棕是一個例外），它們的顏色沒那麼深也沒那麼強烈，而且著色力低（你想想泥土就可以了，不過那是高度精製的泥土）。

當然，比起此處所示範的，還有更多的可能性，就把它們留給你來探索吧。用這些顏料塗畫，看看哪些顏料在潮濕的畫紙上彌散得更厲害，哪些在畫紙上緩慢地往前"爬行"，哪些在畫紙上幾乎留在原地一動不動，還有哪些能夠順利地著色。這樣，你可以決定如何運用顏料的不同特性來創造獨屬於你的效果。

練習乾畫法和濕畫法

在此，我測試礦物色料在濕畫紙上如何擴散。顏料乾燥後，我在其上直接畫了純色的兩筆。雖然顏色有點不夠飽滿，但是用礦物色料繪畫能產生多變的效果。

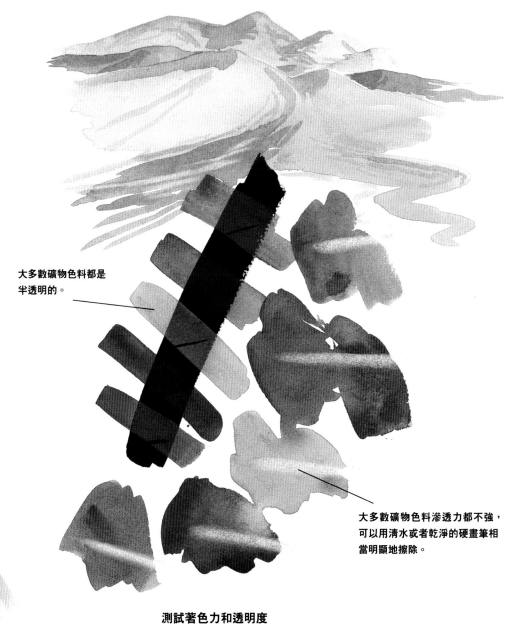

大多數礦物色料都是半透明的。

大多數礦物色料滲透力都不強，可以用清水或者乾淨的硬畫筆相當明顯地擦除。

測試著色力和透明度

此處我所使用的色彩自上至下為生赭、熟赭、黃赭、熟褐和威尼斯紅。

顏 料 的 特 性
碳質色料

碳質色料是有機物，通常是透明的、能著色的；小心使用它們，你便會享受其獨特的性能。碳質色料包括：永固深茜紅、酞菁藍、酞菁綠和奎內克立東系列色。由於它們的著色力，藝術家們往往誤把碳質色料當做染料，但是實際上它們並不是真正的染料。

華麗的釉面

因為碳質色料的透明度，你可以用一種顏料給另一種顏料上光，但仍然可以清楚地看到下面的顏色。為了防止顏色混合在一起，最好等底層水彩徹底乾燥後再添加另一種顏色。在需要強烈的透明色時可以使用這些顏料，或者要使顏料變淡來製造諸如花上陰影之類非常微妙的顏色變化。

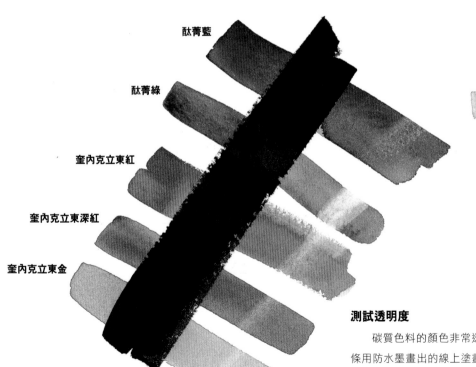

酞菁藍
酞菁綠
奎內克立東紅
奎內克立東深紅
奎內克立東金

測試透明度

碳質色料的顏色非常透明。你看，我在一條用防水墨畫出的線上塗畫了這些顏料，是不是透明感很好？我嘗試擦除墨線右邊的色彩，非常驚訝地發現酞菁綠浮現出來了！

顏料的特性
礦物顏料

礦物顏料包括鎘、群青和鈷藍，是眾多藝術家調色板上的基本色彩。如果你想要絕佳的強烈色彩，這些傳統的顏料非常有用。你還可以用它們給其他的色彩上光，雖然它們色澤鮮艷，但同時也相當不透明。用這些人們長久以來青睞的顏料進行實驗，來瞭解它們的性能以及它們究竟能為你的畫作做些甚麼。

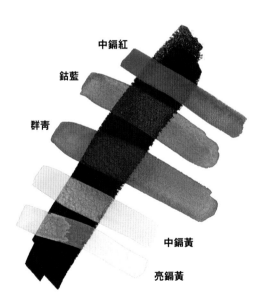

中鎘紅
鈷藍
群青
中鎘黃
亮鎘黃

測試透明度
我在一條用防水墨畫出的線上塗畫了這些礦物顏料。你看，它們的透明感並不怎樣。

鎘橘爲冬景增輝
鎘橘真實地捕捉了這個冬日裏夕陽西斜的光芒。這是一種有點不透明、更爲濃重的色彩。在用濕畫法時，將其滴落入潮濕的水彩中，它會將濕水彩推回，從而製造一種很好的邊緣效果。在右邊最遠端的那棵樹的邊緣，這一點最爲明顯。

練習乾畫法和濕畫法
在此，我測試礦物色料在濕畫紙上如何擴散。顏料乾燥後，我在其上直接畫了一個色塊。然後，等其乾燥後，我用清水擦除顏料。

顏料的特性

新奇的礦物色料

市場上有一些新的礦物色料，如丹尼爾·史密斯的 PrimaTek 系列、喬·米勒的 Signature 系列以及天然顏料系列，它們都給礦物色料製成的顏料提供了新的顏料可能性。一些是歷史較為悠久的顏料展現出了新面貌，有一些則是全新的顏料。在許多情況下，顏料是由次等寶石研磨而成，它們可以給你的藝術作品帶來一種全新的面貌。你一定要取其中的幾樣親自試驗一番。

紫磷鐵錳礦　　　　**天然綠長石**

薔薇輝石　　　　**蛇紋石**

天然睡美人綠松石　　　**黝簾石**

明尼蘇達煙斗石　　　**虎睛石**

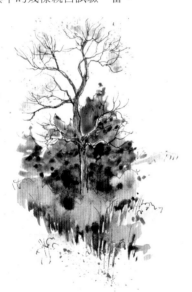

優美的顆粒品質

這個簡圖展示了天然顏料系列的一個八色塊狀的水彩套裝所能製造的一些可能性。這種套裝模仿了 18 世紀藝術家約翰·羅伯特·卡茲恩的調色板。在此我主要使用了豐富的紅褐色、棕色和黑色，它們能製造極佳的顆粒感來表現樹葉。

亮色礦石

一些礦物顏料的色彩比較柔和清淡，不過也並非一定如此，因為那些用次等寶石製成的礦物顏料就顯得五彩繽紛。此處，我用丹尼爾·史密斯的顏料系列繪製了一些樣本。

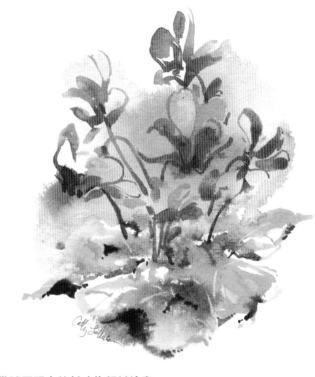

嘗試用明亮的新礦物顏料繪畫

在這幅畫中，我用新礦物顏料中比較明亮的一些色彩來嘗試了幾種不同的畫法，如濕畫法、上光以及乾畫法。

顏料的特性

探索你的顏料

　　瞭解你的顏料和色料的構成成分有助於你獲得想要的效果。如果你知道哪些顏料可以走上你的調色板，你就可以用它們達到令人驚異的效果！從大膽鮮明的色彩到最最難於形容的中性顏色，用上一點試驗和練習，你便可以隨心所欲地運用它們。

測試顏料的持久性

　　如果你只是在通常會合起來的日誌畫簿上隨意畫畫或者正式作畫，耐光性（你選擇色彩的顏色持久性）不是什麼大問題。不過，要是你打算把自己的作品加框懸掛起來，使它們暴露在光線中，這個時候，你一定得把顏料的持久性放在重要位置。

　　學生級顏料即便沒有直接暴露在陽光中也有褪色的可能。甚至一些畫家專用顏料也面臨同樣的問題。

　　為測試自己的顏料，你要用自己的每種顏料畫一個顏色特深的條紋，然後附上顏料的名稱以及品牌（由你而定），然後用一塊不透明的或黑色的厚紙蓋上所繪條紋的一半，將其放置在光照良好的窗台上。三至六個月後再來檢查，看看什麼顏料的顏色已經變淡。

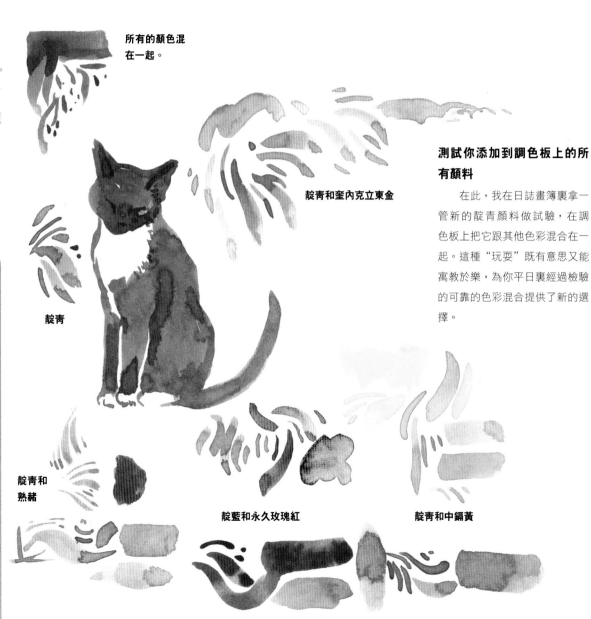

所有的顏色混在一起。

靛青和奎內克立東金

靛青

靛青和熟赭

靛藍和永久玫瑰紅

靛青和中鎘黃

測試你添加到調色板上的所有顏料

　　在此，我在日誌畫簿裏拿一管新的靛青顏料做試驗，在調色板上把它跟其他色彩混合在一起。這種"玩耍"既有意思又能寓教於樂，為你平日裏經過檢驗的可靠的色彩混合提供了新的選擇。

顏料的特性
透明度和不透明度

有時候，瞭解顏料的透明度或不透明度相當重要。當你只是想塗上一層透明的釉來改變圖畫的基調或者色彩的時候，你可能會頗為失望地弄出一層朦朧模糊的遮蓋物；當你想用一種強烈的不透明物覆蓋什麼東西或者想要添加那種微妙的、煙霧瀰漫的感覺時，看到自己上過光的地方好像什麼也沒發生過一般同樣令人特別沮喪。鎘顏料相當不透明，可以用作亮閃閃的"寶石"或者是純色的高光，即便是在初步薄塗的較暗的水彩上也有如此效果。你需要製作一個簡易的色彩圖表供將來使用，它能幫助你瞭解你的所有顏料的透明度和不透明度。

不透明色的完美主題

這幅朋友的髯狗速寫顯示了大膽的顆粒感和不透明性，正是這兩點讓克雷默顏料變得如此有趣。

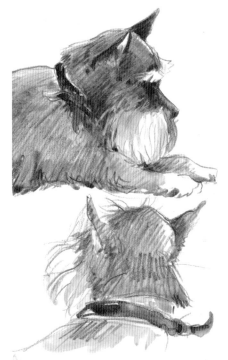

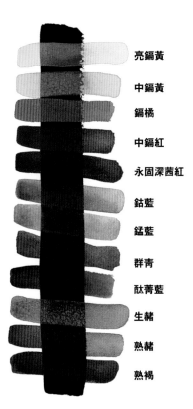

亮鎘黃
中鎘黃
鎘橘
中鎘紅
永固深茜紅
鈷藍
錳藍
群青
酞菁藍
生赭
熟赭
熟褐

深鈷藍
亮鈷藍
亮鈷綠松石
酞菁綠
氧化鉻綠
義大利土
熟褐
中永久黃
金字塔黃色
鈦橘
依爾加淨紅
依爾加寶石紅
威尼斯紅
熟赭

製作透明度和不透明度的比色圖表

嘗試新的顏色時，測試透明度和不透明度總是極棒的主意，這樣當你開始繪畫之際就能瞭解各種顏料在畫紙上的反應。製作這樣的圖表，你先用黑色墨汁畫上一到兩條，等候其徹底乾燥後，只需在這黑條上用你的每種顏料依次畫上一條。有些色彩會幾乎完全覆蓋了黑色（它們是不透明的色彩），而有一些似乎消失不見（它們是更加透明的色彩）。

在上圖左邊，我測試了通常出現在我的調色板上的丹尼爾‧史密斯、溫莎‧牛頓和德國史明克‧雷拉德姆顏料。在右邊，我測試了相對而言的新來者克雷默顏料。克雷默顏料色彩豐富，有點顆粒感，比其他品牌的顏料較不透明，不過拿它來做試驗相當有意思。

顏料的特性
染色和沈澱

染色和沈澱是你可能想要探索的兩個有趣特性。一些色彩根據其所用色料的性質或者成分會沈澱在紙上,難於被去除;有一些顏料的色料顆粒較大,會沈入紙張的肌理之中,從而製造有趣的質地感(見18頁髯狗草圖)。生產商的顏料圖表會告訴你哪些顏料著色力強,哪些顏料會呈顆粒狀或者會在紙上沈澱。將這兩種顏料在同一幅圖畫中結合使用將會產生非常有意思的效果。

混合著色力強和沈澱性強的色彩來製造令人振奮的效果

在此,我在左上角用了群青,正中心用了黝簾石,右上角用了錳藍色,它們全都沈澱到薄塗的永固深茜紅水彩裡。通常情況下,較重的會沈澱的色彩將沈澱到你的紙張肌理中,而著色力強的顏色則會在紙上擴散,這樣你就獲得了某種光暈的效果。在此,為增強其效果,我將畫紙來回傾斜,讓永固深茜紅水彩在紙上流淌,讓你更好地見證這樣的效果。這種技法非常有用,可以用來描繪霧濛濛的黎明、柔和的夕陽或者人體上的陰影,如此等等,不勝枚舉。

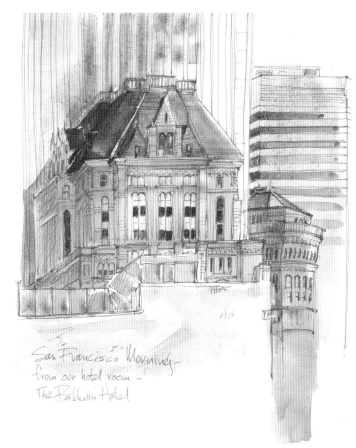

San Francisco Morning - from our hotel room - The Baldwin Hotel

在墨水畫上應用沈澱顏料

用墨水畫做底稿為你提供了一個美妙的場景,可以讓沈澱的顏料在其中浮動並且允許它們以各種好玩的方式流動和沈澱。在水彩尚未乾燥之際,來回傾斜畫紙能最大化地製造沈澱效果。如果你的畫紙有肌理,如冷壓紙或者糙面紙,此方法的效果更佳。在此,我使用鈷藍和威尼斯紅調製了多種色彩。

在畫紙上混色與在調色板上混色

在調色板上或在畫紙上混色，會使你所選擇的顏料產生巨大的差異，其效果的對比堪稱戲劇性。如果你需要平滑均勻的顏料來製造平面的或者特別精細的效果，那麼可以在調色板上混色。如果你需要令人興奮的、變化多端的效果，那麼就嘗試直接在畫紙上混色。

畫紙與調色板

（上圖）在調色板上混合暗綠色、土黃和鈷紫羅蘭，效果為均衡的色調、中性的顏色，顯得有點像泥色。

（下圖）不在調色板上而在畫紙上混合同樣的三種顏色，效果顯得更加多樣化。當然，此處是一個極端的例子，你可以比我更為徹底地進行混色。通常情況下，我只是在作品裏的一些地方弄上一點點色澤純正的"珠寶"而已。

在畫紙上混色製造樹葉的效果

在這裡，我用液體留白膠畫了蜘蛛網，然後在紙上滴下藍色和黃色，並允許它們的大部分在紙張上混色。我用清水噴灑其中的一部分，然後又潑灑一些顏料來製造遠處樹葉的柔和多樣的效果。

混製灰色和中性顏色

沒有必要購買灰色管裝顏料，除非你就是想買。混合灰色和中性顏色能提供一些美妙的顏色供你選擇。我喜歡用礦物色料調製灰色或者使用"調色板灰色"，即調色板上所剩所有顏色的混合結果。你應該嘗試這兩種方法，因為二者都很有用。

調色板上的灰色定調

混合調色板上所剩的隨便什麼顏色，這樣調配而成的灰色會顯得十分明亮，特別是沒有使用沈澱顏料的時候。因你的畫筆攪拌過的顏料而異，混色的顏色可冷可熱。在此，將 菁藍、群青、永固深茜紅、鎘橘、暗綠色和生赭等顏料進行不同搭配，混合後就是你所見到的灰色。這些可愛的灰色可以用來繪畫人、植物和景物內部或者你需要用微妙的、發光的或光線充足的灰色來表示的任何地方。

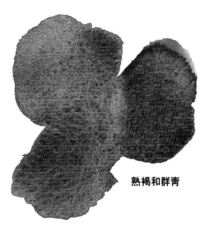

熟褐和群青

礦物色料調製的灰色

沈澱的土質色料和礦物色料產生了有蔚藍天空氣氛的顆粒狀的灰色，它特別適合於繪畫自然界的細節部分。在此範例中，我混合了暖色顏料和冷色顏料製造微帶灰色的效果。一些色彩豐富濃重，一些色調較淡，如此處生赭和鈷藍的混合。注意當較重的顏料顆粒沈澱進入畫紙的肌理之中時，顏色是如何分散開來並產生各種良好的顆粒狀效果的。

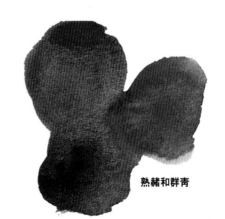

熟赭和群青

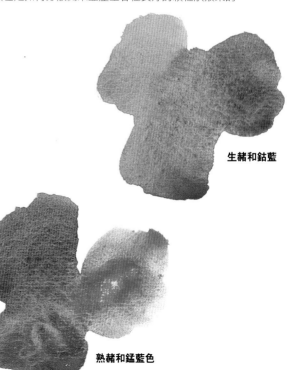

生赭和鈷藍

熟赭和錳藍色

混色
混製綠色

　　許多藝術家不喜歡特定的色調，他們覺得有的顏色就是讓人無法忍受。以我為例，我在很長一段時間裏非常不喜歡綠色。我曾經抱怨過夏季裏的繪畫工作，因為所有的一切都展現出一成不變的、無窮無盡的綠色。所以我試圖用調色板上所有的藍色和黃色（橘色和暖色的棕色也可以用作黃色）混合綠色，並由此發現用酞菁藍和熟赭可混合成深沈而豐富的綠色，而這種綠色如今卻成了我的最愛。

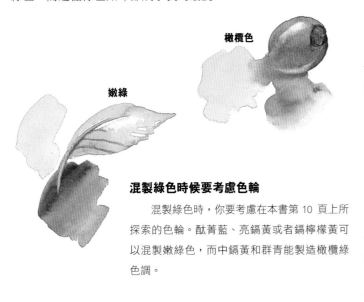

橄欖色

嫩綠

混製綠色時候要考慮色輪

　　混製綠色時，你要考慮在本書第 10 頁上所探索的色輪。酞菁藍、亮鎘黃或者鎘檸檬黃可以混製嫩綠色，而中鎘黃和群青能製造橄欖綠色調。

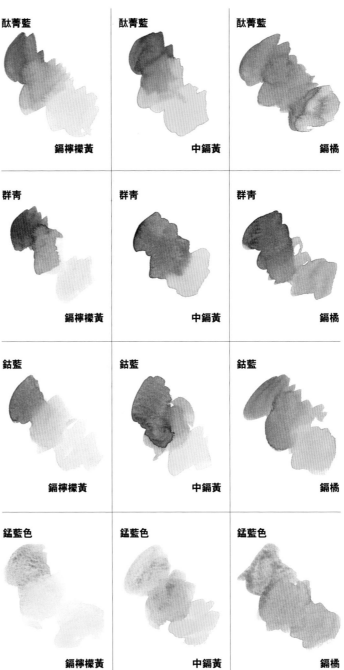

酞菁藍	酞菁藍	酞菁藍
鎘檸檬黃	中鎘黃	鎘橘
群青	群青	群青
鎘檸檬黃	中鎘黃	鎘橘
鈷藍	鈷藍	鈷藍
鎘檸檬黃	中鎘黃	鎘橘
錳藍色	錳藍色	錳藍色
鎘檸檬黃	中鎘黃	鎘橘

使用調色板上的顏料混製各式綠色

　　嘗試混合你所有的藍色和黃色，看看究竟能製造多少種不同的顏色。這些綠色是用混合綠色和黃色的傳統方式製成的。藍色我用的是菁藍、群青、鈷藍和錳藍色；黃色用的是鎘檸檬黃、中鎘黃和鎘橘。當然，還有很多其他的選擇。你也可以嘗試印度黃、透明黃、新藤黃、土黃、生赭、那不勒斯黃或任何你常用的黃色（或者藍色）。關鍵是瞭解自己所擁有的顏料及其性能。

進一步實驗

　　嘗試用棕色、藍色、黃色和紅色改變你的管裝綠色。你可能會發現令人振奮的、可以隨時使用的綠色。

混色
不要害怕混合暗色

用水彩你可以調配出極佳的好看的暗色，所以不要害怕，大膽地把水彩顏料進行混合。完全不使用管裝黑色顏料，你就可以配製充滿活力的、天鵝絨般的黑色，也可以配製美妙的陰影顏色和豐富的樹木顏色。

練習混合深色

以下為大膽混合一些深色顏料的效果。你可以嘗試自己的色彩組合，但一定要做筆記！

A 酞菁藍＋熟赭

B 奎內克儿立東深紅＋群青

C 熟褐＋群青

D 永固綠＋永固深茜紅

E 靛青＋熟褐

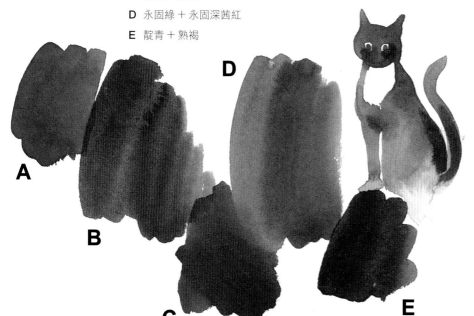

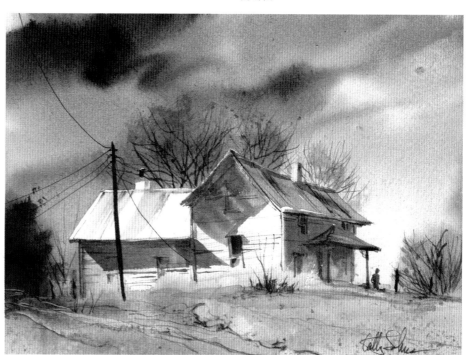

用深色描繪暴風來襲時的天空

在此，我用靛青、培恩灰和熟赭描繪天空，用酞菁藍和熟赭的濃重深暗的混合色描繪左邊的雪松。

混合大量的暗色水彩

如果你需要混合大量的水彩，用一個小杯子而不是調色板混色。然後在便條紙上測試其色彩，確定獲得了你所需要的深色即可。

廣告顏料和不透明白色水彩

不透明白色水彩或者廣告顏料是很容易取得的材料，歷代藝術家們都使用它們進行創作。然而，如今與透明水彩一起使用的不透明白色水彩卻被當做另類，就如同拿著帶唾沫的旗幟進課堂或者喝馬提尼酒的時候攪拌它而不是搖晃它。我承認自己有點偏見，但是當我屈服於偏見之際，我提醒自己所做的一切僅僅為了創作一幅繪畫作品、一件藝術品，而不僅只是為了一幅純粹的透明水彩畫。

不透明白色顏料製造極佳的最亮區

用不透明白色顏料點上一小點就能讓動物的眼睛煥發出奇跡般的生命光芒。在這裡我給寵物貓奧利弗的眼睛添加了點不透明白色顏料，它的多色的、嵌花式的、迷人的眼睛就真的閃亮起來了。

潤飾白色和墨水

這個範例顯示了乾燥的薄塗永固玫瑰紅之上的白色墨水和潤飾白色（一種不會滲色的白色顏料，起初平面設計師用它來糾正鋼筆和墨水畫成的圖紙上的錯誤之處）。

例圖底部的兩條線用的是潤飾白色。它比墨水要更為不透明，更順利地從我的鋼筆尖下畫出印跡。在用筆尖蘸取它之前，你只需稍稍稀釋即可。

其餘的白色部分由白色墨水繪成，取決於你所添加的水量，它們呈現了不同透明度的效果。在頂部大片的墨水薄塗部分，我用了添加了約一半的清水來稀釋薄塗的顏色，然後往其下部邊緣潑濺清水。

不透明白色顏料的濕畫法

不透明白色顏料與水混合會產生非常有趣的反應。在薄塗後尚未乾燥的水彩上嘗試使用它來製造如圖所示的柔和的"飛機水汽尾跡"效果。請注意，我還用濕畫法潑濺了一點水彩在圖畫上，其效果讓我想到高高在上的、片狀的高積雲。

用白色廣告顏料潑濺

圖畫即將完成之際，你可以潑濺上一點點白色廣告顏料來表示飛落的雪花，沒有比這更好的方法了。把白色廣告顏料稀釋成淡淡的乳白色，但是不能過於稀薄，因為還要呈現不透明的效果。用硬毛畫筆或者一支舊牙刷潑濺飛濺顏料。為了趣味性，你可以嘗試改變滴落顏料滴的大小，並要讓它們稍許密集一些來表現大雪飄舞的感覺。

用不透明白色和彩色作畫

用你最喜歡的水彩給不透明白色顏料著色是獲得濃烈的不透明色的便捷方式。這種處理方式能賦予你的作品全新的層次感和立體感。用不透明顏料作畫讓你有機會在不同的表面上作畫，如彩色紙。這能讓你的繪畫作品呈現完全不同的新效果（要注意，不透明白色的色調包括暖色和冷色，呈半透明或不透明。鋅白屬於暖色，是半透明的白色，而鈦是冷色的更加不透明的白色）。

不透明水彩顏料的替代品

如果一開始，你不想斥資購買大量的牙膏管狀顏料（它們相當昂貴），那就買上一罐不透明白色廣告顏料或者使用諸如潤飾白色或修正白色之類的產品。很多藝術家喜歡使用白色壓克力顏料來製造潑灑效果，但是你得記住，壓克力顏色乾燥之後便無法進行修飾或者改變。

多色不透明顏料製造的潑灑效果

製造潑灑的效果最最方便也最最引人注目的方法是使用不透明顏料。在此，我將調色板上的顏色與不透明白色混合後製成了白色、粉色和黃色，然後十分小心地把它們潑灑在圖畫上，用以表示遠處一片盎然開放的野花。

不透明顏料在色紙上作畫

色紙上的不透明顏料似乎躍然紙上。為畫好這只棕色背景裏的淺色的貓，我在最亮的區域結合使用不透明水彩顏料和不透明的白色。一個不透明的白色小點完美表現了貓眼中的亮光（請注意，可能你還需要額外地或者更強地薄塗水彩來強調亮光，因為不透明顏色乾燥的效果與你所期望的效果會有出入）。

使用不透明水彩顏料繪畫表情憂鬱的肖像

在你自己調色的紙張上使用不透明水彩顏料可以獲得出乎意料的、精細複雜的效果。我將在我最小的一位教女諾拉的肖像畫中向你展示這種效果。

材料清單

顏料

壓克力顏料：熟赭，群青

不透明水彩：中國白

畫筆

1 英寸（25mm）平頭畫筆

6 號和 8 號圓頭畫筆

紙張

300g 冷壓水彩紙

其他材料

白色

1 給畫紙調色

使用壓克力顏料的熟赭和群青，將其稀釋到與水彩相當的濃度，然後用平頭畫筆塗出略顯鬆散的、抽象的背景。此背景中薄塗水彩的色彩明度為本圖的中間值。

勾勒最初的最簡單的略圖，用白色鉛筆線條作為肖像畫的指引。

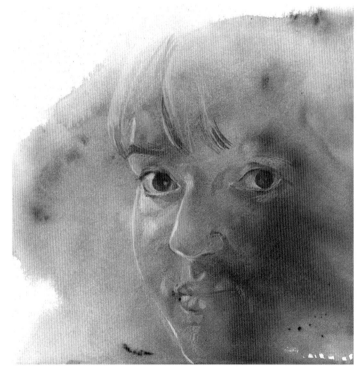

2 展現主題

用中國白不透明水彩顏料為你的主題人物添加更多的細節。然後將中國白、群青和熟赭混合為雙眼調配一種深暗的、不透明的顏色。在細節繪畫上，6 號圓頭畫筆更易操控。

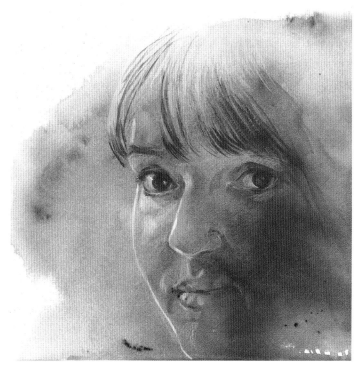

3 展現人物形態

用第二步驟中壓克力和廣告顏料混製色的亮色和暗色來回塗抹，調整人像的相似度及其面部的光亮。背景的明度仍為圖畫的中間值。

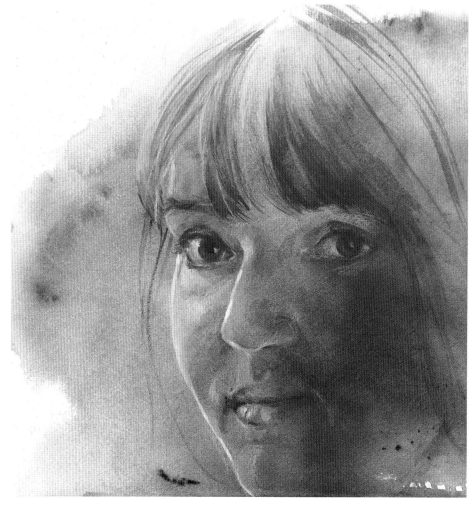

4 最後的調整

為了更高的準確性，對圖畫的一些區域進行調整，如有必要，薄塗不透明水彩顏料或者擦除一些不透明水彩顏料來表示臉頰和嘴部的樣子。添加如嘴唇形狀的清晰界線之類的最後細節，然後完善雙眼。接著，用 8 號圓頭畫筆添加纖細絲滑的髮絲，分散畫筆的筆毛進行繪畫，表現乾筆法的效果。

早期繪畫大師的竅門

早期的繪畫大師們將不透明水彩顏料中國白與自己調色板上的每一種顏色混合，創造一種柔和的、稍顯憂鬱的樣子。只要確保在畫紙上不要過厚塗畫這些混色就可以了，因為它們乾燥後會出現裂紋。

特種顏料

享受珠光系列水彩顏料帶來的樂趣

市場上有很多嶄新的（和沒那麼新穎的）特種顏料，拿它們做實驗吧！其中的一些被認為是新奇顏料，當然你可能並不打算在計劃參展的嚴肅作品中使用它們。

雙彩色顏料（Duochrome colors）結合了兩種顏色的色調。從一個角度看，它們呈現一種顏色，而從另一個角度來看，它們會呈現一種完全不同的顏色。

干涉色顏料（Interference paints）與雙彩色顏料相似，雖然在調色板上它們通常顯得十分蒼白。觀看它們時，你的站立位置影響其外觀視覺效果。這些顏料往往由顆粒大小不一的精細的金屬氧化物包覆的雲母粉製成，顆粒的大小決定其顏色變化（它們能反射和折射，這意味著它們可以改變光線的方向）。起初，干涉色的微光來自如鯡魚的類白鮭的鱗片和膀胱。

閃光顏料（Iridescent paints）是更加為人熟悉的備用顏料，歷史較為悠久，不依賴觀者的所處位置而改變顏色，它們能直接反射光線。此類顏料包括金色、銀色、紫銅色和珍珠白。

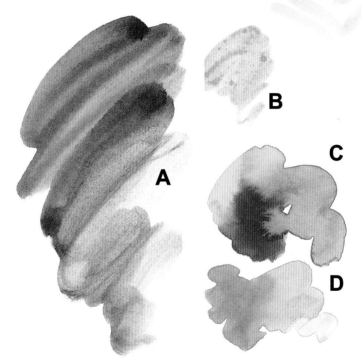

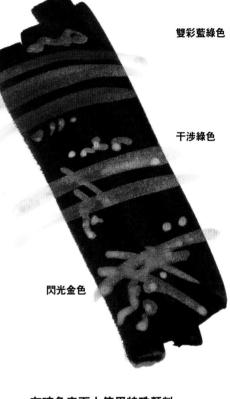

雙彩藍綠色

干涉綠色

閃光金色

在暗色表面上使用特殊顏料製造突如其來的效果

雙彩顏料、干涉色和閃光顏料在暗色表面上的效果最佳，能為你的作品增色。

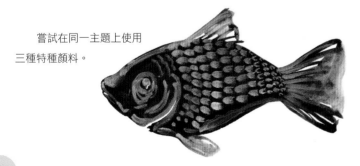

嘗試在同一主題上使用三種特種顏料。

嘗試用你最喜歡的顏色調製特種色

特種顏料可以從顏料管中擠出後直接使用，也可以與其他顏料混合來配製精妙的發微光的水彩。

A 珠光色與永固深茜紅和酞菁藍混色

B 閃光金色

C 閃光金色與漢莎黃和鎘紅混色

D 閃光金色與奎內克立東金混色

墨水
墨水與水彩

用墨水作畫，然後塗抹水彩來添色的做法已經存在了數百年，在當今世界再次復興。

使用墨水的方法多種多樣，包括使用蘸水筆、毛筆和簽字筆。不論你使用何種方式，用墨水和水彩一起作畫都非常有意思。

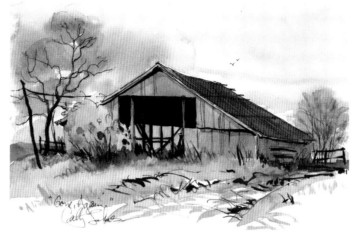

在墨水繪製的已經乾燥的草圖上添加水彩

我用日本 Pentel 攜帶型卡式毛筆和防水墨汁勾勒了這個場景。等候其乾燥後，我隨意地薄塗了水彩。荷蘭畫家林布蘭常用這種技術並獲得美妙的效果。不用水彩的話，你也可以用稀釋的墨水薄塗來完成你的圖畫以製造單色效果。

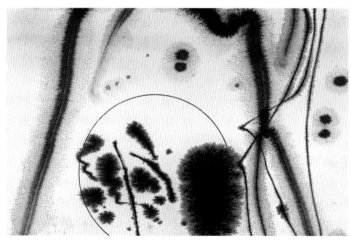

用濕畫法添加墨水效果

在濕水彩畫上用墨水繪畫時，墨水會如花般四處散開。當然，取決於你初步薄塗的潮濕程度以及你所購買的墨水品牌或者種類，其擴散效果或多或少可以控制。

塗抹豐富的水彩，嘗試使用墨水的不同技巧。在此，我將墨水瓶塞在潮濕的水彩上拖行，然後用鋼筆筆尖在其中作畫並用畫筆在畫上滴落墨水。

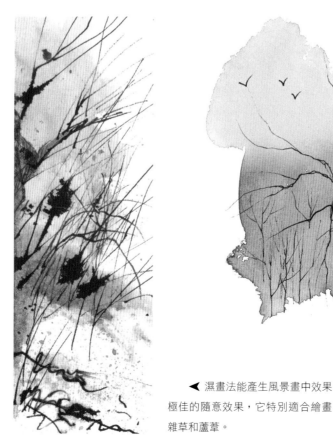

在乾燥的水彩繪製的背景上用墨水作畫

讓一個隨意的濕畫法薄塗的水彩畫表現某個主題，然後再用墨水作畫。在此，藍色、綠色和棕色的別緻組合創造了一個憂鬱的背景。等候其乾燥後，我用墨水添加畫中主題。

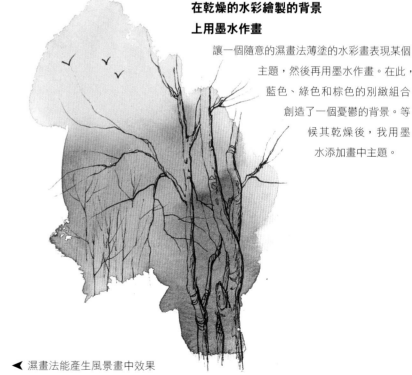

◀ 濕畫法能產生風景畫中效果極佳的隨意效果，它特別適合繪畫雜草和蘆葦。

彩色墨水

　　有許多令人驚奇的彩色墨水可供選擇，它們都擁有各自特別的"專用效果"。深褐色是我的最愛，我喜歡它憂鬱的氣氛和精細巧妙的效果，不過你最愛的也許是藍色、橙色或紫色。

　　嘗試所有的顏色吧！

在尚未乾燥的薄塗水彩上使用深褐色

　　在此，我用鋼筆尖將深褐色用在著色的永固深茜紅和沈澱的群青的潮濕水彩上。墨水在著色的水彩中比較活躍，但它讓沈澱顏料移位，留出較為明亮的有光暈的線條。在右邊深色線條上我大量使用墨水。它顯得十分飽滿，看起來像百腳蟲的腳一樣四處擴散！筆尖的壓力在每條彎曲印跡中央的下方繪製了清晰的線條。如需避免這種效果，用毛筆繪製彎曲印跡即可。

　　雖然這些範例看起來比較抽象，這種技法可以應用於多種方式。你可以用它來表示森林背景，創造冰上的圖案或者花朵。它幾乎是無所不能的。

潮濕薄塗水彩上的鮮艷色彩

　　在此，我混合手頭上的幾種墨水，將它們調配成酞菁藍的淡色水彩。你看，鋼筆飽蘸墨水的時候，色彩瘋狂地向周圍蔓延。鋼筆墨水較少的時候或者快速繪畫的時候才能畫出較受控制的線條（緩慢地用鋼筆繪畫會讓更多的墨水流出）。

　　取決於薄塗的水彩底色，你可以獲得不同的效果，所以在正式畫作中運用之前，你應該在較小的紙樣上先行測試一下。

在一幅圖畫中使用兩種顏色的墨水

　　甜椒和洋蔥上的棕色墨水令其處於黑色墨水繪製的顏色較深的籃子之內。

水製造的效果
清水₁

液體助劑中最為簡單的就是普普通通的 H2O（清水）。它對水彩畫家來說同顏料一樣不可或缺。我經常盡量準備兩個容器，一個做筆洗，一個用來調配新鮮的水彩。時刻保持後者清潔，將其隨時用來創造各種特殊效果。

適合所有場合的噴霧器

我在本地折扣店的旅遊用品部發現了這個小小的噴霧器。你可以在藝術品商店或者美容用品商店找到大大小小的噴霧器。但是我這個噴霧器的價格實在是便宜到家了。在現場作畫之際，它還可以用作我的供水器。

潑濺和吸除水分

在此，我使用主要是在紙上而不是在調色板上調配的熟褐、熟赭和群青的混色繪製了岩石的形態。當最初薄塗的水彩開始失去光澤之際，我使用鏤花刷（小的硬畫筆能達到同樣效果）在其上潑濺清水，並用裝著清水的噴瓶在各處噴灑細霧。我偶爾會吸去某些地方的顏料以加強效果。我還刮擦出幾根線條，並潑濺了一點熟赭來進一步地製造質感。

讓水彩 "花朵的綻放" 效果和水彩的逆流效果爲你所用

當然，你也可以製造較亮調子的水彩，並刻意地讓水彩在紙上逆流。此圖中，我正是這樣繪製了較藍的天空背景下的早春樹木。表示天空的水彩依然潮濕之際，我在圖中滴入了 "花朵的綻放" 般的淡綠色水彩，產生了朦朧的效果。較濕的水彩將藍色顏料推回並形成了色彩柔和的春樹。

潮濕薄塗水彩上滴落和潑濺的水

在此範例中，我在豐富的、潮濕的薄塗水彩群青上滴落和潑濺清水，造成大片 "爆炸" 的效果。請注意每一滴的邊緣顏料是如何緩慢地行進（這被稱為 "花朵的綻放"，通常偶然地發生在一幅圖畫中。可是，為甚麼不刻意而為之呢？它可以是非常有效的技巧）。

在薄塗水彩開始失去光澤之際，我將小水滴潑濺於其上。

這幅圖在我看來有點銀河系的味道。也許是因為薄塗的那層深藍色的 "天空" 水彩。

水製造的效果
清水₂

用清水噴塗過的顏料繪畫樹木

不論是要畫一座森林還是一棵樹，這都是非常有用的技法。在此，我用酞菁藍和熟赭塗出色彩深濃的色塊，然後非常小心地用噴霧器對其噴霧。我使用鋒利的鉛筆尖將潮濕水彩的顏料向下拽入畫紙較為乾燥的部分，用以表示樹幹和樹枝。

讓天氣為你效命

有時，自然母親提供了 H_2O。我在現場露天的地方繪畫這幅圖時，突然開始下起了濛濛細雨，小雨滴紛紛落在我薄塗的天空水彩上。結果效果非常好，於是我決定隨它去了，不去做任何改變。我也不可能做到更上一層樓！

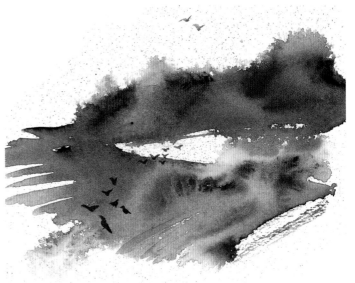

用清水噴塗過的顏料繪製全景

在此，我用奎內克立東深紅和靛青調製的水彩表現地貌。在薄塗水彩依然潮濕之際，我用小噴霧器對準選定區域噴霧。這使得顏料沿著噴霧的形狀移動，製造了可愛樹葉的效果。一群烏鴉在寒冬的田野裏覓食，它們使整個場景顯得更加美好。

防染劑
留白膠₁

水彩畫最最有用的工具之一就是防染劑，它幫助保留紙張本色或者在添加多層水彩時保留底層水彩的顏色。防染劑與液體不相溶，它讓我們能夠隨意塗畫鬆散的多彩的顏色或者可怕的深色，等最亮的色彩展現之際便能擁有鮮明的對比色。

當今最最常見的遮蔽劑是留白膠，也稱作遮蓋液、遮擋液、繪圖膠或者隔畫液。它呈白色或帶有色彩，由不同廠家生產。帶色的留白膠可以讓你看清使用留白膠的具體位置。

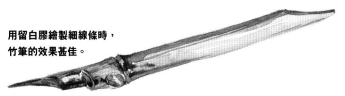

用留白膠繪製細線條時，竹筆的效果甚佳。

使用留白膠的幾種方式

A 用調色刀的邊緣繪製表示樹枝的線條。
B 用調色刀的平面攤開乳脂狀的留白膠。
C 將留白膠潑灑在潮濕的薄塗水彩上製造柔和的邊線。
D 用舊式的蘸水筆應用留白膠。
E 用竹筆、木棒、樹枝或者吸管塗抹留白膠，製造出更呈線性的效果。
F 用鋼筆尖應用留白膠。這是一種雙用途工具，一端尖銳，另一端為類似鑿子的筆尖，從而具有多種功能。它易於清洗，等留白膠乾燥後，你只需將其從筆尖上直接剝離即可。

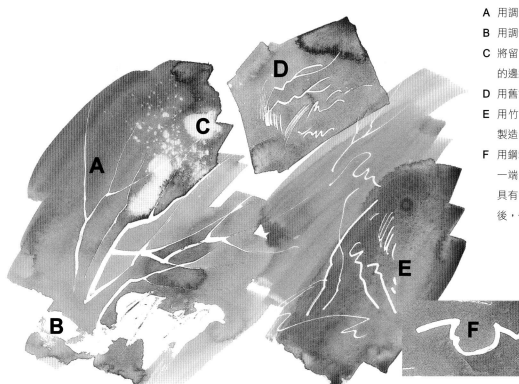

留白膠的使用技巧

● 請勿搖晃它。如若搖晃，它將形成會爆裂的泡沫，從而讓顏料出現在你不願看見的地方。

● 你可以用清水稀釋留白膠。一次僅添加少許水，以免過於稀薄。

● 不要用上好的貂毛筆蘸留白膠。用尼龍畫筆、鋼筆或一根小棒。

● 不論你用何種畫筆使用留白膠，先將其蘸上肥皂水或者去污劑，這樣畫筆會比較容易沖洗乾淨。

● 讓留白膠自然風乾。

● 用加熱乾燥的方式會讓留白膠附著於紙張，令其更加難於被消除。

● 如果留白膠滴落在你所不希望之處，等候其自然乾燥，然後將其剝除後再進行繪畫。

● 去除留白膠後，你要用清水軟化留白膠留下的粗糙邊緣，以免圖畫看起來像是貼上去似的。

● 無須使用白色畫紙，你可以在圖畫上的某個區域使用溫和的留白膠以保護某個色彩。

防染劑
留白膠₂

當你真的需要留白或者保護一塊特別難於在其四周作畫的形狀時，留白膠對你大有幫助（想像一下，如果沒有留白膠，如何繪製 20 頁上的蜘蛛網）！當然通過努力也是可以畫出來的，可是為何不充分利用現成的技術呢？水彩畫家往往需要所有可以獲取的幫助。

嘗試用畫筆以不同方式使用留白膠

右邊的筆觸是由普通的圓頭水彩畫筆蘸滿留白膠畫出的。正中較大的點是用畫筆的側邊畫出的，而左邊的小點是潑濺留白膠所製造的效果。

用留白膠保護精緻的細節

在這幅濕畫法繪製的柔和朦朧的自畫像裏，我只需保護很少的一些細節部分，如頭髮上的光亮、眼鏡的細節等等。我用留白膠專用筆塗畫留白膠，等其自然風乾後才開始進行繪畫。

嘗試將留白膠滴落到你潮濕的顏料上

此處，我用畫筆將留白膠滴落在薄塗的一層永固深茜紅上。薄塗的水彩失去其光澤時，我在右下方的圓圈裏滴落了一叢較小的點狀的留白膠。我曾用這種技術描繪過種子或者冬日天空上的點點星光。在去除留白膠之前，須等候水彩徹底乾燥。

去除留白膠

- 要去除留白膠並盡量對畫紙表面造成最小的損害，你只需用指尖輕輕摩擦弄出一個邊緣，然後以與畫紙成銳角的角度將其撕開即可。

- 你也可以使用一塊天然橡皮。但擦除的動作要輕柔，不可用力過猛。

- 此外，一些藝術家信賴用留白膠膜去除的方法。將膠膜輕輕地按在留白膠的上方，然後提起膠膜即可。

- 如果留白膠潑落於你所不希望之處，等候其自然乾燥，將其剝離後再進行繪畫。

用潑濺法和留白膠繪製風景畫

我十分喜歡這座小小的建築，它是用石頭砌成厚實的地基，依山而建。這個場景中所有的肌理感都可以運用各種技術和材料來製造。

材料清單

顏料

熟赭

焦赭

中鎘黃

靛青

酞菁藍

奎內克立東深紅

群青

畫筆

1/2 英寸（12mm）平頭畫筆

3 號、5 號和 8 號圓頭畫筆

油畫畫家的小圓鬃毛畫筆

削尖的畫筆筆桿

紙張

300g 熱壓水彩紙

其他材料

美工刀

帶細尖頭的蘸水筆

留白膠

自動鉛筆

調色刀

小噴霧器

天然海綿

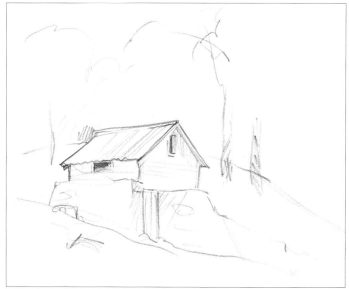

收集參考材料

我當時就繪製了這個場景的草圖並從同一角度拍攝了照片。

1 繪製場景的草圖

用鉛筆繪製最為簡略的圖案，然後用帶細尖頭的蘸水筆塗上留白膠來保護背景中的一些樹木和枝條。

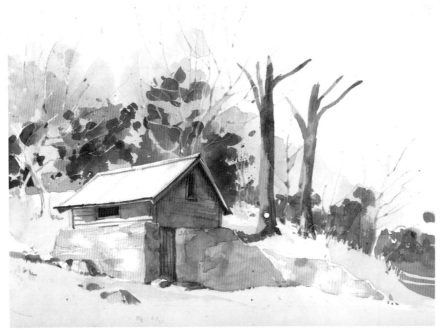

2 進行初次薄塗

用 8 號圓頭畫筆在草地和樹木區域內塗上中鎘黃和酞菁藍混合的色調最亮的水彩。在陰影部位大量塗刷中鎘黃和靛青的豐富混色。用熟赭和群青的混色表示樹幹。

使用 12mm 的平頭畫筆，用奎內克立東深紅和一點群青的混色在建築物上薄塗。用圓頭畫筆，用群青和熟赭的混色在建築物上添加更多的細節。用群青和熟赭偏紅的混色，用乾畫法在屋頂上繪製生鏽的痕跡。用群青和熟赭的不同混色給石頭牆粗糙地上色，潑灑水彩或者吸除水彩。

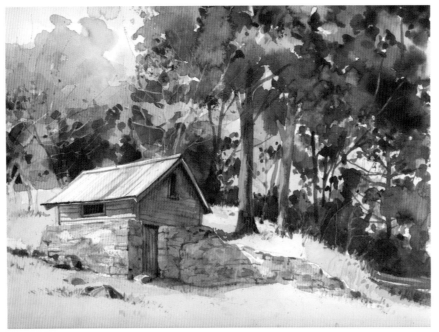

3 添加植物的綠色

為了令整個場景變暖，使用 8 號圓頭畫筆，蘸上酞菁藍和熟赭的混色，在樹木區域內跳躍著點上顏料，表現枝繁葉茂的效果。用靛青、酞菁藍和熟赭的豐富混色表示暗色的樹葉，用乾畫筆和海綿將其畫在樹上。然後，在薄塗深綠色水彩的地方噴上清水，清水會推回顏料，展現大量樹葉的粗糙邊緣。

用與第二步相同的混色添加更多的樹幹和枝條。你可以拖行削尖的畫筆筆桿畫出較細的樹枝，用美妙的書法線條將顏料拖出畫紙上水彩豐厚的潮濕區域。

用 5 號圓頭畫筆蘸群青和熟赭的各種混色在石基、屋頂和建築物上添加細節。將偏紅色的混色用圓頭鬃毛筆潑濺在石基上，令其更有質感。用海綿吸除水彩來表現石頭。

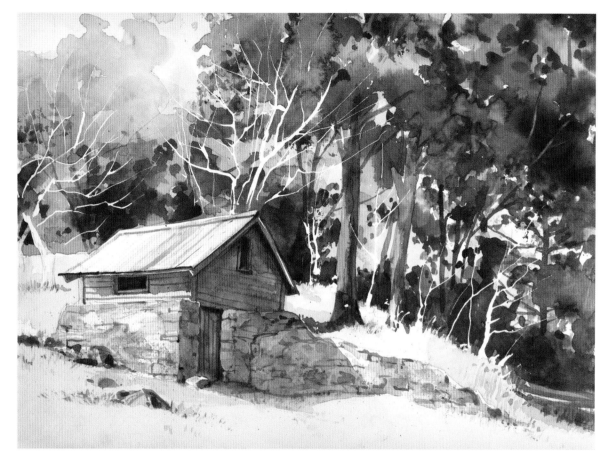

4 **去除留白膠，為樹木添加景深感**

第三步驟後，待畫紙完全乾燥後，去除留白膠並使用步驟二和步驟三中所用的綠色混色來完善樹葉。此時，3 號和 5 號圓頭畫筆將大顯身手。

留白膠的保護

這個細節向你展示去除留白膠後樹幹和枝條顯得多麼乾淨。

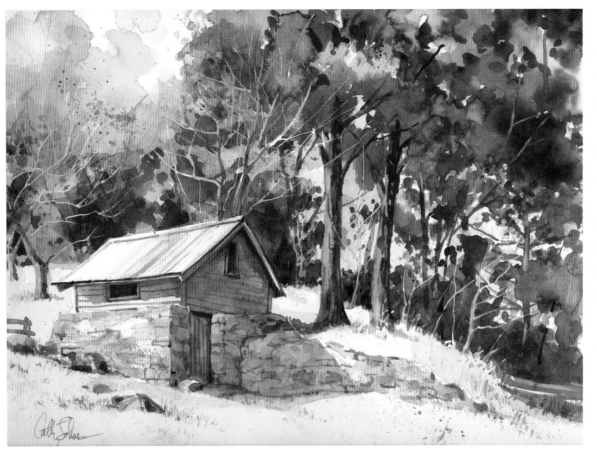

5 添加最後的細節

用圓頭鬃毛畫筆刺戳向上的印跡或者用畫筆筆桿削尖的一頭添加綠草覆蓋的感覺。

用因加入了一點熟赭而顯得有點灰色的酞菁藍或群青的混色水彩一起來給圖畫上光。

用群青和焦赭的混色添加一個古舊的柵欄。這一混色的亮色或者暗色亦可用來描繪小枝條（嘗試使用調色刀繪製這些枝條）、前景石塊上的陰影和建築物細小銳利的細節。

最後，用鋒利的美工刀刻畫出樹枝上的光亮和綠草的葉面。

軟化留白膠留白遮蔽的區域

去除留白膠後會留下清楚明顯的白色邊線。用淡色給這些邊線上色或用清水軟化一些邊緣並吸除多餘的顏料，這樣可以使效果顯得更為自然。這樣，樹木看上去就不會像直接粘貼在畫紙上。

永久留白膠

傳統的留白膠行列如今有了新的選擇—溫莎·牛頓的永久留白膠。這種新型留白膠無法移除，所以你不能在它所保護的淡色區域內繼續作畫或者柔化其邊緣，但是當你明確知道自己需要一個無須更改的銳利的黑色邊緣時，它會非常有用。

如果厚厚地塗抹這種留白膠，它會留下一種永久的光澤。要先用它做實驗來暸解你的畫筆所蘸取留白膠的合適濕度。而且用過之後要立即徹底清洗你的畫筆，否則你就會毀了它。

用作永久遮蔽的留白膠

你也可以用白膠或學校裡使用的膠水作為永久留白膠或者你圖畫中的組成元素。將膠水直接從瓶中擠到畫紙上，放置一夜等候其乾燥（如果不等候膠水自然乾燥便作畫，就會毀掉蘸膠水的畫筆）。然後用水彩塗過膠水留下的凸起線條。顏料在膠水線條旁邊會稍稍積聚得多一點，而這正是膠水效果的一部分。

練習用永久留白膠和顏料一起作畫

你甚至可以不用水而是用永久留白膠來與你的顏料混合。此圖中右邊的橙色和黃色的彎曲線條就是這樣的混合顏料畫成的。等一切都乾燥後，你也許需要用清水進行一點清除工作，因為顏料會存留在留白膠留白的區域（如圖所示，左邊的藍色、橙色和紅色區域上用過留白膠區域的上方還殘留有顏料）。我用微濕的棉簽擦除了黃色色塊上的一些深色顏料。

防染劑
熔化的蠟

因為蠟防水，用蠟保護過的地方將永遠保持白色。在歷史上，藝術家在使用留白膠或者橡膠膠水之前就是使用蠟作為防染劑的。如果你熟悉蠟染藝術，在水彩畫上使用熔化的蠟也能產生幾乎差不多的效果，當然，這意味著你將無法在蠟的上方繪製新的色彩。

名為"爪哇式塗蠟器"的蠟染工具非常有用，能用蠟來製造一些精美一致的線條。畫筆是一個可以接受的替代品，可以用蠟繪製奇妙的波浪或者海浪的形狀。不過，你千萬不能使用完好的水彩畫筆，因為這樣你將無法徹底清除所有的蠟。

一筆筆地上蠟

在此範例中，我用鬃毛畫筆一筆筆地畫上熔化的蠟並等候其自然乾燥。然後我用鎘黃和酞菁藍在這些筆觸上面開始塗畫。我喜歡水彩在上過蠟的區域所形成的小珠，這給圖畫帶來了肌理感的細微差別。

滴蠟

現在，我試圖製造更受控制的效果。從畫筆末端滴下蠟，或者用畫筆畫出一端有球形突起的線條。我把水彩紙放在厚厚的一疊報紙上，用紙巾蓋上圖畫，然後用一個熱熱的熨斗熔化蠟，這樣我能去除大多數的蠟，但依然不能用水彩在上面直接作畫。

熔蠟

熔蠟時要小心，因為它非常易燃，最好使用雙層蒸鍋，等蠟熔化後要立即將它從熱源處移開。這種似水的液體蠟很容易放入爪哇式塗蠟器，只需用湯勺或者其他工具將其放入小容器中即可。如果蠟還是液狀的，尚未開始冷卻變硬，它會沈入畫紙的纖維中，而不必隨後將蠟移除。如果蠟開始變硬，在繼續繪畫之前，你必須弄掉殘留的硬蠟。

介質
壓克力打底劑

壓克力打底劑是向壓克力畫家借用的方便工具，它通常用在繪畫開始之前來為畫紙做準備。你可以用壓克力打底劑覆蓋水彩紙（或畫布或畫板）製造水彩畫非同尋常的繪圖表面。

在水彩畫中使用壓克力打底劑的目的在於使紙張表面具有不可滲透性。你的水彩還是能留在畫紙表面並自己形成有趣的肌理效果。水彩會以出其不意的方式積聚、起泡和流淌，這將給你的作品帶來全新的外觀。而且，在壓克力打底劑塗過的畫紙表面，你的色彩會顯得更為強烈。

壓克力打底劑可以用來為抽象的背景創造意想不到的肌理效果。因為壓克力打底劑能夠讓你用來進行擦除工作，使畫紙幾乎恢復原白色。你也可以反復進行修改、添加或者擦除顏料以獲得自己需要的效果。用壓克力打底劑作畫與雕刻造型幾乎無異，讓你可以無限期地改進你的作品。

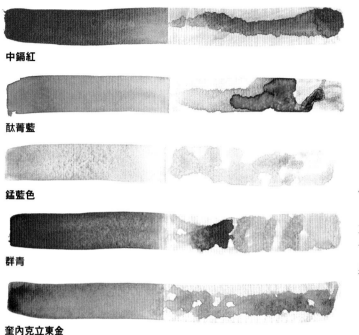

中鎘紅

酞菁藍

錳藍色

群青

奎內克立東金

生赭

熟赭

上過壓克力打底劑的光滑表面上的水彩

在此，我的每一筆開始於冷壓水彩紙，結束於有壓克力打底劑塗層的同一張水彩紙。你可以看出紙張表面在接受薄塗水彩上的不同效果。

用壓克力打底劑畫抽象拼貼畫

我在水彩紙上塗了一層壓克力打底劑，然後把紙巾、衛生紙、揉成一團的蠟紙、木屑和粗粒玉米粉加上更多的壓克力打底劑附在紙張表面上（我通常不建議使用可食用物品，請見 53 頁。但這裡的玉米粉已經包裹在一層壓克力打底劑裏，與我 30 年前用這種技巧繪製的圖畫一樣，它不曾受到任何蟲害）。當壓克力打底劑完全乾燥後，我隨意薄塗了一層水彩。這種技巧能為風景畫的抽象處理或者風景畫某部分的繪製提供靈感。

使用壓克力打底劑的技巧

- 將其調勻後使用，等其乾燥並結成精細發硬的表面後，讓你塗抹的水彩顏料積聚或者流淌。

- 用壓克力打底劑塗畫水彩紙，在紙張尚未乾燥時，刮擦或壓印製造印跡，等印跡乾燥後，再在其上作畫。

- 為獲得線狀的肌理效果，可以隨意潦草地塗抹壓克力打底劑。

- 使用不同的彩色壓克力打底劑或者給你的壓克力打底劑添加你最喜歡的色彩。

介質
增光劑

增光劑上不會留存快速輕淡塗抹的水彩。如果水彩顏色較暗或者用量較大的話，它將透過介質讓少許增光劑的紋理感顯現出來。這是一個相當便捷的技巧。

在薄塗的增光劑上作畫

這次我用隨意的筆觸在增光劑上薄塗。你能夠看出透過上層水彩的細微紋理。

在很有肌理感的增光劑上作畫

如果你大量使用增光劑並在其上作畫，結果將類似於厚塗風格。在此，我使用各種筆觸和方法，如拍打和刮擦。等候增光劑乾燥後，我塗上群青和奎內克立東深紅，以令人振奮的方式強調紋理感。你甚至可以用濕紙巾擦除部分顏料來表現乾燥增光劑的紋理感。不過，你要知道這些區域會展現出一定的光澤度。

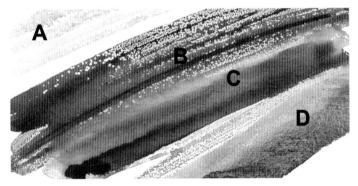

在平滑的增光劑上作畫

在此，根據它們各自的著色和沈澱性質，將永固深茜紅和群青在增光劑上對比使用。

A 薄塗的一層群青，有少許永固深茜紅顯現。

B 在紙張表面輕快地塗抹永固深茜紅。

C 在乾燥的介質上濃重地塗抹永固深茜紅，並使用一定的力度。

D 在此，我在乾燥介質上塗抹了一層濃烈的群青。

我用清水潑灑顏料，然後用紙巾快速地吸除水分製造斑駁的效果。

擦除增光劑

在薄塗的一層增光劑上塗畫水彩讓你能夠比較容易地擦除水彩，甚至能擦除著色力強的水彩，幾乎可以使顏色回歸純白色。

用寬大的軟刷上一層淡淡的增光劑，等候其自然乾燥，然後在其上添加水彩。在水彩尚未乾燥之際進行擦除；或者等其乾燥後用乾淨的濕畫筆來稀釋顏料，再用乾淨的紙巾擦除。

介 質
凝膠劑

你可能比較熟悉凝膠劑，它是古老的壓克力畫的常備物品。它的使用方式可以與壓克力打底劑相同，但其優勢在於乾燥時是呈透明的。這種凝膠劑唯一的缺點是同所有的打底劑產品一樣，它會在你的畫筆上變硬，因此必須要在繪畫後立即清洗乾淨。

應用於厚表面上

在此範例中，我使用凝膠劑構造了各種厚厚的表面，用我的手（左上方）和瓶蓋（左下方）在上面壓印，並用畫筆的筆桿（右邊）在上面弄出印跡。我把它留置一夜等候其乾燥，然後在其上薄塗水彩。接著用濕紙巾隨意在各處擦除掉一些色彩。凝膠劑同壓克力打底劑一樣能阻擋部分在其上塗抹的水彩。

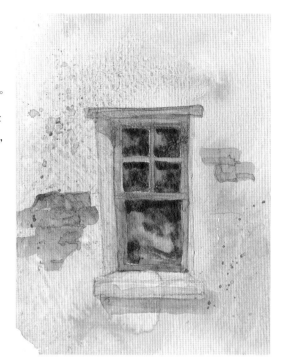

為介質添加肌理感

在將消光劑畫到畫紙上之前，你可以在其中混合有組織構造特點的東西諸如沙粒或者木屑，這樣能創造微妙或者大膽的效果。

在此，我將凝膠劑中添加了白堊粉（粉彩畫家用它來準備繪圖表面的材料），將其粗糙地塗抹在畫紙上，等候其徹底乾燥。它在我看來就像是一堵粗糙的土坯牆，這就是我在質地粗糙的表面上繪畫的效果。

用凝膠劑稀釋顏料

在這個範例中，因為我使用顏料而不是水來稀釋凝膠劑，所以你可以看到非常清晰的畫筆筆觸。我用筆觸較長的扇形畫筆製造最初的綠草般的效果。然後，我使用同樣的畫筆畫出下方短短的、波浪起伏般的向上筆觸。

使用消光劑獲得更加精妙的效果

在消光劑配方中的聚合物凝膠劑比壓克力打底劑稍顯柔和，它沒有那麼明顯，在圖畫的表面不會顯得那麼突兀。

介質

肌理輔助劑、粒化輔助劑和增厚劑

市場上有相當多的新型繪畫輔助劑都是水溶性的，其中的大多數不同於壓克力打底劑。這意味著它們有不同的處理方式和迥異的效果。

應用這些輔助劑時，需要準備專用的調色板、盛水的容器，甚至需要專用畫筆，因為這些輔助劑往往會給水彩染色，或者又溶回到調色板上的普通顏料裡（一年後，我的永固深茜紅仍然有我當初將它作為閃爍輔助劑來做試驗的痕跡）。

許多新的輔助劑屬於新奇物品，但它們可以創造非常有趣的效果，值得我們去探索一番。

肌理輔助劑

這種產品能製造類似於壓克力打底劑或者凝膠劑特別是更有質地感物質的效果。它的質感有點顆粒狀，因此根據你的運用方式，你可以弄出很多或者很少的顆粒狀效果。將其與你的顏料混合或者用它在畫紙上直接作畫，然後等候其乾燥。不過，隨後用水彩薄塗後還能將其擦除，所以拿它做試驗吧，但記住別讓它又溶回到你調色板的顏料裡。

薄塗水彩，等候其乾燥後，在其上塗畫肌理輔助劑。

將肌理輔助劑混入水彩後，用隨意的筆觸塗抹水彩。

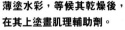
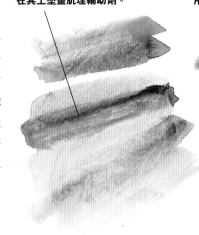

將肌理輔助劑滴入尚未乾燥的薄塗水彩。

把粒化輔助劑混入水彩，在使用水彩之前，肉眼幾乎無法看出粒化輔助劑的存在。

如果你調配了雜色的水彩，將其潑濺並塗畫在粒化輔助劑上，會產生更為有趣的效果。

粒化輔助劑

據說，粒化輔助劑能將所有顏料製成粒化的或者沈澱的顏料。比起與水彩混合，將其滴入潮濕的薄塗水彩中效果更好。在實踐中，它在深色或者濃重的水彩混色中的效果最佳。

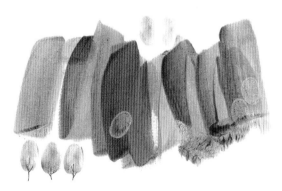

增厚劑

市場上有幾種增厚劑專門用於保護繪畫筆觸或者給你繪畫的表面製造質感。此處，你一定能清楚地看出繪畫筆觸。我將顏料混入增厚劑中並用畫筆將混色塗上，在濕水彩上我還用手指蘸濕水彩畫了幾處。

使用粒化輔助劑塑畫粗糙表面

　　我參觀了一座歷史悠久的磚坯結構建築，並為它所展現的質感深深著迷。它看起來輝煌壯觀，我願意在那裡累日作畫！同時，我認為這是嘗試使用輔助劑的絕佳時機。

材料清單

顏料

熟赭

鈷藍

酞菁藍

生赭

群青

土黃

畫筆

1/2 英寸（12mm）平頭畫筆

6 號圓頭畫筆

畫紙

300g 冷壓水彩紙

其他材料

肌理輔助劑

1 繪製草圖並使用輔助劑

用肌理輔助劑表示土坯磚塊的區域和一些平滑的部分，但不要用在天空上或背景中的樹上。在這幅草圖裡，你所見到稍微帶有色彩的區域是輔助劑已經乾燥的地方。

2 塗畫背景

在輔助劑未曾接觸到的地方，用 12mm 平頭畫筆快速大膽地薄塗鈷藍水彩以表現天空。然後用酞菁藍和熟赭來繪製樹木。

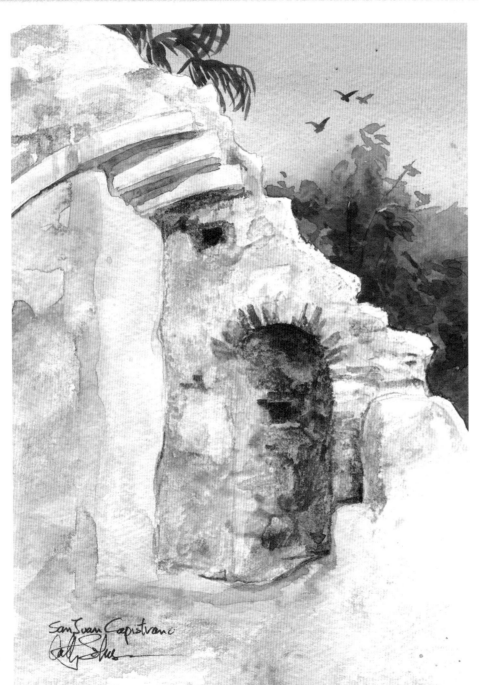

3 爲土坯構築添加色彩

用 6 號圓頭畫筆添加較為精細的枝葉並給第二步驟繪製的樹木上色。用生赭、土黃和群青給建築物上色。最後的效果會呈現光滑和粗糙區域之間的絕佳對比，但是在我薄塗陰影的效果和額外上光的時候，輔助劑會被部分地擦除，所以最終畫作的質感與我預先的計劃稍有出入。

San Juan Capistrano

介質
水刮擦預備輔助劑

　　這是你在畫紙上直接作畫之前可以用來在畫紙上塗畫的極佳產品。等其自然乾燥後，就像平常一樣在它的上層繪製水彩畫。即便是你因為需要透明的效果而使用了著色力強的顏料，但只要有需要，你仍能擦除大部分的顏料。

在此薄塗水刮擦預備輔助劑後，用濕紙巾擦除部分色彩。

我在此厚厚地塗抹了一層水刮擦預備輔助劑，色彩就很容易地被擦除了。

練習將水刮擦預備輔助劑與多種色彩一起使用

　　在畫紙上塗過水刮擦預備輔助劑後，我塗畫了永固玫瑰紅、鎘黃和靛青。用畫筆蘸上清水令顏料鬆動後，我能夠清除所有的顏料，然後用紙巾吸除水分後我又添加了一些新的細節。

使用阿拉伯膠作為水刮擦預備輔助劑

　　過去，畫家們都把阿拉伯膠當做水刮擦預備輔助劑，你當然也可以繼續使用它！

　　你可以用阿拉伯膠塗遍畫紙或者用它繪製小細節。等其徹底乾燥後，再在其上作畫，然後僅擦除塗過膠的部分。

　　最好用鉛筆繪製想要清除掉的小形狀，因為很難看清在乾燥的顏料圖層下僅有些微光的膠的位置，而鉛筆線條對準確定位大有幫助！

介質
閃爍輔助劑

閃爍輔助劑是有細小光亮微粒的水彩媒介。你可以將其與水彩混合或者直接在乾燥的薄塗水彩上塗畫。但是如同所有的新型介質，你需要為其準備專用的水瓶、畫筆和調色板。否則，你隨後繪製的所有作品都會閃閃發光。使用閃爍輔助劑的時候，我通常用一個小的白色塑料盤當調色板。

練習用不同的方法來使用閃爍輔助劑

左邊的色彩是我用閃爍輔助劑代替清水調成的混色繪製而成。右邊的示例中，我等三種深色塗抹的水彩乾燥後，用濃度很高的閃爍輔助劑在其上留下了繪畫筆觸和點點。塗畫在深色背景上，這種介質顯得尤為明顯。

嘗試在同一幅畫中使用多種輔助劑

在此，我使用很多新型輔助劑做試驗。它們中的大多數有點變幻無常，需要小心操作，但它們都特別好玩。由於這些輔助劑大多是新奇的工具，因此似乎用它們繪製奇妙故事中的龍特別合適。

在鬃毛和脖子前面我使用肌理輔助劑製造鱗片效果。在脖子的後部我使用了水刮擦預備輔助劑，這樣可以通過擦除手法來製造鱗紋圖案。在脖子的下半部我使用了閃爍輔助劑，先是將其混入深色的靛藍顏料中，然後再塗在已經乾燥的薄塗水彩之上。

繪畫前我先在背景中潑濺了留白膠，等其乾燥後，再在其上薄塗水彩。在水彩尚濕之際，我在它的上面滴入了更多的留白膠以及粒化輔助劑。等畫紙徹底乾燥後才清除留白膠。

在龍的面部，我用永久留白膠製造龍眼中的亮光，在其面頰、鼻子和耳朵處用的是平常的留白膠。

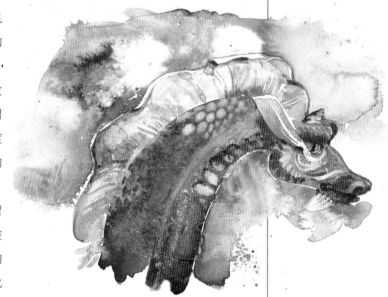

在肖像畫中使用壓克力打底劑和閃爍輔助劑

將壓克力打底劑塗畫在水彩紙上，等其乾燥後，你就擁有了多用途的紙張表面。如果畫紙成為了一個相當不透水的表面，你就可以將水彩擦除使紙張恢復畫紙原色。使用壓克力打底劑很有意思，感覺就像是在雕刻塑形，而閃爍輔助劑為畫作增添了光彩、活力和瀟灑的韻味

材料清單

顏料

熟赭

培恩灰

畫筆

1/2 英吋 (12mm) 平頭畫筆

6 號圓頭畫筆

紙張

300g 冷壓水彩紙

其他材料

壓克力打底劑

閃爍輔助劑

1 用壓克力打底劑和顏料製作圖畫背景

大量地使用壓克力打底劑並用手為其製造出半粗糙的肌理效果。等其乾燥後，潑濺上一些豐富的深色水彩並灑上一些閃爍輔助劑。我用 12mm 平頭畫筆蘸培恩灰和一點熟赭來製造暖色。

2 擦除水彩，顯露基本的肖像畫

用 6 號圓頭畫筆擦除水彩，露出額部、鼻子和眼周的亮光，這樣，你就可以開始去提升肖像的相似度。添加一些深色，進行多次擦除和繪畫。如果擦除得過多，可以添加一些深色調的水彩；反之，如果色彩過深，只需擦除即可。

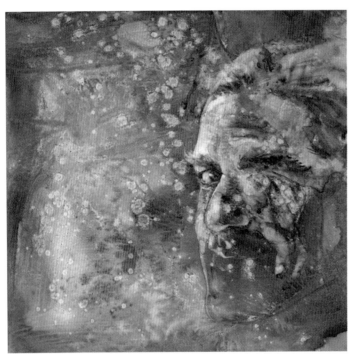

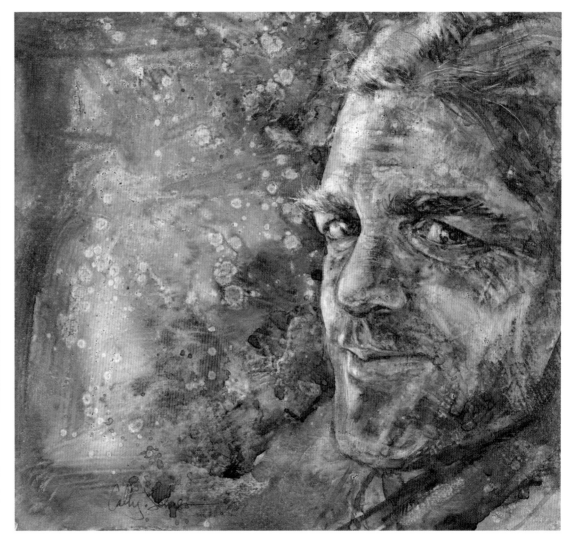

3 添加最後的細節

注意人像的邊線，不要讓你的作品看上去像是直接粘貼而成的。在肩部和下唇處，你能看到不太清晰的柔和線條，而在前額和臉頰處能看到輪廓鮮明的邊線。改進形狀和陰影的效果。要知道，由於畫紙表面比較嬌弱，所以需要給你的作品鑲上玻璃框或者用某種方式來進行保護，這樣你所使用的輔助劑才不會被擦除或者刮花。

液體添加劑
肥皂

肥皂在此的用途可不僅僅是在繪畫工作結束後的清理工作。長久以來，它都被用來在繪畫時保持繪畫筆觸的清晰度，令筆觸明晰易見。

不過，這裡用不著有香味或有顏色的肥皂，也用不上除臭皂，越是純正的肥皂越好。我的畫室裡用的是一塊象牙白色的肥皂。

這種技術可用於繪畫草地（每個筆觸表示一片草葉或者草叢）、受風雨侵蝕的木材、鏽跡斑斑的表面、頭髮或任何你希望繪畫筆觸能夠脫穎而出的東西。它的最終效果與在熱壓畫紙（見63頁）上繪畫有點相似，但是它更受控於作畫者。

用肥皂和顏料作畫

肥皂能稍稍稠化顏料，幾乎有點像拿增厚劑作畫。即便是用濕畫法作畫時，你也能看見每個重疊的筆觸（通常，用濕畫法作畫時的繪畫筆觸會相互重疊並呈現出大體相同的色調）。

此處，我將顏料與少許弄濕的肥皂混合，並稍稍變動了混色的色彩，讓你能更好地看到效果。後面的筆觸似乎向前，從而呈現了少許景深感和層次感。有的繪畫筆觸裏有氣泡，使它們製造了額外的肌理效果。如果你想避免氣泡的出現，混色時候的動作要非常輕柔；或者混色後將水彩留置一會兒，等到所有的氣泡都破裂之後再進行繪畫。

肥皂製造的肌理效果

在此，我嘗試用塗著肥皂的畫筆來表示一種鏽跡斑斑的肌理效果。畫筆筆觸的方向、操作畫筆的程度以及你所選擇顏料的色彩都決定著最終的肌理效果（這裡，我用掌側製造出肌理效果，並用畫筆潑濺水彩）。

液體添加劑
咖啡

雖然咖啡酸對水彩紙的長期影響尚無定論，但偶爾拿咖啡作畫會帶來純粹的樂趣。要是被困在某個沒有水源的地方寫生（但你的保溫瓶裡滿是咖啡的話），就拿咖啡來作畫吧！它可以用來調配出同清水和顏料混合而成的效果一樣的水彩液。

你也可以用濃茶製造類似的效果，但是同咖啡一樣，隨著時間的推移，茶葉中的鞣酸可能無法保留太久。

咖啡素描圖

此圖中，我用了三或四層咖啡（清咖啡，不加奶油或糖），將咖啡液塗畫在用藍灰色水彩筆繪製成的素描圖上，並成功地製造出了良好的效果。

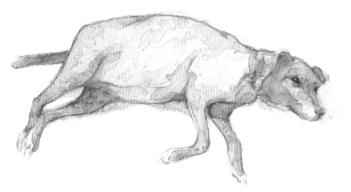

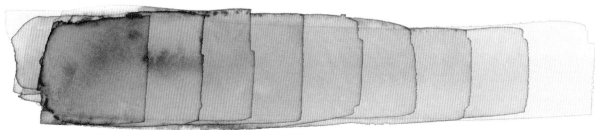

用咖啡表現色彩明度

除非你特別喜歡用非常濃烈的咖啡，否則你需要塗畫多個層次來製造良好的景深感。要等候每一層徹底乾燥後方可塗畫下一層，這樣你才能獲得絕佳的暗色調。只要有耐心，你就能夠製造出明暗配合的好效果。

液體添加劑
紅葡萄酒

用紅酒能帶來同用咖啡作畫一樣的樂趣，但也由於其中所含的酸性物質，使得它與咖啡和茶一樣有著長久性方面的問題。但拿酒作畫會非常有趣，因為它可以讓你一邊啜飲一邊揮毫作畫！

葡萄酒素描畫

選擇像墨爾樂紅葡萄酒這樣醇厚的紅酒對你大有助益。我用三次上光來繪製這支花，每次都是等一層徹底乾燥後才開始添加另一層的。

考慮添加劑的持久性

看看番茄醬或者其他食品在水彩中的表現如何也是一個頗為誘人的念頭，但是要抵制住誘惑哦！霉菌、酸和飢餓的蟲子會讓你的作品僅僅成為一段回憶，甚至有些顏料會褪色或者因為光照和時間的推移而發生質量退化。

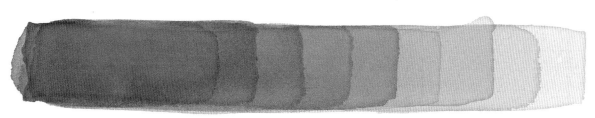

用葡萄酒製造明度效果

除非特別傾心於一些年代十分久遠的墨爾樂紅葡萄酒，否則同使用咖啡作畫一樣，你要塗畫多個層次的葡萄酒來製造良好的景深感。要等候每一層徹底乾燥後方可塗畫下一層，這樣才能獲得絕佳的暗色調。只要你有足夠的耐心，你就能獲得明暗配合的好效果。

松節油

你一定聽說過水與油無法相容，在水彩畫中，這一點得到了最佳的印證。你可以將這條公理應用於你的繪畫中，以此來製造出通過其他任何方式都無法獲得的天空的景象或者一些抽象的效果（最後松節油氣味也會徹底消失！）。

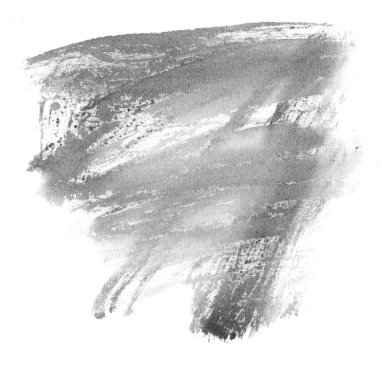

在松節油上作畫

在此，我用乾淨的畫筆蘸松節油弄濕畫紙，然後用水彩在其上作畫，結果得出了奇妙的斑紋和氣泡效果，看來這可以用來製造有點抽象的背景效果（不過，一開始的氣味可不一樣。而且要記得松節油的易燃性，所以要仔細閱讀警示標籤哦）。

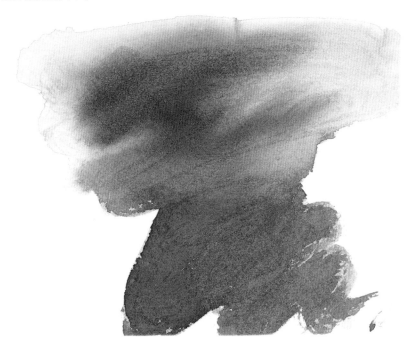

將松節油與水彩混合

我先混合了一些水彩，然後將畫筆浸入松節油中，得出的效果如圖所示。一開始，同普通的濕畫法薄塗水彩一樣顯得濕乎乎的，但在筆觸的最後就出現了很漂亮的肌理和刮痕效果。

液 體 添 加 劑
外用酒精

外用酒精同水彩一樣具有令人愉快的不可預測性。由於同水的化學成分不同，它在水彩中能夠推開水。而且，它比水更能夠深入紙張的內部。

你如何運用這種液體助劑，可以製造出以下效果：水中的氣泡、田野裡的花朵、古老岩石的質地感、夜空裡的星星或者其他任何簡單有趣的肌理效果。你也可以用抽象派的繪畫方式來運用這種液體助劑。外用酒精可以有效地用於多種實踐，只要你多多練習就能準確知道它作畫的效果。

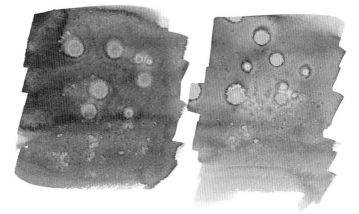

嘗試在不同色彩上使用酒精

為了弄清兩種不同的藍色與酒精會發生何種反應，我在左邊薄塗了一層群青，在右邊薄塗了一層酞青藍，然後在上面滴上酒精。令我頗為驚訝的是，比起沈澱的群青，酒精在著色力較強的酞青藍上的效果更為明顯。顯然，群青過於沈重，酒精無法輕易地將其推開。

嘗試不同的使用方法

在這裡，我用竹筆蘸酒精進行塗畫。這種繪畫的效果難以預測，可我非常喜歡。在繪畫筆觸開始之際，更多的酒精會進入薄塗的水彩中。我特別喜歡用較細的筆觸來製造霜凍般的效果。我認為，這種方法可以用來描繪野草上的濛濛銀霜、被烈日曬得蔫茸茸的草，或者是背景所需的有趣的線性效果。

用酒精分層塗畫

在薄塗水彩層的中間使用酒精可以製造特別豐富複雜的表面。在此我塗畫了一層深綠色和酞青藍的混色，等候其自然乾燥。隨後，我在這層水彩的上方塗畫了一層群青水彩。在薄塗的群青即將失去光澤之際，我在它的上面滴落、潑灑酒精並刻畫出線條。這可以用來表示海底景觀，或是在陰暗峽谷中的花崗岩岩壁。

外用酒精和三隻熊

與童話故事《金髮姑娘和三隻熊》裡面的金髮姑娘一樣，你需要找到"恰到好處"的時間往水彩中添加酒精。要是水彩過濕，你滴入的酒精一時看起來效果會非常不錯，但顏料和酒精乾燥後，之前的大部分效果都會消失。如果水彩過乾，那麼酒精將不會起任何作用。所以，你務必要抓住乾濕之間的恰當時機來製造出令人驚異的效果。

乾燥幫手

為數不少的非液體的繪畫輔助物能給你的作品添加生命的活力、繽紛的色彩、質地和特徵以及你個人的獨特個性。進行試驗去尋找最適合你的那些輔助物吧,這本身就是一次具有創造性的冒險!

乾燥幫手包括水彩紙或水彩表面,還包括製圖膠帶和遮蔽膠帶、紙巾和棉紙、鋁箔、蠟紙、塑料包裝紙、鹽,還有許多,舉不勝舉。總之你不要受限於個人的想像力。

令人開心的是,這些乾燥幫手使用起來通常都比液體助劑更加方便。你無須擔心持久性、洩露或者液體會不起作用等問題,至少你不用像在使用第一部分的液體助劑時那般苦惱。

這些工具和材料中的大多數是現成的。你家廚房就能提供一些,雜貨店、五金店或者藥店也可以為你提供其餘的一切。

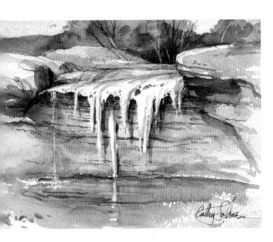

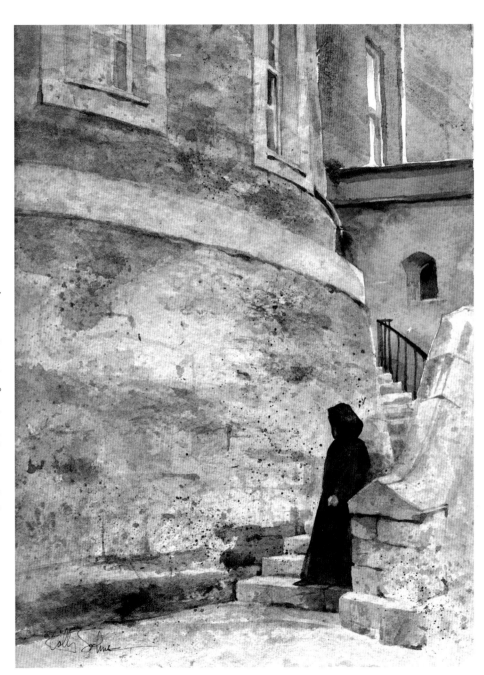

固體水彩顏料

如今，有多家公司生產固體水彩顏料。你可以使用固體水彩顏料、阿拉伯膠、甘油和水來調製你自己的水彩。比起你所習慣的現成的顏料，親手調製的水彩顏色會更濃烈、更飽滿、更有顆粒感，特別是在研磨顏料的時間不夠長的情況下（最低的時間要求為一小時）。不同的顏料要求添加不同比例的成分方可開始繪畫，所以預先混合好的顏料才會那樣價格不菲。

你也可以在潮濕的水彩畫表面上噴灑固體水彩顏料來試驗一種不同的使用方式。然後走到室外去，輕叩畫紙的背面，抖落多餘的顏料即可。

用固體顏料作畫

此處的天空是我手工調製的群青，色彩強烈而純淨。我用傳統方式混色的水彩繪製了岩石，然後在其上滴落研成粉末的藍色和礦物色料，然後將它們在水彩上拖行以製造良好的線性效果。

礦物色料和群青是最最安全的顏料之一，所以我喜歡拿它們畫著玩，只用最基本的預防措施就可以了。

小心使用

要注意生產廠家關於固體水彩顏料的使用說明，並採取必要的預防措施。要戴薄橡膠手套，並始終使用口罩或者防塵面具以最大程度地保證安全。調配固體水彩顏料的時候，不要吃東西、喝飲料，也不能抽煙。之後，一定要徹底清洗雙手。

你也許想僅僅使用無毒的顏料，但必須牢記含金屬的顏料需要特別的照料，它們除了鎘，還包括鉻、鈷、錳、鎳或鋅。

要想獲得親自調製顏料的完整說明指導，請上網查看，網址為 www.handprint.com 或者 www.paintmaking.com。

群青　　　　**印度紅**

濃烈的手工調製的顏料

這裡是我親手調製的顏料。可以看出頂部的顏色是不透明的，看起來幾乎像蛋彩畫顏料，不過你可以用水稀釋它們以獲得你需要的色彩強度或透明度。

噴灑顏料

此處，為了讓研成粉末的顏料能粘在紙上，我在畫紙上塗抹了一層薄薄的阿拉伯膠。然後我噴灑了熟赭、印度紅、群青和鎘黃，並用一支濕畫筆帶著顏料在紙上四處拖行，獲得了很有趣的粒狀效果。

固體水彩顏料發揮大作用

固體水彩顏料使我們得以運用與前輩們非常相似的工作方式,當時的藝術家、學徒或者"顏料商"需逐次混製新鮮的顏料。乾燥的粉狀顏料能製造出精緻微妙的效果。

材料清單

顏料

　　粉狀顏料:熟赭,印度紅,群青

畫筆

　　1/2 英寸（12mm）和 1 英寸（25mm）平頭畫筆

畫紙

　　300g 冷壓水彩紙

其他材料

　　阿拉伯膠

　　噴霧瓶

1 塗畫底色

用 25mm 平頭畫筆蘸取用阿拉伯膠和水充分稀釋的印度紅來進行初次平塗。在紙張尚濕之際,噴灑極少量的群青和印度紅的固體水彩顏料。

2 用固體水彩顏料繪畫

等平塗的水彩失去光澤後,取乾淨、潮濕的 12mm 平頭畫筆,將顏料顆粒在畫紙上拖行,以繪製線性形狀來表現岩石結構。在紙張尚未乾燥時,可以在各處噴灑清水來製造沙質肌理的效果。然後,等候其自然風乾。

用粉末狀的顏料製造肌理感

　　用畫筆將顏料粉末在潮濕的畫紙上拖行，這樣你可以得到令人驚訝的微妙效果。線條與你筆觸的方向相同。

3 製造形體感和肌理感

用一點熟赭調製帶灰色的群青水彩來強化所選擇的區域。你可以用水和阿拉伯膠在小的容器裏預先混合這些水彩。

　　用相同顏色但是較濃烈的水彩潑濺在圖畫上以增強肌理效果。待畫紙乾燥後，用 12mm 平頭畫筆蘸清水來擦除幾處水彩，並吸乾多餘的水分。這種技巧能能讓你完全捕捉到沙漠中砂岩的感覺！

紙張
水彩紙

水彩畫家們的所有乾燥幫手的鼻祖正是他們作畫的平面，即畫紙。瞭解你所選擇的紙張（或繪圖表面）能讓你以不可思議的方式來自由地選擇你的繪圖技巧和繪圖效果。

實際上並不存在某種完全合適的紙張或繪圖表面，你要不停地嘗試，直到找到讓你滿意的畫紙。許多公司會提供樣品紙供你去探索。但是不要用價格便宜、重量輕的畫紙來欺騙自己，因為那樣的紙張帶來的只能是挫敗感！

品質好的水彩紙充滿活力，它美麗、多變，有時也同繪畫介質本身一樣令人無法預測。要考慮並嘗試所有的可能性：表面肌理（粗糙、冷壓、熱壓）；手工製作或者模具製作的；重的或輕的；顏色（純白色的或傳統奶油色的）和重量（640g、300g 和 190g）。

水彩紙的重量

- 640g 或更重的水彩紙讓你能夠使用很濕的水彩。其價格較為昂貴，但不會因為水洗而起皺變形。

- 300g 水彩紙適用於繪製大多數圖畫。要是你用膠帶將其粘貼牢固並等到圖畫乾燥後再取下的話，那麼你就無須對畫紙進行拉伸（這是我最常用的選擇）。

- 190g 水彩紙也可用於繪畫，只要你在工作開始前將其拉伸，或者使用較乾的水彩來繪畫小幅的作品。

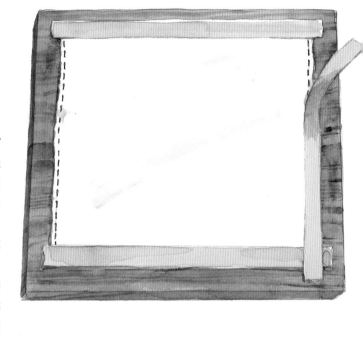

拉伸重量輕的水彩紙

如果未經拉伸而直接用於繪製尺寸大於 5" x7" (13cm x 18cm) 的圖畫時，190g 或者更輕的水彩紙就會起皺變形。畫布框在市場上有售，要是你購買了其中一種的話，請仔細閱讀使用說明。若要親自拉伸畫紙，請遵循以下步驟：

1 用軟管澆水或把畫紙泡在浴缸或水槽裡的方式徹底浸泡紙張。

2 從水中撈出畫紙並將其平放在膠合板、非航海類型梅斯奈纖維板（航海類型的紙塗了油，你需要避免使用這種畫紙）或者樹脂玻璃上，用海綿吸除其表面多餘的水分。

3 使用膠紙帶把紙張的四邊固定在表面上。大開畫紙的邊緣至少有 19mm 與膠紙帶重疊，尺寸為 23cm x 30cm 或者更小的畫紙邊緣至少有 13mm 與膠紙帶重疊（如果你使用的是膠合板，用訂書機將紙張邊緣訂在膠合板上，然後用膠帶蓋住訂書釘）。

4 保持表面平整，並等候你拉伸的紙張徹底乾燥。

5 在圖畫完全完成之後再將其取下。

紙張
粗糙水彩紙

　　粗糙水彩紙的紙面上有明顯的"高峰"和"低谷"，它們使紙張的質地成為圖畫的重要組成部分。你可以在這種質地的畫紙上用乾筆法來製造波光粼粼的、斷斷續續的效果；或者用畫筆飽蘸沈澱水彩，然後讓沈澱顏料能夠沈入"低谷"。

練習在粗糙水彩紙上直接作畫

　　在此範例中，頂部的色塊是握著平頭畫筆以與畫紙呈直角角度繪製的效果圖。因為顏料會沈入紙張上的小"低谷"，所以水彩的顏色就顯得特別平滑。

　　下方底部是握著畫筆以與畫紙幾乎齊平的角度繪製的效果。快速的乾畫法筆觸由畫筆筆毛的上部畫成，它顯得很開闊並且閃閃發光。在粗糙水彩紙上，乾畫法能讓顏料掠過紙張上的"高峰"而不會沈入其"低谷"。

在粗糙水彩紙上作畫

　　我利用畫紙的質地來表示花邊般的老雪松葉子。在光照柔化的前景中，我使用畫筆掠過畫紙上的"高峰"。

在畫紙表面上嘗試直接混色

　　色彩混合的時候，它們會沈入畫紙上的"低谷"並以有趣的方式融入其中。

紙張
冷壓水彩紙

冷壓水彩紙是最受水彩畫家們歡迎的畫紙之一。它的表面肌理能夠創造出有趣的效果，同時它也足夠平滑從而不會突兀地出現在圖畫中或者影響圖畫的效果。

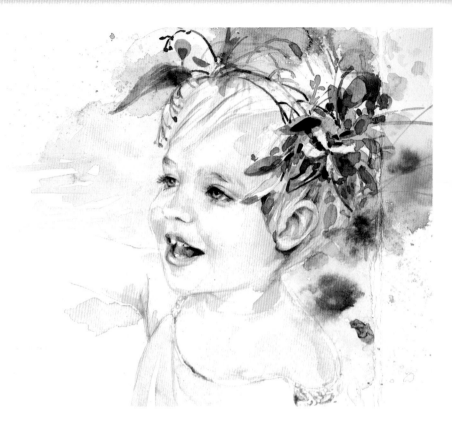

練習在冷壓水彩紙上直接作畫

在此，我繪製了兩條直線。上方的一條是用平頭畫筆的筆尖繪成的，它令顏料沈入紙張的肌理之中，從而獲得更為平滑的效果。

下方的線條是用乾畫法的繪畫筆觸繪成的。在冷壓水彩紙上，"高峰"和"低谷"沒有像在粗糙水彩紙上那麼明顯，所以使用乾畫法時顏料顯得較為平滑，只有在少量的色彩上會有跳躍和空缺。

在冷壓水彩紙上嘗試直接混色

觀察你的顏料如何在紙張的表面上融合。注意，比起粗糙水彩紙，水彩逆流的效果和"花朵的綻放"效果在冷壓水彩紙上更為常見。

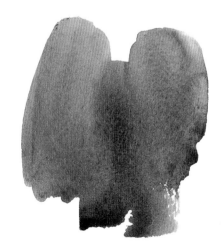

在冷壓水彩紙上作畫

這個孩子剛剛躡跚學步，她皮膚上的各種顏色柔和地混合在一起，展現了如絲般柔軟光滑的質感。背景用弱化的濕畫法繪成，以防止背景喧賓奪主。我讓她脖子和肩膀上的水彩稍稍積聚，來保持它們的新鮮感。

熱壓水彩紙

這種水彩紙似乎是拿熱燙光滑的鐵板壓製而成的，並也因此而得名。在熱壓畫紙上作畫真是太有趣了！紙張表面細密而光滑，水彩會在其上以不可預知的方式流動，並能表現花朵、逆流或者邊線輪廓鮮明的一灘水彩。

熱壓紙上繪製的圖畫

在熱壓紙上，顏料會形成一灘，並能增強小片的、明晰的薄塗水彩的效果。這可以創造出一種精緻新奇的效果，對繪製諸如花朵之類的主題特別有用。

練習在熱壓水彩紙上直接作畫

在這裡，我繪製了兩條直線。上方的一條是用平頭畫筆的筆尖繪成的。下方的線條則是用乾畫法的繪畫筆觸繪成的。在熱壓水彩紙上，兩個筆觸繪製的效果幾乎相似，因為沒有"高峰"和"低谷"影響畫筆筆觸的打開。為了獲得乾畫法的繪畫效果，你必須要真的先用紙巾弄乾你的畫筆後才能開始繪畫。

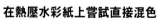

在熱壓水彩紙上嘗試直接混色

這種水彩紙的表面非常光滑，當你直接在其上混色時，水彩似乎擁有思想一般，能夠自己流淌，因此水彩可能無法完全混合，甚至會相互抵制或逆流進入彼此的色彩中。

此處你所見到的粒狀效果是沈澱顏料本身的效果。

紙張
東方的畫紙

根據它們的基本成分、尺寸或者添加劑的不同，上乘的東方畫紙多種多樣以至於絕對超出你的想像。可能因為其吸水性和白色，你更樂意使用宣紙，但一定要試試其他紙張。有些品種的紙與通常的水彩紙一樣厚實、僵硬；有些則很薄很精緻，可以讓你自己裁剪所需的尺寸大小。有些紙張很有意思，含有枯葉的碎片、花瓣或者細線來作為紙張肌理效果的添加劑。用帶有這種肌理效果的紙張作畫，或者在這些特別的肌理效果的四周作畫都能讓你取得非同尋常的效果。

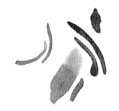

Goyu 日本手工紙

這種紙的尺寸遠遠超出你的期望，比起我習慣使用的吸水性能很好的煙灰墨紙，它的性能更像西方的水彩紙。在紙張的小角落先試驗一下，這樣你就知道它會發生何種反應。

桑皮紙

吸水性能良好的桑皮紙會鼓勵畫者使用傳統的繪畫技術。我沒有事先繪製素描輪廓，而是直接迅速地繪製了這隻貓。我喜歡繪畫筆觸在我的貓咪拉拉小姐身後的條紋枕頭上彼此重疊的方式。

試驗顏料的濃度

由於這些紙張吸水性很強，你的繪畫筆觸一開始會顯得顏色很深。然而，等畫紙乾燥後，它們的顏色會明顯變淺。要彌補這種色彩的差異效果，你應該讓你的水彩顏色更大膽、更深並用較乾的畫筆來添加那些較小的、明晰的重點部位。你必須學會這麼去做。

宣紙

幾乎所有的藝術品商店都有宣紙出售，而所有大型的藝術供應商都提供郵購宣紙的服務。這種紙吸水性能特別好，能使每一個繪畫筆觸都能直接沈入紙中（不過，在宣紙上無法製造擦除效果！）。

使用這種紙張，你可以獲得良好的、柔和的效果，這是別的紙張所無法替代的。

我不慌不忙地繪畫這個樣圖，並在多處使用了重疊筆觸。較深和較乾的顏料更容易留在紙上。我最後才添加皮毛、眼睛和鬍鬚這些精細的細節。

紙張

色紙₁

色紙為水彩畫提供了一個全新的創作角度。

你選擇的紙張顏色可以作為作品的中間色或者圖畫的中景。你還可以利用紙張的本色來影響作品的整體情緒或者表示一天中的時間、天氣、環境氛圍、溫度或者其他任何因素。

用彩色蠟筆或者在印花時，你要考量你所打算使用的色紙；如果你打算要長期保留自己的繪畫作品，就必須確定它們的中性PH 值範圍。

在琥珀色畫紙上作畫

我用水彩和水彩鉛筆在琥珀色畫紙上表現了這種寒冬時節黃昏時的景象。如果你使用較為乾燥的畫筆，這種重量很輕的畫紙就能夠接受薄塗的水彩。

在綠色畫紙上作畫

整幅圖中，我使用的都是混有一點不透明白色廣告顏料的透明水彩，這樣我能擁有更為廣泛的色彩明度範圍，能讓鮮花在這種中綠色的紙張上呈現立體感。

瞭解畫紙的色彩明度

在非白色的畫紙上作畫會改變畫作的色彩明度。除非你使用不透明顏料，否則最亮的色調應是紙張本身。正是出於這個原因，在色紙上作畫時，我通常會在水彩中添加一點不透明水彩，讓我的繪畫主題得以躍然紙上。

色紙₂

你也可以使用水彩或者稀釋的壓克力顏料給畫紙上色。

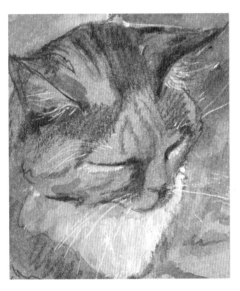

用壓克力顏料上色的畫紙

　　我事先在日誌畫簿裡準備了幾頁紙,將壓克力顏料調成與水彩相當的濃度,然後用它們給這些紙張上色。生赭作為紙張的色調效果棒極了,讓我那隻老貓茂吉的帶斑紋的毛髮顯得幾近完美。熟赭、群青和一點點的白色不透明水彩準確捕捉了它擁有三種色彩的外表。

用水彩上色的畫紙

　　我調製了很多充分稀釋的酞菁藍水彩並用它衝刷紙張表面。在畫紙尚未乾燥之際,我塗畫了柔軟的淡紫色雲朵,這樣雲朵會有模糊的邊線。我用酞菁藍和鈷藍的濃烈混色塗畫了遠山,在塗畫較為接近冬日樹木的區域時,我在水彩裡添加了少許熟赭。等水彩乾燥後,我用土黃和生赭給圖畫上光來表現前景中的草地。

紙張
水彩畫布

　　水彩畫布是真正的畫布，它們經過了專門的處理讓你能夠用水彩在其上直接作畫。畫布很堅韌，不會像普通畫紙一樣破裂或者起皺，所以你可以進行擦除、刮擦或者使用其他有攻擊性的技巧，而無須擔心會毀損繪圖表面。你可以直接使用水彩畫布或者將其貼在或釘在堅硬的表面上。你也可以成卷地購買水彩畫布，然後根據自己的需要來進行裁剪或者拉伸。也有一些紙板狀的水彩畫布，它們已經預先配有堅硬的表面。

在水彩畫布上擦除

　　直接在水彩畫布上作畫時，如果事先沒有擦拭或者預濕畫布的話，會很容易擦除顏料。此處與綠色一起使用的染色的酞菁藍也被輕鬆地擦除了。你只需用濕畫筆便可擦除顏料，然後再用乾淨的紙巾吸乾鬆動的顏料。你甚至可以用海綿擦除整幅畫並重新開始！

用顏料雕刻

　　水彩畫布易於擦除的特質令它極為有趣，可以用來推拉你的明度效果。在此，我使用了中間明度的一塊色彩並等其乾燥後用小鬃毛畫筆蘸清水來擦除色彩，並吸乾鬆動的顏料。我在各處添加了明度較高的色彩，又進行了一些擦除工作。這種工作幾乎無異於雕刻！

預濕畫布

　　在開始作畫前，你不妨用濕布來擦拭畫布以清除可能會抵制水彩的油脂、灰塵或油。有人會用酒精擦拭，但是如果這樣做的話，你無法獲得類似於使用過防染劑的效果，而且擦除工作也不再那麼容易了。

在水彩畫布上作畫

　　這幅圖畫在水彩畫布上。你可以看到單個的繪畫筆觸、顏料積聚和擦除的痕跡，樹幹上擦除的痕跡更是清晰可辨。如果你仔細地看，你甚至能夠看見畫布的肌理。

畫布紙

這種有塗層和肌理的紙看起來就像水彩畫布。最初是用來畫油畫或者壓克力畫的，但用它來繪製水彩畫的效果也很好。這同在水彩畫布上繪畫非常相似，但是它的表面卻沒有水彩畫布那麼的堅韌！

在畫布紙上擦除

如同水彩畫布，你可以在畫布紙上輕鬆擦除包括染色顏料的顏料。顏料不易沈澱到畫紙中，從而製造出一種閃閃發光的效果。當你手上的灰塵、污垢或油弄到畫紙上的時候，這種效果尤為明顯。

預濕畫布

如圖所見，預先擦拭畫布表面後，顏料更為清楚地在紙上顯示。而且，你仍然能非常輕鬆地擦除色彩。

在有塗層的繪畫表面上作畫時的技巧

注意許多新型的非紙張的繪畫表面由於不吸水，顏料可能會堆積在繪畫表面，使擦除工作輕而易舉，但是這也意味著顏料需要更長的時間才會乾燥。

● 如果用吹風機加快乾燥的時間，務必令其低速運行，並與畫面保持至少 30cm 的距離。

● 已經描畫過的畫布紙的表面比傳統畫紙的表面更為精巧脆弱，因為顏料積聚在其表面而未滲入其中。在隨後添加水彩層時，你的筆觸最好輕快、肯定。否則隨後的薄塗水彩層會擦除、弄髒或者影響之前塗抹的水彩。在畫布紙上作畫時，為了避免這種情況的發生，有些藝術家會像使用油畫顏料或者壓克力顏料時一樣去厚塗水彩！

● 盡量不要讓其他任何東西落在你不需要的地方，哪怕只是一滴水滴，它也會留下痕跡。當然，它也是製造肌理效果的最佳工具之一。在乾燥或者幾近乾燥的水彩塗層上噴上一點水，然後迅速將其吸乾，會產生美妙的朦朧感。

紙 張
合成紙

　　合成紙根本就不是紙。實際上，它是由百分百的塑膠製成，有各種不同的厚度、透明度和表面效果。繪製水彩畫作品，用157g 的單張紙或畫紙簿最為合適。所有合成紙都不會因為塗抹的水彩而起皺，因為它們不吸水（記住，它們不是真正的紙張），同時它較厚的繪圖表面讓繪畫者作畫的感覺更棒。其表面顏色是比白色更白的白色，這讓畫者能夠更加準確地判斷自己的色彩明度。

　　在合成紙上作畫很像在熱壓紙或者超平滑的水彩紙上作畫，因此要為水彩積聚成灘和擦除工作做好準備。獲得平滑的薄塗水彩很難，但也不是絕無可能。不過這種效果不是你選擇這種繪圖表面的原因。水彩積聚成灘和肌理效果令人振奮，充滿新鮮感。而且水彩自由降落的效果更加令人爽快！

合成紙使用技巧

- 開始之前，用酒精棉球擦拭紙張表面。在繪畫過程中，污垢和油脂會起到防染劑的作用，這樣擦拭後可以去除污垢和油脂。

- 你可以使用吹風機加快乾燥的時間，但其溫度應保持中等並與圖畫保持 30cm~46cm 的距離，一直吹到水彩失去光澤時為止，因為這意味著水彩已大多乾燥。

在合成紙上玩畫畫

　　在合成紙上玩畫畫是學會使用這種紙張的最佳方式！

A 你可以擦除一些色彩而無需為了整潔的效果去擦除鬆動的色彩。

B 擦除的同時故意將色彩弄得模糊一片。

C 擦除色彩，恢復乾淨、潔白的紙面。

　D 在水彩幾乎乾燥的時候將清水潑濺於其上。

　E 將清水噴在非常潮濕的水彩上以製造花邊效果。

　F 輕觸形成一灘水彩的繪畫筆觸。

　G 隨意地薄塗水彩，然後擦除少許水彩。

　H 潑灑水彩並分層薄塗水彩，但需等一層水彩乾燥後方可再薄塗另一層。此時，動作要快速輕柔，以免擦除了之前塗畫的水彩。

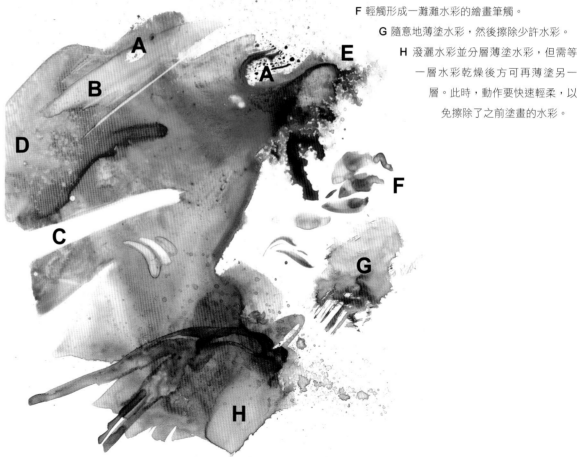

在合成紙上繪製風景畫

用合成紙作畫要求你的繪畫速度要相當快，因為停留在畫紙表面的顏料容易被擦除、弄髒或者弄壞，所以大多數藝術家都試圖一次盡可能地畫更多的內容。等顏料自然乾燥後，再快速輕快地薄塗水彩或者用其他效果來完善圖畫。有時候看看這些起初有點混亂的效果對你而言暗示了什麼並以此為基礎繼續作畫，這是充滿創造性的好經驗。

1 塗畫背景

用酒精擦拭畫紙表面來清除污垢和油脂，並等候其乾燥。接著弄濕畫紙表面，用 19mm 平頭畫筆蘸淡淡的、柔和的酞青藍水彩薄塗出光影朦朧的天空。此處，遠山由生赭和酞菁藍的各種混色水彩用輕輕的筆觸來快速繪製。

2 描繪前景中的野草

用豐富的、暗色的生赭和酞菁藍的混色作為前景中的橄欖綠並使用 19mm 的平頭畫筆進行描繪。在水彩尚未乾燥之際，用濃烈的土黃混色勾畫前景中的草葉。塗畫比重相對較大的不透明的赭色來取代或者擦除一些色彩。你也可以用指甲或筆桿頭從潮濕的水彩中刮出一些顏色較淡的草葉。

3 進一步描繪樹木和植物

用 10 號圓頭筆蘸酞菁藍和熟赭的混色塗畫所有的樹木，並為下方涼爽的陰影區域添加一點靛青。

以在紙上灑吸墨粉的動作使用浸泡在酞菁藍和熟赭混色中的天然海綿，以此表示在眾多樹葉邊緣處呈花邊形狀的葉子。輕噴少許清水，進一步隔開樹葉區域並使樹木顯得閃閃發光。

材料清單

顏料

熟赭
靛青
酞菁藍
生赭
群青
土黃

畫筆

3/4 英寸（19mm）平頭畫筆
6 號和 10 號圓頭畫
鬃毛畫筆或鏤花刷

紙張

157g 合成紙

其他材料

黑色水彩鉛筆
天然海綿
酒精
噴霧瓶

4 添加較深明度的效果

等畫紙徹底乾燥後，根據你的喜好，用更多靛青將陰影區域弄暗。用鬃毛畫筆或者鏤花刷蘸不同混色水彩，然後滴落少許水彩給前景添加肌理效果。

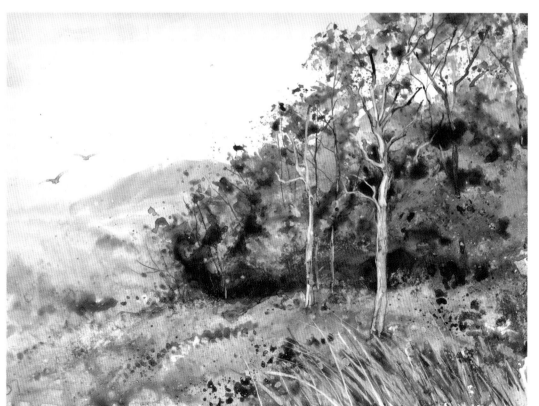

5 添加最後細節

6 號圓頭畫筆蘸清水用擦除手法將樹木裸露在外，使飽經風霜的枝幹幾乎恢復到紙張表面的白色，並吸乾多餘的顏料。然後塗上一點溫暖的褐色來防止樹木顯得過於荒涼。刮擦出一些銳利的線條來表示枝條。用 10 號圓頭畫筆蘸群青與熟赭的深色混色來繪畫樹幹上的細節和小的陰影區域。用黑色的水彩鉛筆描繪顏色最深的枝條，無須弄濕。用 6 號圓頭畫筆添加諸如小鳥和樹幹之類的細節。

紙張
水彩板

　　水彩板是適於存檔的有黏土塗層的紙板，具有良好的吸水性（過去常被稱為帶肌理的塗層板）。它的感覺很像精細水彩紙，但是同合成紙及水彩畫布一樣，你可以進行多次擦除來恢復紙面的本色，甚至可以洗刷掉紙面上的所有水彩。而且在這種繪圖表面上，顏色會顯得相當有活力。

　　你還可以購買平滑的塗層板，在它上面作畫很像是在熱壓紙上作畫。這種表面會因你的繪畫方式而產生多種效果，這些效果可以是從可愛的、鬆散的一灘水彩到精細尖銳的細節。

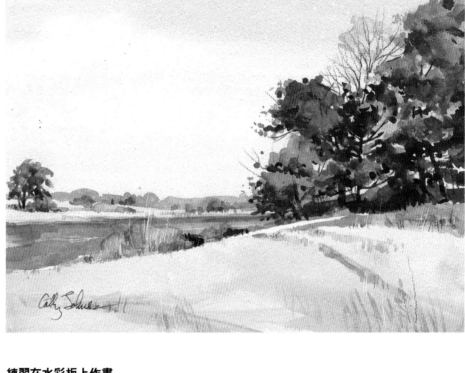

在水彩板上作畫

　　在這個豐富的小風景畫中，我成功地利用刮擦技術來製造水面和草地的肌理效果。在天空的區域內使用擦除技術來製造雲朵的效果，而樹木上的小枝條則是用尖銳的水彩鉛筆繪製而成的。

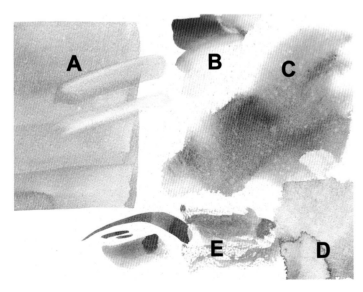

練習在水彩板上作畫

　　由於水彩板具有較好的吸水性，你會發現除非進行預濕，否則很難在水彩板的表面上獲得薄塗水彩的平滑效果。

A 用 19mm 平頭畫筆塗畫水彩，你可以看到其中筆畫重疊和水彩逆流的地方。嘗試用乾畫筆和清水進行擦除，並吸乾水分以去除多餘的顏料。

B 添加濃烈的色彩，並立即用畫筆蘸清水進行塗抹以將其軟化。

C 用清水濕潤表面，然後平塗一層水彩。在水彩尚未乾燥之際，用清水輕輕地向其噴霧以製造肌理效果。

D 塗畫水彩，然後在水彩尚未乾燥之際向其噴灑清水以製造類似花邊邊緣的效果。

E 用圓頭畫筆嘗試繪製繪畫筆觸。嘗試將其沿著畫紙表面拖動來製造乾畫法效果。

加框但不裝玻璃

　　在往水彩板上的完成圖噴定色劑後，你就可以給圖畫裝上沒有玻璃的邊框了。

紙張
刮板

　　刮板是有白色黏土塗層的畫板，主要是由插畫家用來刮出黑白圖畫的。由於這種畫板非常光滑，所以無法在其上塗畫平滑的水彩。它有點像熱壓水彩紙，但是因為黏土塗層也有一點吸水性而更為平滑。不過只要你多做試驗，依然可以獲得有趣的效果。

　　墨汁常用來在刮板上塗畫或者繪製圖案。等它徹底乾燥後，你可以刮透墨水層以顯露下面的白色來添加細節或肌理（如果你計劃只使用少許白色線條，然後再以水彩令其著色的話，你可以購買事先預塗過黑色墨水的畫板）。

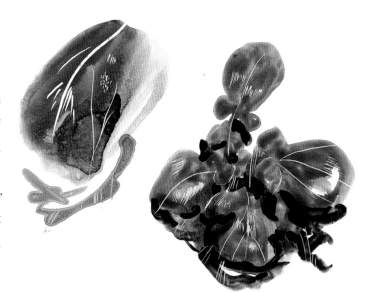

用水彩畫在沒有黑色墨汁塗層的刮板上作畫

　　試驗只用水彩顏料在沒有黑色墨汁塗層的刮板上作畫。如果堅持使用不染色的顏料，你可以運用這種技巧獲得最佳效果，因為染色顏料會沈澱到黏土塗層裡並使其表層以下的部分變色，從而喪失所刮出的白色線條的效果。

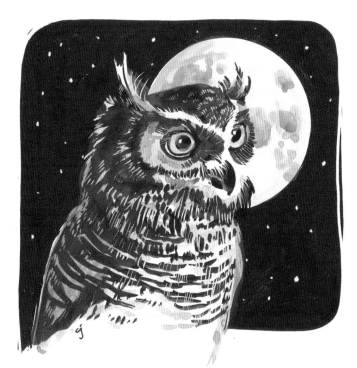

用水彩爲刮板上的圖畫著色

　　在此，我用墨汁塗畫了一隻貓頭鷹，並等候墨汁徹底乾燥。然後我刮出細節並薄塗了水彩。

　　如果你使用比重較重的礦物色料或者鎘色，部分色彩就會殘留在墨水上方並影響其明度和純度。如果你使用的是染色顏料，墨水會保持純黑色，而且水彩看上去像是僅在白色區域上使用過一樣。

　　一些藝術家用裝上透明水彩油漆噴霧器來為圖畫調色以獲得較為平滑的效果，但我本人更喜歡用畫筆上色來製造出更為鬆散的、更顯濕潤的顏色效果。

肌理工具
鹽₁

鹽在水彩畫家的工具箱裡已經是司空見慣的存在了，它能夠在水彩中起作用是因為它排斥水彩顏料。在吸引水分的同時，它推動色彩遠離自己，從而可以製造水彩畫中顏色較淡的點。

不過要小心，正因為它非常有用，所以常常會有被濫用的危險。要省著點用而且一定要用在刀刃上。

使用鹽的小竅門

- 有節制地使用。
- 不可將它堆積在一處。
- 不可將它分得過開或者分布得過於均勻。
- 薄塗水彩開始失去光澤的時候可以使用鹽。但在水彩過濕或者過乾的時候，使用鹽無法達到預期效果。
- 嘗試不同種類的鹽，顆粒細的和顆粒粗的。
- 在不同的紙張表面上拿鹽做試驗。
- 由於鹽吸潮，使用鹽會影響乾燥的時間。所以，在圖畫徹底乾燥後一定要把它刷掉。
- 你也可以用和使用鹽同樣的方式來使用沙，不過效果會讓顏色顯得稍暗。

鹽的效果

取決於你所選擇的顏料品質，鹽會產生或多或少的效果。在此，我將鹽放入濃度不同的群青中。結果發現在比重稍重的沈澱顏料中，效果沒有如此明顯。

讓鹽流淌

稍稍傾斜畫紙，讓鹽因重力的影響而流動。本示例使用的顏料是永固深茜紅和　菁藍的混色。我將畫板呈銳角狀傾斜，讓藍色區域能保持較長時間的濕潤，同時要注意鹽在此區域內的行進方式。我用這種冰霜效果表示結冰的水坑、冬日的窗玻璃或者路邊的雪堤。

海鹽 　　**食鹽**

嘗試多種類型的鹽

比起鹽的種類，水彩的濕度和顏料的類型似乎更能控制鹽的效果。我用食鹽或者海鹽都能獲得最佳效果。

肌理工具

鹽2

鹽可以用來表示星空、原野上的花朵、沙質的地面或有趣的肌理。同許多技巧一樣，如果把鹽用得太明顯，就會顯得不和諧，所以一定要小心地使用它，而且也不要為了取得肌理效果而過於依賴它。一些藝術家都會關注對畫紙的長期損害，如果你擔心這個的話，就不要用鹽，使用其他的輔助劑來製造肌理效果，如清水。

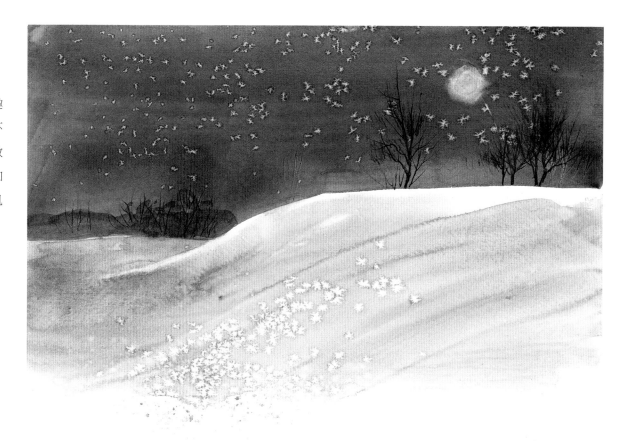

嘗試使用鹽製造背景肌理效果

鹽可以為背景添加微妙的肌理效果，像這朵花的素描一樣，如果你能讓背景色彩柔和點的話，效果會更好。

用鹽表示繁星和雪花

這幅夜景的天空是用　菁藍和靛青的混色繪成的。等薄塗水彩開始失去光澤時，我用鹽來表示星星。我用鈷藍來繪畫前景中的雪，並在水彩尚有光澤的時候加入鹽，令其展現一點冰凍光點的效果。

肌理工具
保鮮膜[1]

保鮮膜作為肌理工具非常有用，但如果濫用它的話就會顯得過分明顯、突兀，所以要採用令其對你的繪畫主題有意義的方式，盡量明智地使用它。要是你願意，你可以用非寫實的方式將其與其他技巧相結合（我以較不抽象的方式使用它，也因此我成了一個畫家）。為了較好地利用這個迷人的工具，可以將保鮮膜鋪在大膽的、潮濕的水彩上。

分層使用保鮮膜

為獲得整潔的、有層次感的效果，可以在畫紙上攤上很多永固深茜紅，並使用保鮮膜來製造肌理效果。等其乾燥後，輕輕地在之前的水彩上塗上第二層鈷藍水彩，並確保不會擦除太多的已經起皺的第一層水彩。將保鮮膜鋪在這次新的水彩上，等候其乾燥。這種效果是透明的並且具有一種可能有用的景深感。

糙紙

冷壓水彩紙

軟壓水彩紙

熱壓水彩紙

試驗使用不同紙張和時間長度

保鮮膜會對使用的不同紙張表面產生不同的影響。先往不同的水彩紙條上薄塗水彩，然後自己看看效果。

在上方範例的水彩紙的右邊，我把保鮮膜鋪在濕潤的水彩上，幾秒鐘後取下，結果在紙上留下了邊線模糊的印跡。

在上方範例的水彩紙的左邊，我把保鮮膜鋪在濕潤的水彩上等候幾分鐘後才取下。不過此時水彩尚未完全乾透。用這種方式可以獲得更顯著有力的印跡。

肌理工具
保鮮膜₂

除了影響顏料使用後的效果外，保鮮膜還可以用作實際繪畫的工具。

用保鮮膜作畫

在繪製岩石形狀後，為了添加裂縫和陰影，我把一塊保鮮膜弄皺，蘸上暖色和冷色的深色在各處壓印，我對這樣壓印的效果很滿意。如你所見，這可以用於描繪粗糙的地面、沙質海岸線、短草或其他的肌理效果。

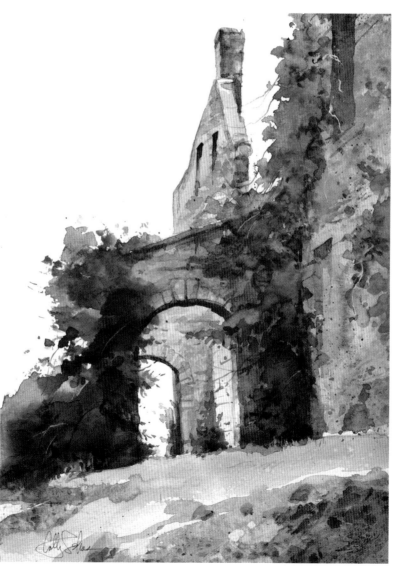

在圖畫中使用保鮮膜

為了給這些城堡的牆壁添加肌理，我將保鮮膜放在陰影區域上，一直放到顏料開始凝結之際。去除保鮮膜後，我用一卷同樣的保鮮膜蘸調色板上的顏料來壓印圖案。

肌理工具
蠟紙₁

蠟紙在用途上與保鮮膜非常相似，但它能產生更為柔軟、更為微妙的效果，而且還擁有獨特的使用技巧，因此我喜歡它勝過保鮮膜。

用光滑的蠟紙突出畫紙的表面肌理

薄塗一層水彩，然後將一張平滑的蠟紙鋪在其上，並等候其乾燥。紙張乾燥的時候會稍稍起皺，產生微妙的朦朧效果。這種技術可以用於表現美好的天空景象或者柔軟面料的感覺。因蠟紙緊貼在其上，使得這張畫紙更具有織物般的效果。

用蠟紙獲取柔和的肌理效果

將皺巴巴的蠟紙鋪在濕潤的水彩上，幾分鐘後將其取下便獲得了柔軟朦朧的肌理效果。這讓我想起了海灘邊濕潤的細沙。

用弄皺的蠟紙添加大量的肌理感

將一張蠟紙弄皺，並將其放在濕潤的水彩上。將一重物壓在畫紙上以確保蠟紙與畫紙之間的緊密接觸。24 小時後取下蠟紙。注意在這個範例中，藍色的顏料會沿著蠟紙褶皺的邊緣稍稍聚集，而且有些蠟會粘在水彩的紅色區域內。我用軟布擦拭這些區域來弄平紙面。

肌理工具
蠟紙₂

蠟紙除了用作便捷的肌理工具外，它還可以用作防染劑。

用蠟紙作防染劑

　　要獲得大片防染色的區域，在開始作畫之前，你可以用鈍黃油刀、拋光工具或者湯匙的背面來摩擦蠟紙。記住，在這樣做過之後的區域內，顏料將無法附著，所以你務必要確定是否一定需要保持這些區域的潔白。

用蠟紙壓印和拋光

　　我將蠟紙鋪在空白的水彩紙上，用鉛筆划穿覆蓋在其上的蠟紙，用這種方式繪製了右下角的線條。這樣就畫出了細細的蠟線，隨後薄塗的水彩也無法令這些線條著色。

　　在圖畫的中央部分，我用弄皺的蠟紙蘸調色板上的水彩並快速地將它抹在圖畫的乾、濕區域內。

在圖畫中將蠟紙用作防染劑

　　在此，我透過一層蠟紙繪製線條，令少許蠟留在畫紙上，用來表示魅力四射的雷切爾身後的有垂直線條的窗簾。我也蒙住了她的面部，這樣我可以自由地繪畫背景。蠟紙給豐富的背景提供了適當的結構感，並增添了趣味性和肌理效果。

用蠟紙繪製有肌理感的牆壁

　　我非常喜歡這座古舊的使館（現為博物館和歷史遺址），甚至願意呆在那裡畫上幾天幾夜。在畫面中，從通向庭院的一個房間的入口處可以看到：還有幾個人在昏暗的房間裡流連忘返。我深知這古舊的磚坏牆是用蠟紙來表現柔和肌理效果的完美主題。

材料清單

顏料

　　熟赭

　　焦赭

　　陰丹士林藍

　　靛青

　　奎內克立東深紅

　　群青

畫筆

　　1 英吋（25mm）平頭畫筆

　　6 號圓頭畫筆

　　鏤花刷

紙張

　　300g 紙張

其他材料

　　自動鉛筆或鐵筆

　　蠟紙

1 創造肌理感

　　繪製圖畫主題後，用一點點熟赭與奎內克立東深紅和群青調製多種混色，在牆壁區域、開口的周圍以及另一間房間遠處的後牆上用 25mm 平頭畫筆潑濺混色水彩。後牆上的水彩用暖色，因為庭院裡明媚的陽光使牆壁顯得很明亮。

　　在水彩依然乾燥之際，將弄皺的蠟紙鋪在水彩上並用重物壓住。15 分鐘左右後，取下蠟紙。

2 創造景深感

等牆壁區域的水彩乾燥後,將陰丹士林藍和熟赭與少許靛青調製成深色水彩,用6號圓頭畫筆蘸水彩塗畫建築物內部的陰影區域。

將這些顏料區內分色彩層級的混色水彩塗抹到圖畫上。前景用更多的熟赭來令其突出。在熟赭尚未乾燥時,往地板上添加邊線模糊的陰影,令其顏色較深並與投射陰影的對象距離最近。

3 添加人物並爲房間入口添加細節

為與寫實的描繪保持一致,將該5號建築物的5字塗畫在門柱一側,用鉛筆磨破蠟紙的方法留下數字的字跡。用6號圓頭畫筆蘸奎內克立東深紅和一點群青混色的水彩塗抹門柱,令其呈現灰色。等水彩乾燥後,用熟褐表示門上暴露在外的橫樑。用步驟二中用來繪畫陰影的深色水彩來精心描繪人物的黑色輪廓像。

4 添加最後的細節

可以使用 6 號圓頭畫筆描繪裸露在外的磚塊、鋪著地磚的地板以及其他的細節。為了給圖畫添加趣味性並改變它們的色彩，幾乎純色的熟赭用來畫磚塊的效果最佳，而群青和熟赭的深色混色能增強陰影區域的效果。然後用小的圓頭鏤花刷在畫紙上輕拍顏料，往各處濺落一點一點的色彩來完成整幅圖。

肌理工具
鋁箔

同蠟紙和保鮮膜一樣，可以將鋁箔壓在潮濕的水彩上為其添加肌理。根據你是快速地去除鋁箔還是等候顏料乾燥後再去除鋁箔，你可以獲得更柔軟、更強烈或者更呈斷裂狀的不同的肌理效果。

要是用壓克力顏料作畫，你甚至可以將鋁箔拼貼到畫紙上並在其上作畫來獲得金屬光澤的效果。

在圖畫中使用鋁箔

這些與柔軟纖細的春草並列的巨大的花崗岩令我無比著迷。把鋁箔弄皺後，我將其按壓在潮濕的水彩上，在水彩開始變乾時，我就這樣製造出了岩石上的斑駁肌理。等最初的肌理形狀乾燥後，我添加圖畫的細節並滴落水彩顏料以獲得額外的肌理效果。

用平滑的鋁箔強調畫紙表面的肌理效果

將光滑的鋁箔放置在潮濕的水彩上，並用一把鈍刀在各處穿透鋁箔以刮擦出一些線條。然後將其放置在一邊，等候其自然乾燥。

用弄皺的鋁箔製造粗糙肌理感

將皺巴巴的鋁箔壓在潮濕的水彩上，等幾分鐘後再將其移除。

折疊鋁箔製造額外的趣味效果

要獲得格子或線條的效果，在將其放到水彩上之前，你可以對其進行折疊。由於鋁箔會保持其形狀，你可以稍稍控制自己所製造的肌理或線條的效果。

肌理工具
自然形態的物品1

在你的畫室和家中往四處瞧瞧，看看手頭上有甚麼能用上的東西。也許你收過用氣泡墊的包裝，氣泡包裝紙和波紋紙板一樣是非常好的肌理工具。你的顏料盒裡可能有的舊抹布，除了用來擦畫筆，也嘗試著把它當做肌理工具來用用看。這些自然形態的物品同樣會製造出令人驚嘆的效果！

瓦楞紙板

將瓦楞紙板光滑的一面剝除，並將有波紋的一面壓印在濕潤的水彩上，然後用重物壓住並等候約十分鐘時間。

亦可直接塗畫有波紋的紙板，然後將紙板直接壓印到畫紙上。此範例圖中左下角顏色較深的、較細的對角線就是循此方法繪製而成的。

廚房紙巾

在下圖範例的左邊，我將廚房紙巾直接壓印潮濕的水彩並吸除水彩的水分。中部灰色的圖案是將一塊抹布平鋪在調色板上之後直接印到紙上的效果。

下圖範例的右邊是我用捲成一卷的廚房紙巾蘸水彩直接在紙上壓印的效果。

小氣泡墊包裝紙

氣泡墊包裝紙上的小氣泡總讓我想起蜜蜂的蜂巢。塗上兩層奎內克立東金水彩，然後將顏色較深的水彩直接塗畫到氣泡墊包裝紙上並將其按壓到畫紙上來製造肌理效果（我實在無法控制畫上這只蜜蜂的衝動！）。

如果你將氣泡墊包裝紙放置好，用重物壓住並等候畫紙自然乾燥，你就會獲得塑料的褶皺肌理（見圖畫右上角）。

大氣泡墊包裝紙

用從大氣泡墊包裝紙上剪下的單個大氣泡來作畫。首先將其浸入水彩中，然後再將其緊緊地按在畫紙上。氣泡墊包裝紙還有其他用途，比如可以用來繪畫果園的鳥瞰圖以及大片的雲朵。

肌理工具
自然形態的物品₂

葉片

你可以將葉子在潮濕的水彩上按壓或者做印記,也可以先在葉子上塗畫顏料,然後將其印在乾燥的水彩塗層上。或者在葉片周圍作畫,將其當做遮蔽材料或者模板使用。

珠子

將大的或者小的珠子放在潮濕的水彩上,之後用顏料在珠子上塗畫。這將在每個珠子周圍形成小小的顏料壩,乾燥後就會形成清晰的分界線。

膠帶

畫家專用膠膜或者製圖膠帶都是很好的遮蔽護色工具。你可以使用膠膜來遮蔽大片區域,也可以剪切或撕出各種形狀來遮蓋較小的細節部位。

在此,我適當地留下一些小塊留白膠帶,所以你可以看出它們如何在薄塗的水彩中留下完好的白色區域。等水彩自然乾燥後,小心翼翼地剝除膠帶,這會留下明顯的白色邊線。這種技術特別適合繪畫柵欄柱、窗戶,甚至是帆船的船體。

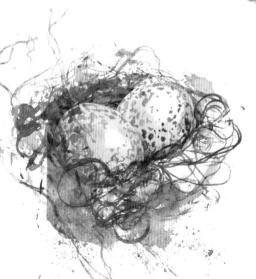

細繩

將紗線和細繩浸入高濃度的混色水彩中,再將它們放到畫紙上,然後用另一張紙覆蓋在它們的上方並用力按壓。你會發現,要在繩上直接塗畫顏料才能獲得更為清晰的效果一效果的確是亂七八糟,但是很有用噢(你也可以用橡皮筋嘗試這種技術)!

用畫家專用膠膜繪畫建築物

作為藝術家的繪畫工具，尤其是房屋油漆工的常備工具，遮蔽膠帶已經存在了數十年。在此，我發現在我的畫紙上，畫家專用膠膜要比遮蔽膠帶稍顯溫和，在移除時不大可能撕破或者損壞畫紙表面。這個實例示範將使用畫家專用膠膜遮掩帶有銳角轉角和明快線條的大片區域，這樣，等水彩乾燥、膠帶移除後，畫紙上將呈現純白區域。

材料清單

顏料

熟赭

熟褐

酞菁藍

奎內克立東深紅

奎內克立東金

群青

畫筆

1/2 英寸 (12mm) 和 1 英寸 (25mm) 平頭畫筆

5 號、6 號和 8 號圓頭畫筆
小硬毛畫筆

畫紙

300g 冷壓水彩紙

其他材料

美工刀

紙巾

HB 鉛筆

留白膠

黃色畫家專用膠膜

1 繪畫並用留白膠膜遮蔽主題

用 HB 鉛筆繪畫場景，將黃色畫家專用膠膜貼在建築物上。這種膠帶很薄、很透，能看出其下的指示線條。

2 刻畫留白膠膜

用新換刀片的非常鋒利的美工刀仔細地刻畫，用的力度剛好能切穿膠膜，而不會切穿畫紙（就是切到畫紙表面也沒關係，但切記不可穿透畫紙）。

剝除多餘的膠膜後，你就有了邊線清晰的、受保護的區域。用拇指甲摩擦膠膜確保其密封。用 5 號圓頭畫筆蘸液體留白膠去保護這個畫面中馬兒受陽光照射的背部。

3 初步薄塗天空區域的水彩

在天空區域薄塗酞菁藍,並添加一層群青和熟赭的稀薄水彩
來表示雲朵。25mm 的平頭畫筆最適合製造這種寬廣、柔和的天
空效果。

4 初步薄塗遠山和草地

取 6 號圓頭畫筆蘸群青和熟赭的色調較深的混色薄塗遠山。
取 12mm 平頭畫筆蘸酞青藍和奎內克立東金的混色塗畫草地。將
留白膠膜固定在其所在位置後,你可以自由地潑濺水彩,繪畫筆
觸也可以與膠帶邊緣重疊。

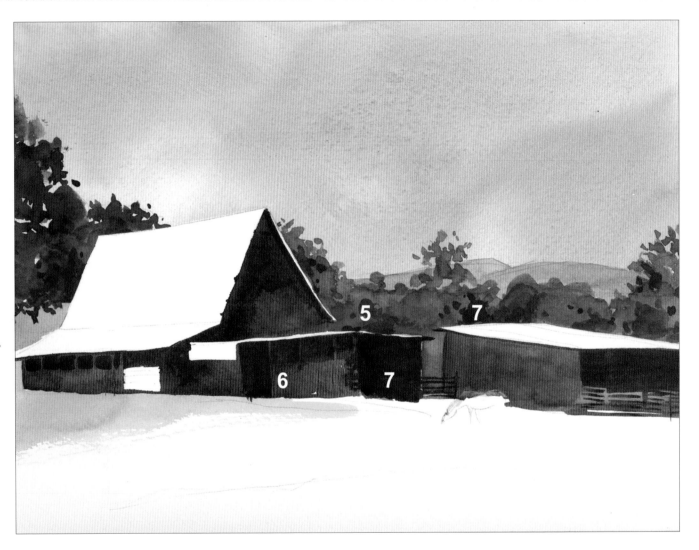

5 初步薄塗圖畫的中景部分

取 8 號圓頭畫筆蘸奎內克立東金、熟赭和酞菁藍的豐富混色添加穀倉後景中的樹木。用跳躍的、不規則的筆觸來表示樹葉。

6 繪畫建築物

用 12mm 平頭筆蘸奎內克立東深紅和群青的混色繪製建築物的形狀。等水彩乾燥後，去除穀倉屋頂上的留白膠膜。

7 顯露陰影

取 5 號圓頭畫筆蘸群青和熟赭的混色為建築物添加陰影。用群青、酞菁藍和奎內克立東金的混色繪製樹木區域內較深的陰影並以此為其製造立體感。

8 添加最後的細節

用 12mm 平頭畫筆蘸步驟三中同樣的水彩塗抹前景中其他的草地。

用 6 號圓頭畫筆取群青和熟赭的不同混色為穀倉添加諸如屋頂的鏽跡、豎直的板條、窗戶和門等細節。

用 5 號圓頭畫筆以大略的、跳躍的筆法塗抹熟赭和群青水彩來添加石頭圍欄，並在不同位置上吸除水分來表示單塊的石頭。然後取同樣水彩潑濺出額外的肌理效果，並以同樣顏色的深色水彩添加明顯的細節來製造一致感。

用 6 號圓頭畫筆蘸熟赭繪畫正在吃草的馬兒，其陰影區域用熟褐弄暗。直接塗畫，然後用紙巾吸除上部邊緣的水分，這樣能給予馬兒形態感和立體感。

作為最後的潤飾，用小的硬毛畫筆和清水擦除景色正中的屋頂邊緣和右邊柵欄的一些顏料。這樣就可以獲得用留白膠或者刮擦法無法獲得的模糊加亮的效果。

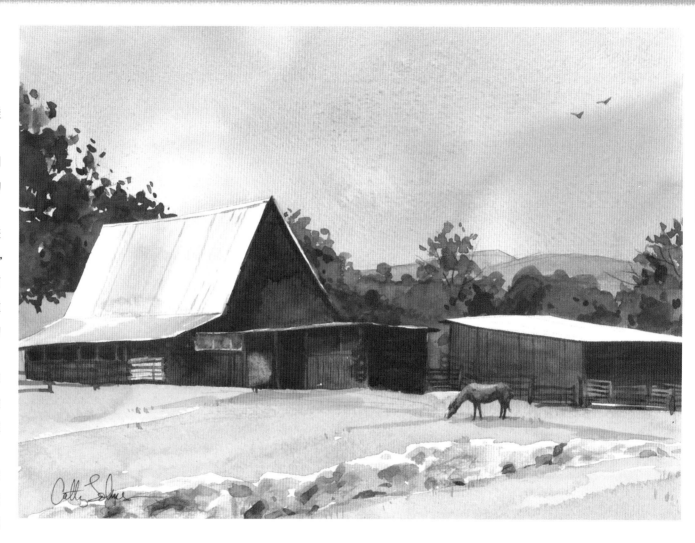

紙巾和棉紙

　　用完便可直接丟棄，其餘的則永遠保持乾淨，這些特點使紙巾和棉紙成為極棒的工具，它們可以是繪圖時的抹布和進行擦除工作的工具。嘗試一隻手拿紙巾或棉紙，另一隻手握畫筆。這樣你可以隨時調整薄塗的水彩、柔化邊線、吸乾濺落的水彩或是擦除薄塗水彩所形成的小珠上和畫筆上多餘的水分，甚至還可以用它們來進行其他的擦除工作或者添加肌理效果。

用濕棉紙進行擦除和壓印工作

　　在此，我薄塗了分等級的酞菁藍水彩並使用濕紙巾進行擦除以形成雲朵的形狀。注意此範例中的軟邊線，用濕紙巾蘸顏料進行壓印能製造出柔軟的、皺皺的效果。

用乾棉紙進行擦除和壓印工作

　　在此，我薄塗了分等級的酞菁藍水彩並使用乾紙巾吸除濕水彩製造出一片雲朵的效果。因為乾棉紙的吸水性能沒有濕棉紙好，所以雲朵的邊線輪廓較為鮮明。用乾棉紙蘸顏料進行壓印能製造出硬硬的、皺皺的效果。

用濕紙巾進行擦除和壓印工作

　　在此，我用與棉紙同樣的工作方式運用紙巾。如你所見，紙巾可以製造不同的效果。在範例底部，我用紙巾擦除顏料，同時小心不讓它在手中破裂，以此來製造類似捲雲的效果。我還將一捲紙巾蘸濕水彩，然後在右下角進行壓印。

用乾紙巾進行擦除和壓印工作

　　用乾紙巾進行擦除和壓印來製造更加鮮明的邊線形狀。

棉球

棉球的使用方式與紙巾和棉紙相同，但令人驚訝的是它們的吸水性能沒有那麼好。不過，棉球很堅韌，單個棉球可以用上很久才需要被丟棄。可是，在用棉球蘸調色板上潮濕的顏料時，你還是要特別得當心，因為它們留下的纖維要比貓咪掉落的毛髮還多！

乾棉球與濕棉球

乾棉球能吸收大量水分，即便你覺得自己已經把水擠乾淨的時候也是如此。用潮濕的棉球進行快速擦除來製造左邊的無定形的那塊形狀。在其旁邊，我向你展示了何謂缺乏吸收性，因為乾棉球幾乎甚麼都擦除不了。但是拿乾棉球進行壓印的效果不錯，你可以看看右下角的效果。

練習用棉球進行擦除和壓印工作

如圖示範，在右上角，我試圖用棉球和清水擦除潮濕的奎內克立東熟橘水彩的顏色。然後，我等候平塗的水彩徹底乾燥，用棉球和清水擦拭左邊。這樣的擦除效果也相當不錯，但是沒有在水彩尚濕時擦除得那麼乾淨。我還用棉球壓印了色彩。

我改用酞菁藍，用棉球蘸顏料並以不同的壓力進行壓印，以此方式繪製了右下角的樹。

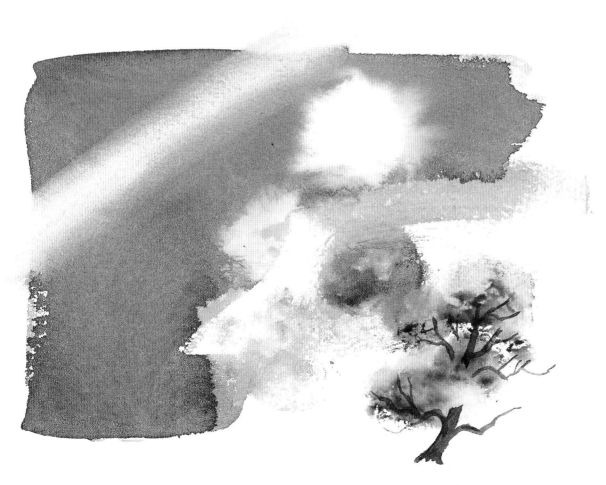

用擦除和壓印的方法繪製一隻貓

　　為繪製貓咪斯科特的肖像，我組合運用了本章提及的多種技術和材料。斯科特看上去如此甜美，蜷縮著身子睡在繡有雙層婚戒環圖案的工藝枕頭上，彷彿它以為自己就代表著那只戒指似的。有明顯白斑的雜色貓和印花布工藝枕看上去是那麼和諧完美，這使我知道自己必須要把它畫下來。

　　在此示範中，紙張的選擇甚為關鍵，可以使用堅韌耐用的 300g 的冷壓水彩紙來製造肌理效果。因為你需要進行一些擦除和刮擦工作，所以這種紙張的堅韌的表面令其成為你的不二選擇。

材料清單

顏料

　　熟赭

　　熟褐

　　鈷藍

　　錳藍色

　　奎內克立東紅

　　生赭

　　群青

　　土黃

畫筆

　　1/2 英寸（12mm）平頭畫筆和 3/4 英寸（19mm）平頭畫筆

　　4 號和 6 號圓頭畫筆

紙張

　　300g 冷壓水彩紙

其他材料

　　紙巾

　　HB 鉛筆

　　留白膠

　　紙巾

　　塑料食品袋

1 繪畫主題並薄塗底色水彩

　　設計圖畫的構圖，用 HB 鉛筆繪製出各種形狀，並調整工藝枕拼縫處的形狀來製造立體感。貓咪白色的毛髮在較暗的背景映襯下顯得較亮。在這些區域或者在白色和深色毛髮相交的區域使用留白膠。

　　將鈷藍、群青和一點點熟赭調配成一種微妙的、憂鬱的水彩，用 12mm 平頭畫筆蘸這種混色在枕頭位置初步薄塗。在遠離光源的左邊令色彩逐漸變暗。

　　在水彩尚未乾燥之際，將塑膠袋鋪在其上來表示枕頭拼縫處和褶皺的肌理。將其放置幾分鐘來表示柔和的、富有表現力的"皺紋"，然後移除塑膠袋。這種微妙的肌理細節與粒化的藍色水彩看上去堪稱完美。

 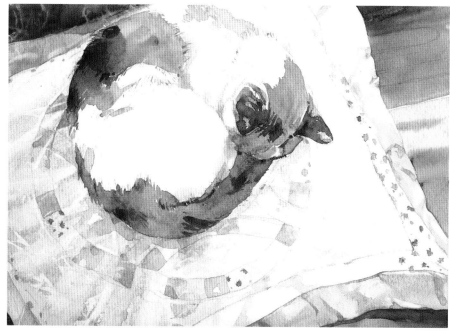

2 描繪背景和枕頭

用 19mm 平頭畫筆塗畫熟褐、熟赭和黃赭（土黃）的濃重混色來表示木質的桌面，往枕頭四周的陰影區域的水彩裡添加少許群青。在左上角木質桌面區域，你可以用捲起的紙巾邊緣進行壓印來製造與枕頭圖案一致的螺旋形。

用 12mm 平頭畫筆蘸鈷藍和錳藍色的混色塗畫枕頭的邊緣，用紙巾在各處吸除水分來製造立體感。

往婚戒圖案上添加相應的藍色水彩，在水彩尚未乾燥之際用紙巾吸除水分並進行擦除，用較亮的線條來表示縫線的痕跡。

3 描繪貓咪和枕頭

用 6 號圓頭畫筆添加貓咪身上的花斑。蘸群青和熟赭的濃重混色表示毛髮顏色最深的區域，蘸熟赭和生赭的混色表示棕色斑紋。在用留白膠保護的毛髮區域內，注意重疊的各種形狀，用濕畫法讓水彩柔和地融入陰影區域，並為其製造形體感和立體感。

用各種粉色、藍色和紫紅色來描繪枕頭拼縫布片的圖案，用鈷藍和群青來表示藍色，用群青和奎內克立東紅來調配出柔和的紫紅色，用清水稀釋的奎內克立東紅調製出美麗清晰的粉紅色。吸除多餘的水分來表示面料上的細小折痕。

等候貓咪和枕頭上的水彩徹底乾燥。

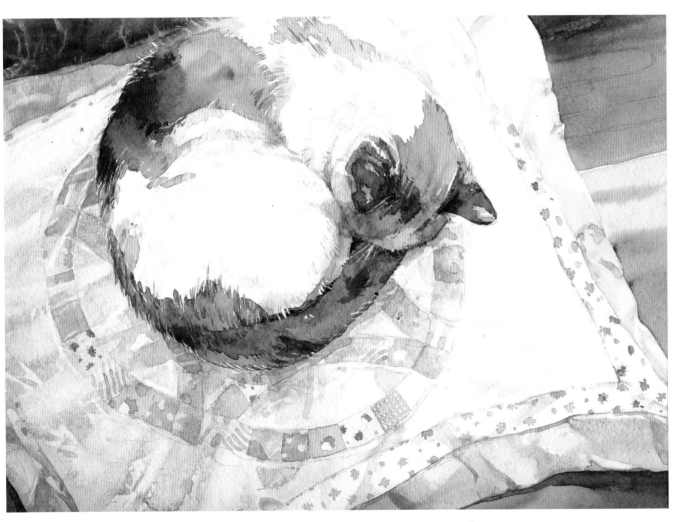

4 給貓咪和枕頭細細潤色

等畫紙徹底乾燥後，去除留白膠，使用第三步驟中所用的同樣混色水彩繼續描繪貓咪和枕頭的圖案，特別注意各種細小的圖案印跡，並進一步描繪和強化貓咪毛髮上的圖案。繪製貓咪身上的細小斑點時，使用 4 號圓頭畫筆能獲得更多的控制。

添加較亮明度的鈷藍和熟赭的混色來表示貓咪身體上的陰影。

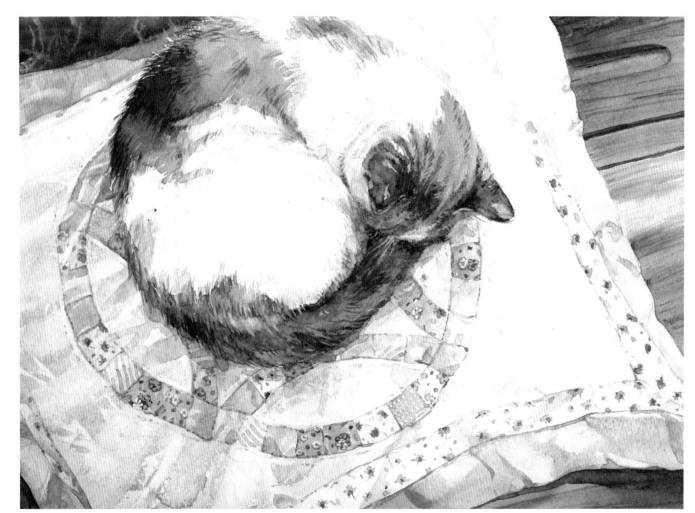

5 添加最後的細節

繼續描繪貓的毛髮，用濕畫筆在多處進行軟化。在必要時，擦除或者強化貓咪毛髮上顏色較深的區域以進一步潤飾其形體和形態。

用群青和熟赭的濃重混色來表示貓的身體陷進柔軟枕頭處的陰影。

然後用 4 號圓頭畫筆蘸群青和熟赭的同樣混色在枕頭的各處添加細小的縫線針腳。

接著強化桌面效果，將 6 號圓頭畫筆的筆毛分開製造乾畫法效果，主要是使用熟褐和熟赭來添加粒狀效果。相同的顏色也可用於表示桌上的裂縫和陰影。

刮擦出一些細線條以表示凌亂的毛髮和鬍鬚，然後你就大功告成了！

肌理工具
砂紙

砂紙可用於製造模糊的暗色區域或者更為大膽的質地效果。使用砂紙，你甚至可以將畫紙恢復純淨的白色。嘗試使用不同等級的砂紙來製造出多種效果。

在圖畫中使用砂紙

我用顆粒較粗的乾 / 濕砂紙使圖畫的中景部分恢復畫紙的原白色，用以表示寒冷清晨裡蒸汽升騰的效果。磨砂區域邊緣的一些微粒狀的效果讓我想起空中的冰晶（關於描繪此場景的完整說明，參見 154~156 頁）。

在塗抹水彩之前使用砂紙製造暗色效果

在繪畫之前，用砂紙摩擦畫紙表面，然後薄塗水彩製造暗色肌理區域。

在乾燥的水彩上使用砂紙擦除和去除色彩

薄塗一層水彩，等其乾燥後，用砂紙進行擦除或者提亮。

肌理工具
拼貼藝術

組合使用拼貼藝術和水彩畫的技巧，能以令人振奮的方式增加製造出肌理效果的可能性。用水彩和額外添加的物體描繪圖畫，你可以創造出多種層次感和肌理效果。

壓克力打底劑畫上用宣紙和鋁箔進行拼貼

在此範例中，我在厚重的水彩畫板上塗了一層壓克力打底劑。用折疊的鋁箔為鬆軟潮濕的壓克力顏料製造肌理感，然後等候其乾燥。因為是壓克力顏料，所以你無需擔心在隨後的工作中會不小心擦除了塑造好的質感。我用壓克力打底劑塗抹宣紙和鋁箔方塊，將它們放進圖畫，用更多的打底劑在其上方塗抹以去除氣泡。

在水彩畫上拼貼宣紙

這幅小畫使用的是純粹的水彩技巧，同時進行少許拼貼來提升其趣味性。我在水彩畫板（更厚重的材質，最適合於拼貼畫）上用水彩繪畫了貓咪和窗台。等水彩乾燥後，我用壓克力打底劑弄濕一塊有紋理的宣紙，將其鋪在圖畫上，遮住貓咪身體的一半。我把更多壓克力打底劑刷在宣紙上方並擠出氣泡。然後我又添加了幾層宣紙來表示透明窗簾上的折痕。作為點睛之筆，我在乾燥的宣紙上方添加白點和線條來製造織物的紋理效果。

嘗試將這些物品拼貼進你的下一幅水彩畫

拼貼畫的唯一局限在於你的想象力和所用材料的永久性。

輔助劑

使用壓克力打底劑（有光澤或者無光澤）或者凝膠劑貼上你的拼貼對象。凝膠劑對於較重物品來說效果更好。

薄如紙的物品

宣紙、模板字母、輕薄的木材、金屬片、線或紗、絲帶或花邊、鋁箔

立體物品

釘子或墊圈、羽毛、稻草、棍棒或石塊

不可或缺的工具

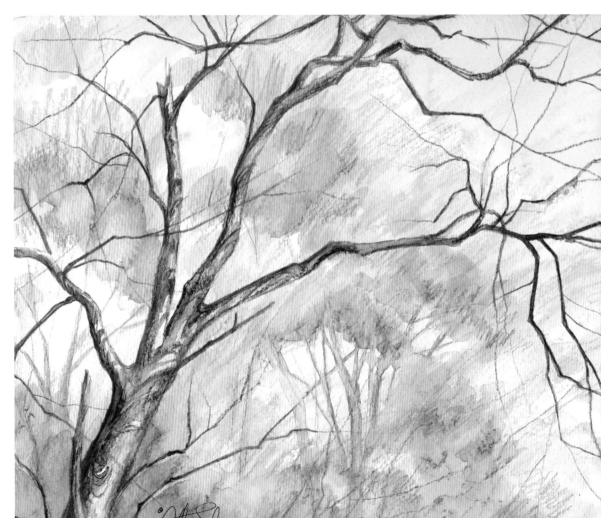

一般來說，"工具"包羅萬象，從紙張、顏料到你看待世界的獨特眼光都俱在其中。本節中，我試圖縮小這個詞的含義，讓它僅表示我們握在手中進行繪畫、標記、刮擦或者用來讓圖像呈現在畫紙上的那些物體。

在此，你將看到各種各樣的工具以及它們製造的各種效果。當然，不論你使用何種工具，只有在你運用自己的獨特眼光時，真正的魔力效果才會躍然紙上。

畫筆

水彩畫工具中最最重要的當然要非畫筆莫屬了。畫筆是畫家工作的根本所在。它們用途最廣，在所有藝術品商店也都有出售。實驗如何以及何時使用它們能讓你製造出你所心儀的效果。

我們都有自己最青睞的畫筆。一般我們都會先找"老朋友們"，所以不要以為你必須花費高昂的代價買上滿滿一袋子的各色畫筆你才能夠作畫，只要使用你喜歡的那些畫筆就可以了。

你可以嘗試著用你所有的畫筆畫著玩兒，瞭解它們能夠製造出哪種效果。即使你是水彩畫的行家高手，做一些練習對你而言也絕無丁點不利。你也許有機會發現，原來自己的舊畫筆居然能夠製造出那麼大膽的繪畫筆觸。

只要我買了新畫筆，不論是否是熟悉的畫筆，我都會按步驟來進行一番試驗。首先是從你所熟悉的筆觸開始，然後用它推、拖、蘸水彩輕拍，這樣使用畫筆直到自己能完全熟悉其性能。然後，當你需要某個特定效果時，你就會知道自己需要哪種畫筆以及如何使用它。

請記住，畫筆所製造的效果會因所選擇的畫紙的不同而產生變化。要選擇你需要的畫筆和紙張來創造只屬於你的魔力效果。

我特別喜歡的畫筆

我最常用的畫筆（從左至右）是舊 12 號紅色貂毛筆、10 號和 8 號人造圓頭畫筆、25mm 和 19mm 平頭畫筆（它們有用於刮擦的水彩畫筆桿）、用於製造潑濺和粗糙效果的舊鏤花刷、剪過刷毛的扇形畫筆以及我已使用多年的尖頭貂毛筆。我最常使用的是 10 號和 8 號人造畫筆。

貂毛筆與人造筆

貂毛筆是首屈一指的奢侈品，而且只要會舞動畫筆的話就應該擁有一支，但貂毛筆也不是不可或缺的必需品。無論多麼神奇的畫筆都無法讓我們成為更為出色的畫家，而是我們造就了自己，即便是我們得拿著一根鋒利的棍子作畫時也是如此。

多年來，人造畫筆得到顯著的改善。 要是你的預算有限的話，貂毛混合畫筆、"白色貂毛筆"、尼龍畫筆、尼龍毛畫筆、山羊毛或者牛毛畫筆都是不錯的折中之選。與貂毛相比，人造纖維蘸的顏料稍少一點，但價格較為實惠並且更加堅固耐用，而且就算在旅行途中不小心弄丟了一支，你也不會感到特別的可惜。。

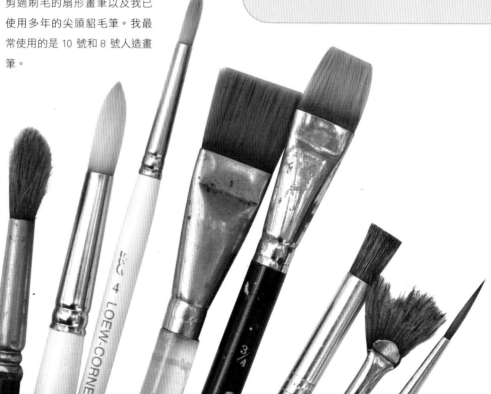

畫筆

圓頭畫筆

圓頭畫筆的大小按編號從 000 到 16 區分，也有特寬號和特長號畫筆。這些畫筆能蘸取大量水彩顏料，輕快抖動後能夠聚攏成極佳的筆尖效果。要是你心愛的舊圓頭畫筆已經無法聚攏筆尖，你也不要絕望地將其丟棄，因為在製造各種粗糙的效果時，它依然是上好的工具。同時你也會比較吝惜嶄新的貂毛筆，肯定會捨不得用貂毛筆來製造同樣的效果。

用圓頭畫筆作畫

圓頭畫筆在此捕獲了各種精美的形狀。筆尖用來完美地表現書法般靈動的莖乾和陰影，而畫筆的筆肚用於表示葉片之間較大的空白形狀。

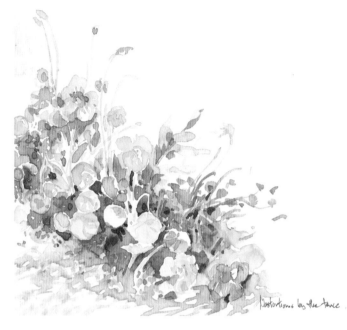

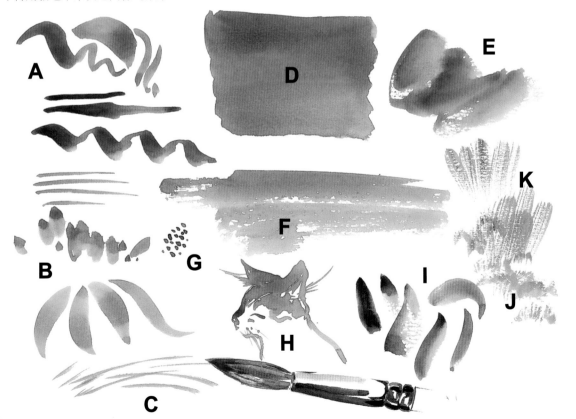

瞭解圓頭畫筆的功能

A 用畫筆的筆尖描繪各種形狀。

B 輕握畫筆僅用筆尖接觸畫紙，看看會有何種效果，然後將畫筆筆肚與畫紙完全接觸。

C 看看你用畫筆的筆尖能繪製出多麼精細的線條。

D 用圓頭畫筆平塗水彩。

E 用畫筆筆肚表現繪畫筆觸。

F 用乾畫法平塗水彩。

G 用畫筆的筆尖繪畫小圓點。

H 嘗試僅用筆尖繪畫草圖。

I 使用畫筆筆肚繪畫，先將畫筆蘸上一種水彩，然後用筆尖蘸取另一種顏料。

J 用畫筆蘸水彩，令其稍稍乾燥後分開刷毛，向上推動畫筆。

K 繪製綠草般的筆觸，在筆觸即將結束時提筆來減少顏料的分布。

畫筆
平頭畫筆

　　日常繪畫時平頭畫筆是我的最愛。我喜歡用它們拖拉稍稍積聚成灘的水彩以帶來意想不到的效果。我也喜歡它的多功能性。不要以為因為畫筆的一端是扁平的就意味著你的繪畫筆觸也必須如此。你可以用畫筆的筆尾、筆角或者筆側進行繪畫，可以操控畫筆來製造多種繪畫筆觸。你可以在紙張上擦洗、向上推、往下拉或者用畫筆戳刺等動作來製造全新的效果（我知道對於新的水彩畫筆來說這麼做聽起來很恐怖。你會更樂意使用比貂毛圓頭畫筆價格便宜得多的平頭畫筆。不過，我想價格的差異主要是在於製作的難度上。即便是很好的貂毛大平頭畫筆也比同樣大小的貂毛圓頭畫筆要便宜很多。

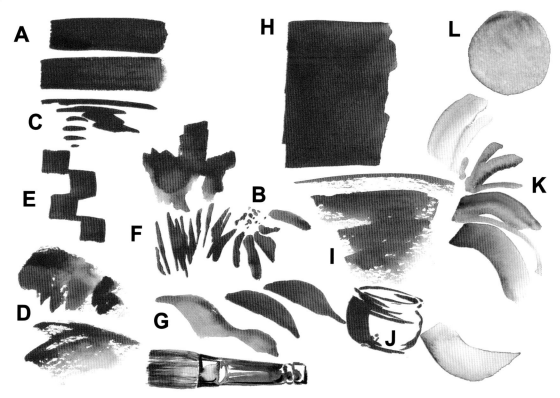

用平頭畫筆作畫

　　我用平頭畫筆不僅繪製了建築物寬闊的幾何形狀，也繪製了柔和的天空、呈彎曲狀的前景，還用它表現了賦予廢棄建築物一絲生氣的電線桿（扇形畫筆可用來表示映襯在天空背景下的枯枝）。

瞭解平頭畫筆的功能

A　用畫筆筆毛的末端繪製平塗的繪畫筆觸。這可以用作描繪傾斜的屋頂、穀倉板或者木質肌理。

B　使用畫筆的筆角繪製小點和小的繪畫筆觸。

C　僅用筆毛的尖端表現繪畫筆觸。

D　使用畫筆的外邊緣或側面製造不連貫的乾畫法效果。

E　利用畫筆的形狀嘗試繪畫各種形狀。

F　用畫筆筆毛的末端蘸水彩進行壓印。

G　轉動畫筆，同時使用畫筆的筆側和筆毛末端。

H　用平頭畫筆平塗水彩。

I　用畫筆的筆側製造乾畫法效果。

J　用畫筆筆毛的角落繪製小草圖。

K　將畫筆的兩側分別蘸取不同顏色的水彩後繪圖

L　嘗試拖著畫筆轉圈來繪製圓形。

畫筆
扇形筆

扇形筆主要用於油畫，通常指使油畫表面光滑柔和的大型畫筆。我用類似自己四歲時親手修剪瀏海時的方式修剪了扇形筆的筆毛，弄出了參差不齊的鋸齒狀邊緣。這樣使得繪畫筆跡不至於顯得特別呆板，還有助於你用多樣化的方式握筆和運筆。

用扇形筆作畫

在此，一支小而軟的尼龍扇形筆被用來表示船身木板的肌理以及碼頭上木材的肌理。比起使用較大的同種畫筆，這種小扇形筆的效果更為精妙。

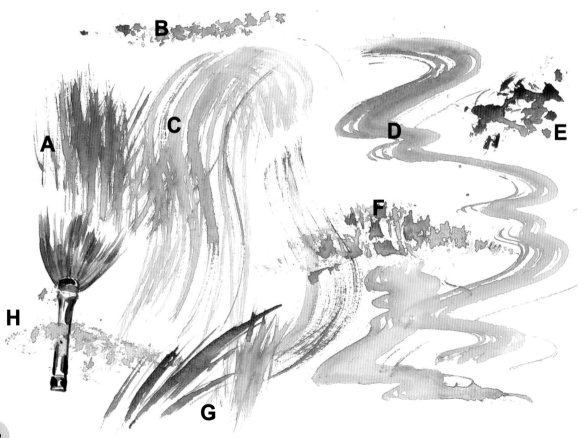

瞭解扇形筆的功能

A 用筆毛修剪成鋸齒狀的扇形筆製造向下筆觸。

B 用扇形筆筆尖以猛撲向畫紙般的動作塗畫水彩。

C 乾畫法繪製的優美長筆觸可以表示頭髮。

D 嘗試用濕水彩繪製長筆觸。

E 用粗略擦洗的筆觸製造乾筆法的肌理效果。

F 用畫筆筆毛的末端向畫紙戳刺來表示短草、苔蘚、地衣、岩石肌理、沙礫或其他效果。

G 使用扇形筆的末端邊緣以稍稍向上的長筆觸來表示較長的草葉形狀。

H 以向畫紙猛撲過去的舞蹈般的筆觸來表示苔蘚、沙地、鬆土或其他的效果。

尖頭貂毛筆或畫線筆

尖頭貂毛筆的形狀細細長長，看起來可能有點怪異，但是它的外表很有欺騙性。試著去用用它們吧！過去藝術家們只用尖頭貂毛筆來繪畫船隻的索具，不過你會發現它們可以用於繪製所有的圖畫。要是你需要水彩較為均勻地分布在較大區域裏，此時就是利用尖頭貂毛筆的好時機。顯而易見，繪畫電線桿和柵欄就用得上它。你將筆稍稍提起就可以獲得較為纖細的線條，這樣你可以用貂毛筆來繪製非常逼真的樹幹和細枝，也可以畫毛髮或者長草。用貂毛筆畫著玩玩，看看它們的效果吧！

瞭解尖頭貂毛筆的功能

A 瞭解尖頭貂毛筆或畫線筆如何繪製整齊劃一的呈彎曲狀的線條。

B 使用尖頭貂毛筆或畫線筆繪畫光禿禿的樹枝，在你改變筆觸方向時線條幾乎在輕舞。

C 嘗試用貂毛筆長長的筆毛的側邊獲得乾筆法效果。

D 線性效果可以表示毛髮和小細節。

E 用貂毛筆繪製的長長的雜草會顯得更為自然。

F 也可以用貂毛筆的筆尖來表示短點和短筆觸。在此，我的點點看起來有點像成群飛行的鳥兒。

用尖頭貂毛筆作畫

一支小小的尖頭貂毛筆極佳地表現了圖畫左邊枯樹的枝條和前景草地上的一些草。畫筆舞蹈般的筆觸和運筆的角度繪製了有趣而自然的線條。

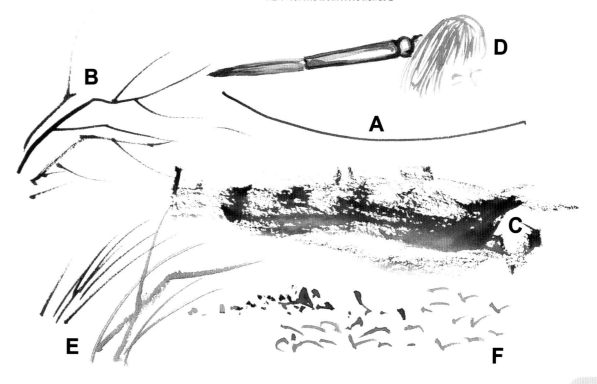

畫筆
鏤花刷

也許你從未想過在水彩畫中使用鏤花刷，可它們的用途的確很廣，是令人驚異的多用途繪圖工具。它們價格低廉，美術用品商店、工藝品商店，甚至折扣店和五金商店都有各種尺寸大小的鏤花刷。可以用它們潑濺水彩、繪畫甚至擦洗掉你需要去除的色彩。它們能幫你製造肌理效果而不至於做得有些過頭！

用鏤花刷製造的隨意效果

我將顏料潑灑在潮濕水彩上來製造柔和的效果，待水彩乾燥後繼續潑灑顏料，在各處吸除水彩來製造多樣的明度效果。我在表現草地區域的濕潤的水彩上潑灑清水來製造出略有變化的肌理效果。用紙巾吸除多餘的水分能強化斑駁的效果。

用鏤花刷製造受控效果

為獲得更受控的效果，當你潑灑顏料時，用剪切下來的留白膠膜來保護你不想被潑灑到顏料的區域。此處潑灑顏料的效果十分接近貓頭鷹的羽毛圖案。

瞭解鏤花刷的功能

A 我最喜歡用鏤花刷來潑灑顏料以添加肌理。我用大拇指頭順著抹過刷毛，以與紙張不同的角度讓顏料從畫筆上飛濺出去來製造出有趣的效果。可以將潑濺的顏料所形成的密集群來獲取位置和明度上的不同效果。嘗試用這個技術來表現舊板條、沙灘、粗糙的土壤或者水上閃爍的波光。

B 嘗試用鏤花刷末端以向上猛刺的筆觸來表現短草或動物的皮毛上粗硬的毛髮等等。

C 在必要時，你也可以用鏤花刷來覆蓋更為廣泛的區域。在此，我用畫筆的邊緣繪製分布均勻的形狀來覆蓋較大的區域。

D 用蘸有水彩的畫筆末端以向畫紙猛撲過去的動作作畫。這些繪畫筆觸在水彩用光後會顯得更為粗糙和稀疏。

E 嘗試用刷毛的頂端塗畫水彩。

F 你甚至可以用鏤花刷以用其他畫筆同樣的作畫方式來獲取粗糙不平的效果。我在此繪畫了松樹的枝條（綠色也許是更合適的顏色）。

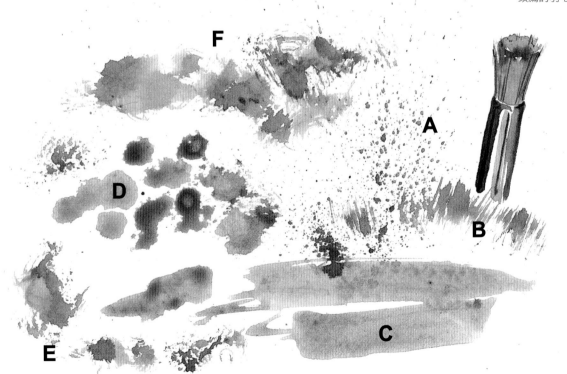

鬃毛畫筆

鬃毛畫筆通常用於畫油畫或者壓克力畫，但它也在水彩畫中也是十分便捷的工具。要尋找應對繪畫挑戰的解決方案，你必須超越司空見慣的一切！

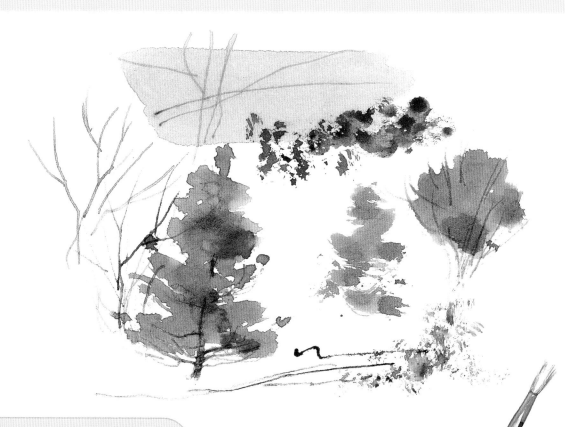

用鬃毛畫筆製造的肌理感

在此，鬃毛小畫筆完美地表現了蓬亂的雪松樹似的花邊葉子，我仍使用潑濺法來表示前景中的野草和草地。

另一種方便的旅行畫筆

這聽起來也許像是對水彩畫家的褻瀆，但旅途中使用的畫筆我還是喜歡在當地折扣店裡有售的短柄兒童彩色畫筆套裝。在學生用品或者剪貼簿貨架那裡，你可以用不到五美元的價格買到這些畫筆。

它們有多種品牌，其中一些筆桿是圓形的，也有一些是三角形的筆桿（這使你的畫筆不會滾落到地板上）。它們的筆毛都是尼龍的，並且都相當方便實惠！

瞭解鬃毛畫筆的功能

在戶外繪畫工具箱裡，最受我青睞的工具之一是一支用於油畫的舊圓頭鬃毛畫筆。它又小又輕，而且很便宜。畫筆的鬃毛較硬，末端參差不齊，特別適用於製造潑灑效果或者多種肌理效果。我把筆桿另一端用卷筆刀削尖，這樣就可以用來刮擦、雕刻或者繪畫。只需把尖頭蘸上水彩，然後就像用鋼筆一樣用它作畫！

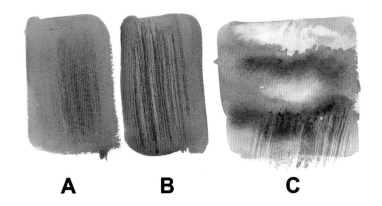

畫筆
處理肌理的畫筆和金屬絲刷

這兩種畫筆可能看起來很古怪,也不是典型的繪畫工具,但它們能為你的作品添加奇妙的肌理效果。

A **B** **C**

瞭解絲刷的功能

用來清洗烤肉架或者處理其他家務雜事的小黃銅刷和鋼絲刷也是便捷的繪圖工具。有些絲刷有可供刮削的邊緣,這使得它們更為實用。你可以用這樣的邊緣來擦除顏料或者向不同方向推行顏料。

A 在繪畫之前,刮擦畫紙表面,稍稍擦損紙張以繪製出微妙的線條。

B 在潮濕的水彩中刮擦以獲得更為大膽的線條。

C 此為絲刷的一種用途,用來表示雨腳。你也可以用它來表示小草、毛髮、木紋,或者某個抽象構圖中的肌理效果。嘗試在濕潤水彩中用交差排線法來獲得新奇的效果,也可以用它來表示肖像人物服裝的亞麻質感。在使用的過程中,你會發現絲刷真是得心應手的好工具。

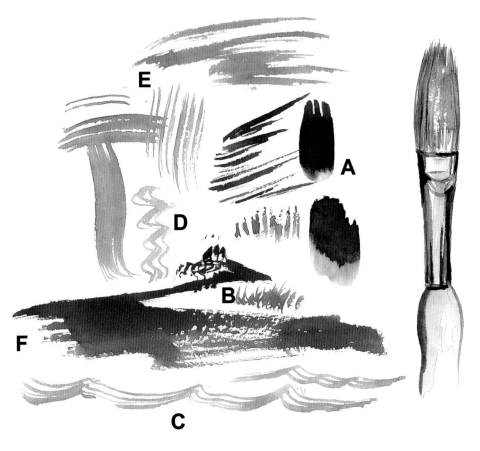

瞭解肌理硬毛刷的功能

有一種更新的專業畫筆叫"肌理硬毛刷",千真萬確,在商店裡它們就是叫這個名字!它的筆尖稍呈橢圓形,筆毛略微參差不齊,可用來製造多種線性效果。儘管它看上去可能比較古怪,但它可是多功能的。

A 嘗試用肌理硬毛刷的筆身在畫紙上薄塗水彩。

B 用畫筆筆尖以短促的筆觸來塗抹水彩。

C 你可以描繪波浪……

D ……或彎彎曲曲的線條。

E ……或長長的像草葉的線條。

F 你可以用毛刷的筆身或者筆側來製造乾筆法的效果。

畫筆

使用能吸收大量水彩的"渴畫筆"

"渴畫筆"並不意味著你要帶上它去喝一杯，它指的是你用清水沖洗畫筆後再用紙巾或者面紙吸除筆毛上的水分；要是你不介意的話，就用拇指和食指擠掉畫筆上多餘的水分。"渴畫筆"能吸收大量水彩，比起其他的擦除技巧，在較小的區域裏它能更受你的控制。你可以用它來表現眼中的亮光，描寫花瓣形狀的細節，推動顏料或者巧妙地處理你的圖畫。"渴畫筆"也能夠即刻柔化邊線。

水筆（俗稱自來水筆）

這種繪圖工具非常巧妙，筆身能裝水，所以不需要另外裝水的容器。多家公司生產這種畫筆，其外形構造和尺寸都不相同，但多數都比較小巧，所以雖然並不適用於大型的作品，在用不上成套繪畫工具的現場作畫時，它還是討人喜歡的替代品。你要隨身攜帶紙巾或者抹布，在要更換顏料的時候，只需用畫筆碰碰紙巾或者抹布就可以了。多數顏料會被吸除，輕快地擠一卜筆桿就能用清水衝掉剩下的顏料。同時滴幾滴水到調色盤上就可以直接調色，這多方便呀！

用"渴畫筆"進行擦除

這四個範例能讓你瞭解用"渴畫筆"進行擦除所能製造出來的效果。不過一些顏料的移動性比別的強，例如染色的顏料在尚未乾燥之際會移動，但乾燥後幾乎無法再對其產生影響。瞭解你的顏料以及繪畫技巧，這樣一切就盡在你的掌控之中。

在每個範例的左邊，在水彩尚未乾燥時，我用擠得很乾的畫筆擦除了顏料。錳藍色和群青的擦除效果非常好，而另兩種顏色的擦除效果就沒那麼好了。

在每個範例的右邊，我等薄塗的水彩徹底乾燥後，用弄濕的鬃毛畫筆來進行擦除並用乾淨的紙巾去吸除鬆動的顏料。除了染色的酞菁藍比較頑固外，其他水彩的擦除效果都很不錯。

錳藍色

酞菁藍

群青

鈷藍

受控的擦除效果

在這幅畫中，我注重明度和色彩，直接塗了雲朵和層狀的山脈。然後，我用不同寬度的"渴畫筆"擦除來製造透過雲層照射的光線，擦除鬆動的顏料來獲得最亮的光芒。這種方法能讓我最大程度地去控制繪畫，使我能將光線確切地定位於我所心儀之處。

用 "渴畫筆" 擦除出小細節

　　根據所用畫筆的大小和類型，你可以用 "渴畫筆" 來獲得種類繁多的效果。我最喜歡的一個工具是油畫家的工具，它是溫莎·牛頓的 "工匠" 牌硬尼龍短頭畫筆。這種筆尖扁平的短頭畫筆可以表現圖畫的細膩區域。

　　我的貓咪梅林相當頻繁地充當了我的模特，它那雙眼睛的特寫圖為使用這種小小的硬硬的 "渴畫筆" 提供了完美的機會。

材料清單

顏料	畫筆
熟赭	3/4 英吋 (19mm) 平頭畫筆
熟褐	6 號和 8 號圓頭畫筆
靛青	4 號短頭畫筆
酞菁藍	
奎內克立東金	**畫紙**
群青	300g 冷壓水彩紙

其他材料

　　鹽

　　白色中性筆

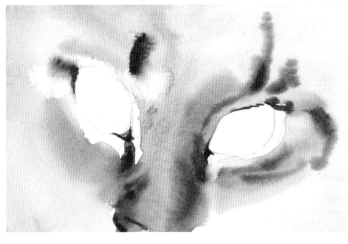

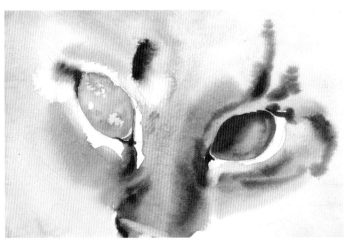

1 繪畫主題並初步薄塗水彩

　　繪畫眼睛和鼻子的形狀，用 19mm 平頭畫筆塗抹淡藍色底層水彩。用 8 號圓頭畫筆用濕畫法塗抹熟赭和群青的混色來表示暹羅貓身上有趣的斑紋。左側塗抹奎內克立東金來表示充足的光線。塗畫眼睛的周圍，並在眼睛的邊緣留下不規則的白色形狀以表示突出的皮毛位置。然後，等候圖畫自然乾燥。

2 首次薄塗眼睛

　　如有必要，用 4 號短頭畫筆修正形狀。因為貓咪的鼻子有點歪，我擦除了一點色彩來重塑它的鼻子。

　　用濕畫法來初次薄塗眼睛。左眼用酞菁藍和群青的混色，右眼用奎內克立東金、少許熟赭和可愛的酞菁藍的混色沿著突出亮點的邊緣塗畫。在繪畫貓咪眼睛的時候，6 號圓頭畫筆讓我擁有最大限度的控制力。光線照射的方式讓它的右眼似乎顯出金色，雖然事實並非如此，但是這種效果美不勝收，讓人不可不試。在那金色的眼中灑上一點點鹽能製造出眼睛熠熠生輝的效果。

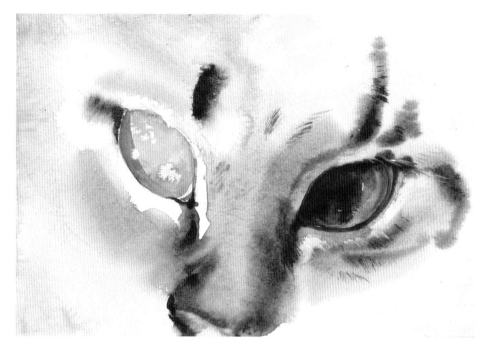

3 精細表現梅林的左眼

用 6 號圓頭畫筆蘸靛青和熟褐的混色來精細地表現並強調藍色眼睛四周的暗色形狀。。

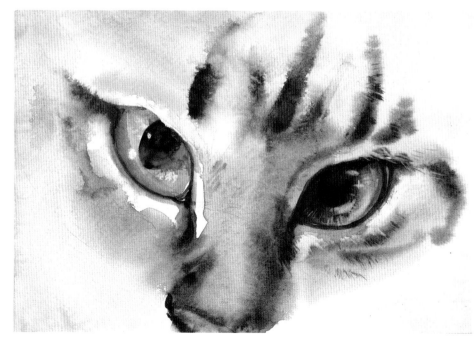

4 繪製瞳孔

在用熟褐和靛青的混色繪製了暗色的瞳孔後，等候其自然乾燥。然後用潮濕的 4 號短頭畫筆擦除出細節內容，並立即吸除鬆動的顏料。可以看出我在藍色眼睛的虹膜上擦除出亮點和線條，為其添加立體感和光澤。

在貓咪的毛皮上，我也用 4 號短頭畫筆擦除出了一些細小的淡淡的毛髮，然後用熟褐和熟赭的混色添加了一些顏色較深的毛髮和斑紋。

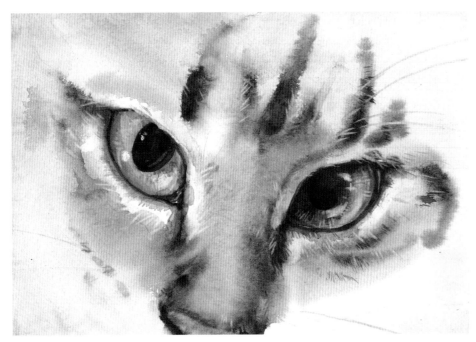

5 添加毛皮的肌理感

用 4 號短頭畫筆鋒利的邊緣以擦除法來表現梅林臉周圍的單根毛髮，軟化並融合邊線的效果。這種鋒利的畫筆邊緣也能用來繪製精細的、深色的觸鬚，另外它也能用來軟化梅林眼睛周邊的一些淡色毛髮。

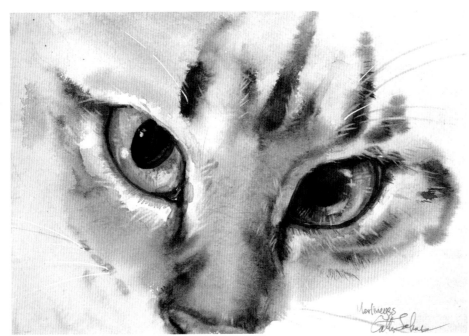

6 添加最後的細節

用白色中性筆以細細的筆觸來表現亮色的觸鬚。

鉛筆
石墨

鉛筆和水彩能夠以多種方式來成功地協同工作。在正式作畫之前我常常使用鉛筆進行初步素描。鉛筆線條如果未被擦除或者覆蓋而是留在原地的話，它們就會給圖畫增添一種良好的效果。你也可以在水彩上用鉛筆為你的作品添加細節和肌理效果。

以鉛筆為指導

鉛筆線條可以指導路線，如我的日誌畫簿中的一頁所示，雖然線條本身幾乎難以覺察。

然而，你所見到的是我經常使用的一個便捷的技術，用自動鉛筆筆尖在潮濕的水彩畫上作畫。這會稍稍損傷畫紙，不過可以創造出精緻的暗色線條，如此處背景所示，這些線條可以用來表示光禿禿的樹木和枝幹。

用鉛筆創造形態感和結構框架

在這幅圖中，鉛筆畫構成了這幅畫的框架，但水彩的不同明度為其塑造了形狀和立體感。這種鉛筆線條和淡淡水彩的組合讓我想起漢斯·荷爾拜因的作品。

如果你要擦除鉛筆線條，在添加初次薄塗水彩後就可以開始擦除工作了。如果你之後再擦除鉛筆線條就會同時擦除掉一些顏料（雖然，在實踐中，即便是淡淡的薄塗也常會固定鉛筆線條，所以通常我都不擔心鉛筆線條可能會被擦除）。

單層薄塗水彩上使用鉛筆作畫

在將石墨鉛筆線條融入圖畫之際，要想達到最佳的效果，須使薄塗的水彩保持簡單並要求色調稍高，這樣在固定鉛筆線條的同時還能提供一種情感狀態。想想奧古斯特·羅丹的那些美麗的水彩畫作或者畢卡索運用水彩薄塗的一些畫作，它們都展現了我所深愛的簡單與誠實的特質。

在此，我用 HB 鉛芯自動鉛筆來繪製我丈夫的肖像，並使用單次的簡單水彩進行薄塗。藍色調完美地捕捉了他當時的心情。

有關鉛筆的事實必須銘記於心

軟硬度：木桿鉛筆和自動鉛筆的品類繁多，鉛筆心從軟到硬都有一系列的產品。較軟鉛筆心有利於繪畫明度較高的素描或者你需要深色的區域，而較硬鉛筆心有利於繪畫你不希望鉛筆線條顯露出來的輕淡精巧的底稿。不過，往軟鉛筆心繪製的圖畫上薄塗水彩時要很小心，因為它們容易弄糊並可能會把水彩弄髒。

價廉物美：你也許會購買昂貴的木桿鉛筆或者自動鉛筆，但是在繪製水彩畫時，價格低廉的鉛筆與價格高昂的鉛筆所表現的效果不相上下。

在石墨肖像畫上薄塗水彩

這個小女孩像一個美麗的小精靈，使我不得不把她畫下來！我用自動鉛筆繪製草圖，以表現基本的形狀並盡可能地表現出與小女孩本身的相似性，然後再在其上薄塗水彩來表現圖畫的明度和色彩效果。

材料清單

顏料

熟赭

鎘橘

靛青

奎內克立東金

奎內克立東紅

生赭

群青

畫筆

6 號和 10 號圓頭畫筆

小硬毛刷

畫紙

300g 冷壓水彩紙

其他材料

HB 鉛筆

留白膠

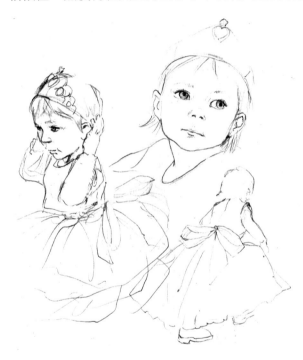

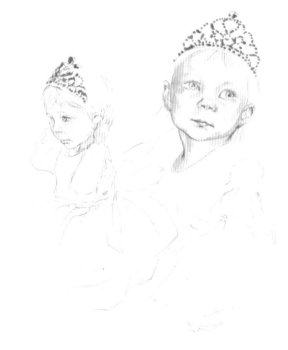

1 用鉛筆表現形態

在開始用水彩繪畫之前，鉛筆的使用有助於捕捉繪畫主題的形態和結構。在繪製肖像畫的時候，鉛筆尤為有用。

在此，我選擇了 HB 鉛筆，因為它擁有不同的明度範圍。

2 初次薄塗水彩

用小小的留白膠點保護她王冠上的"寶石"。等留白膠乾燥後，用 10 號圓頭畫筆蘸群青和熟赭的混色來繪畫王冠。用同樣的畫筆蘸奎內克立東紅和鎘橘的混色水彩來初次薄塗精緻的膚色。這裡是在草圖的上方直接塗抹水彩。

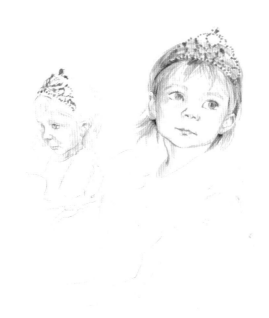

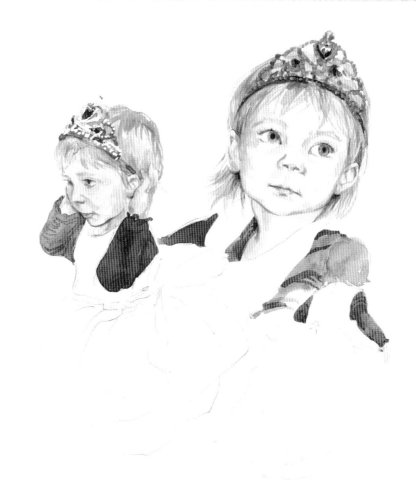

3 表現明暗關係

用奎內克立東金和生赭加少許熟赭調配出濃烈的混色來表現頭髮。10 號圓頭畫筆的筆尖是繪製頭髮的理想工具。使用留白膠後你可以在留白膠上直接作畫，如圖中菲奧娜的頭髮所示。

顏色較深的膚色水彩混色可用來表示她皮膚上的陰影，要注意陰影的形狀，要讓所有的一切都保持柔軟和微妙（在描繪孩童的時候，你需要表現出鮮活的生氣）。

用少許熟赭令群青變灰，用 6 號圓頭畫筆蘸該混色來為眼睛初次薄塗水彩。

4 進一步表現色彩

以步驟三同樣的方式來繪畫左邊較小的肖像人物的頭髮。

然後用 6 號圓頭畫筆往她的襯衫上薄塗奎內克立東紅水彩。用靛青和熟赭的濃烈混色來描繪她的雙眼。使用同樣的 6 號圓頭畫筆以獲得對畫筆最大程度的控制。

開始去除王冠上的留白膠（此步驟中右圖菲奧娜的肖像畫中王冠上的細小區域的遮蔽膠仍未去除），用 6 號圓頭畫筆蘸奎內克立東紅為大顆粒的寶石添加色彩，並在不同區域用群青給珠寶上色來表現暗色豐富的寶石琢面。

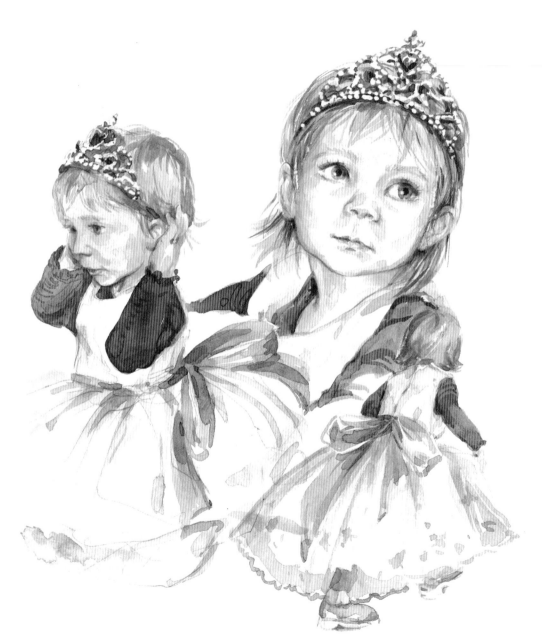

5 精細表現肖像細節並添加最後的潤飾

根據需要對肖像作調整。我發現，往她的右眼皮上添加淡色的線條能讓她的眼睛顯得更大，不過我把她右邊耳朵畫得太小了，看來是時候該控制受損害的程度了！於是，我用小硬毛刷擦除了她耳朵的上部邊緣，等畫紙乾燥後，我重新繪製了她的耳朵，接著修改了一隻眼睛令其與另一隻眼睛的大小相符。

用 6 號圓頭畫筆蘸奎內克立東紅和群青的混色往她皮膚的陰影上添加少許細節。用同樣色彩調配成美麗清透的薰衣草色，然後用 10 號圓頭筆蘸這種混色來描繪她的薄紗裙，然後這幅畫就完工啦。

你會發現，原先的鉛筆線條都隱藏在薄塗的水彩層之下。在此你還能看見左邊人像圖下的鉛筆線條，這是很好的渲染效果，它為繪畫主題添加了飽滿的生氣，而且蒙太奇的組合構圖手法也為圖畫增添了動感

鉛 筆

彩色鉛筆₁

作為日益流行的繪圖媒材，彩色鉛筆實在"多才多藝"、令人驚嘆，而且它還能與水彩極佳地混色。我喜歡柔軟的、像黃油一樣的稜鏡色品牌的油性鉛筆（當然還有其他品牌的油性鉛筆，你可以多做嘗試以找到最適合你的鉛筆）。在往這種鉛筆繪成的底稿上薄塗水彩時，鉛筆線條不會移位，也不會去弄糊或弄髒水彩，而且在繪圖時也不會把鉛筆線條弄得模糊不清。不過，根據我的個人經驗，要是你不小心用手抹過繪畫痕跡，新的油性的彩色鉛筆就會被弄髒、弄糊，而且在薄塗水彩時還會擦除繪畫筆觸。此外，它們的性能不及水彩鉛筆。

在蠟基彩色鉛筆素描圖上薄塗水彩

現場作畫時，我常常使用暗灰色的油性彩色鉛筆。然後，等我回家後再在其上薄塗水彩。我發現這樣做能夠進一步增強我對色彩的記憶，而且現場作畫時所需的工具包也會因此而大大減負。不過只要是深色的彩色鉛筆都可以使用這種技巧，可以嘗試靛青、深棕色、塔斯康紅、黑葡萄色或任何強烈豐富的色彩。它們也許能為你的作品添加一種美妙精微的氣氛（當然，你可以膽子更大點，試著使用亮紅色或者亮藍色！）。

使用彩色鉛筆快速作畫

在彩色鉛筆素描的底稿上作畫是快速作畫的一大技巧，你可以讓基本草圖顯得大膽而簡單，同時僅僅去添加你所需要的色彩。如圖所示的快速繪製而成的隨意草圖能為你的水彩薄塗提供參考框架。

使用彩色鉛筆強調精神狀態

為你的基礎鉛筆畫選擇不同的色調來強調你所追求的精神狀態。在此，我有點疲倦，似在沈思默想，因此我使用靛青彩色鉛筆來繪製基本草圖，然後快速地薄塗水彩。如同用石墨鉛筆繪製初步草圖一樣，這裡的底稿會為你薄塗水彩提供參考的框架。我非常喜歡這種方法帶來的新鮮感。

鉛筆
彩色鉛筆₂

雖然這並非我最鍾愛的繪畫方法，但一些藝術家會用彩色鉛筆來為他們已經完工的水彩畫添加火花或細節，或者為了避免因修正多次平塗覆蓋水彩而弄髒的圖畫所使用彩色鉛筆帶來的陰暗呆滯的區域。

使用彩色鉛筆繪製細節，表現肌理感或者明暗對比

在此我用多種不同顏色的彩色鉛筆來進行試驗，在雜色水彩上繪畫不同色彩和明度的線條。

用彩色鉛筆修改畫作

有時候一幅畫就是顯得差強人意，尤其是那些在實際繪畫中處理過多重挑戰的畫作更是如此。由於大自然有時會顯得混亂無序，讓我也常常發現自己總是試圖在圖畫中涵蓋太多的內容，從而使圖畫效果與我的本意相去甚遠。此時，不用把畫紙撕碎或者丟棄，可以拿彩色鉛筆來玩耍試驗。

在這幅較大圖畫的局部細節部分，我在已經顯得有點糊裡糊塗、索然寡味的水面和岩石上添加了一點閃光點作為加亮區。

你可能更願意按預先的計劃來製造這樣的效果，而它可以是毫無退路之際的事後補救手段！這種使用過多種繪畫媒材的圖畫會擁有自己獨特的活力，如今在各種展覽會上也將越來越受歡迎。

水溶性色鉛筆[1]

水溶性色鉛筆能讓畫家進行大幅水彩畫的創作工作而無須將顏料、大調色板和水容器都拿到繪畫現場。這些色鉛筆是由水彩顏料和黏合劑製成的蠟筆的樣子或者是其他特別的形式。在使用它們的時候，你只需加水即可！

注意水性色鉛筆的耐光性

同平常的水彩一樣，一些顏料比其他的更耐曬。好的品牌會測定鉛筆的等級來供你選擇。而一些新的令人振奮的水性色鉛筆在耐光性方面存在著嚴重的問題。 你可以上網進行調查研究或者親自進行試驗，看看何種品牌或顏料易於褪色。

我用達爾文牌水性色鉛筆於 2005 年繪成這幅圖。到目前為止，它並未褪色，看來這種水性色鉛筆的耐光性相當不錯。

水性色鉛筆的品牌

熟悉每支色鉛筆的效果（有的弄濕後會顯得幾乎艷俗）。你可以去嘗試可拆散零售的各種品牌的成套色鉛筆，用一支支色鉛筆來進行繪畫試驗，瞭解它們的繪畫筆觸及弄濕後的視覺效果。我更喜歡德國輝柏專業級水性色鉛筆，它們像黃油般柔軟，而且色彩豐富。你可能喜歡硬一點的色鉛筆，那就去四處逛逛商店，看看瞧瞧吧！買上一些零售的色鉛筆能讓你在做出購買決定之前進行試驗，使你避免做一些不必要的投資。

所選畫紙會帶來巨大差異

對水性色鉛筆而言，你選擇的紙張特別重要。你對水性色鉛筆繪製的作品是愛還是恨也完全取決於它們。

選擇尺寸合適的硬紙，如斯特拉斯莫爾帝國牌的畫紙。你可以在塗上更多的顏料後再用畫筆來溶解顏料，即使這樣也不會損壞畫紙表面。一些藝術家在用水性色鉛筆時更傾向於使用熱壓紙，因為在沒有很多肌理的表面上更容易控制水性色鉛筆的線條。

熱壓紙　　　　　冷壓紙　　　　　粗糙紙

水溶性色鉛筆₂

　　我喜歡用水性色鉛筆畫素描，你也可以用它們來繪製整幅作品。許多藝術家都喜歡這種鉛筆，不論是整幅圖的繪畫還是就圖畫中的某處細節而言，它們都能讓畫家擁有更好的控制力。

用水性色鉛筆分層繪畫

　　用水性色鉛筆作畫時，你先塗畫色彩，在弄濕色彩後，等候畫紙乾燥，然後再添加另一層色彩。做法同你用平常的水彩來進行薄塗的方法相同。這裡是一幅墨水快速素描圖，用柔和的水性色鉛筆的原色來上色，我使用了較少的繪畫材料，但仍然表現出了令人滿意的色彩範圍。

水性色鉛筆製造的線性效果

　　在現場作畫時，用單支水性色鉛筆進行素描，然後再直接添加水彩或者隨後回到畫室後再薄塗水彩。根據你所使用的顏色，效果可以非常精細微妙或者粗獷大膽。

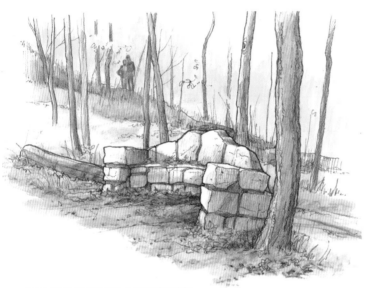

用水性色鉛筆為墨水畫添加彩色

　　這個場景是用非水溶性的黑墨水精心繪製而成的，隨後再用水性色鉛筆為其添加色彩。

水性色鉛筆製造更多的非線性效果

　　我繪製了這些建築物的輪廓略圖，對建築物的內部僅做了少許處理，然後在這些形狀上用清水塗畫來混合色彩。我用右邊的色彩樣本來測試計劃使用的顏色，以此來確保它們可以表現出我需要的效果。

用水性色鉛筆和水彩繪畫風景圖

在一個涼爽多雲的夏日，駕車去鄉下遊玩時，我偶然發現了附近小鎮上的一個小湖。因為到那兒後不久，天就開始下雨，在素描日記上做記錄時遇到了阻礙（你可以看到下面頁面上的雨滴的規模）。但是這景色實在壯觀，我想在更有利的環境下再畫一次。於是，我決定結合水彩和水性色鉛筆這兩種繪畫素材來繪製這幅圖。

1 首次薄塗水彩

要想獲得更為平滑的過渡和更大範圍的效果，水彩是相當不錯的選擇。採用濕畫法，使用 19mm 平頭畫筆蘸熟赭、群青和鈷藍的混色來薄塗天空和天空在湖面上的倒影。

等畫紙乾燥後，用小硬尼龍刷使用擦除法來表示雨腳，一定要用紙巾或者面紙迅速地擦除鬆動的色彩。

酞菁藍和奎內克立東金的簡單混色水彩可以為草地區域製造出特別好看的綠色。用 19mm 平頭畫筆塗抹水彩，因為比起用小畫筆輕拍顏料，較大的畫筆能創造出更為平滑的效果！

日誌畫簿裡的一幅速寫圖

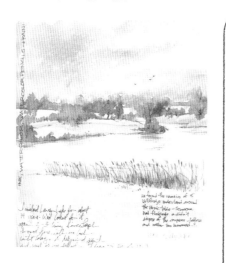

材料清單

顏料

水彩：熟赭，鈷藍，酞菁藍，奎內克立東金，群青

水性色鉛筆：藍灰（達爾文牌），熟赭（輝柏牌專業級），綠金（輝柏牌專業級），普魯士藍（輝柏牌專業級）

畫筆

3/4 英吋 (19mm) 平頭畫筆

4 號圓頭畫筆

小硬尼龍刷

畫紙

300g 冷壓水彩紙

其他材料

面紙或紙巾

2 用水彩色鉛筆繪製樹木

水彩色鉛筆特別適合繪製精緻的細節。達爾文牌的藍灰鉛筆應是你的工具包中必不可缺的一分子,在我的工具包中它就是我的常備工具!用這種顏色的色鉛筆在樹木所在的位置繪製彎彎曲曲的線條能夠形成冷色調的一層,可以表示雨天遠處的樹木。接著給離湖岸較近的樹木塗抹一層綠金色或者一種類似的顏色。

3 進一步繪製樹葉

用 4 號圓頭畫筆來打濕水彩色鉛筆所繪製的區域以獲得最大程度的控制力,然後等候畫紙自然乾燥。接著在較大樹木的所在區域內添加更多彎彎曲曲的線條,因為你希望用它們來展現更多的細節。

4 繼續繪製樹葉區域

用同樣的小畫筆潤濕樹木。稍稍擦洗的動作能直接在畫紙上混合水彩鉛筆的顏料。用熟赭色的水彩色鉛筆沿著湖岸和遠方湖岸的樹木下稍稍上光能使景色更具生氣和活力。然後用清水融合這些色彩。要是你願意的話,也可以在不同地方進行擦除來製造一點變化。

5 添加最後的細節

在繪製近岸上的香蒲這樣的細節時，你可以用濕畫筆直接從
鉛筆尖上擦除色彩或者削下少許顏色放在小調色板上。在此，用
藍灰和綠金水彩色鉛筆添加少許普魯士藍能製造出很好看、很豐
富的綠色。用清水混色來獲取你所追求的色彩效果，然後用 4 號
圓頭畫筆將其塗抹到畫紙上。沿著小湖的邊緣和香蒲的雌蕊添加
少許熟赭能製造出協調感。

水彩蠟筆或水彩塊

水彩蠟筆和水彩塊與水彩色鉛筆相同,但是它們未用木頭包裹。雖然一些水彩色鉛筆全由顏料製成並未包裹木頭,但是它們仍然相當堅實,而水彩蠟筆就感覺像蠟或感覺比較油膩。它們要比鉛筆軟,更易於用清水擦除,通常效果也更為強烈和鮮艷。你得多做試驗去尋找自己的所愛。

蠟筆品牌

用水彩蠟筆做試驗,以此確定它們的性能是否與你的需求完全一致。嘗試在畫紙上大膽地塗鴉,然後用畫筆蘸清水去塗抹繪畫痕跡,觀察其色彩的融合、流動和稀釋的方式。比起其他的品牌,一些品牌的顏料溶解的速度更快。此處展示的是我最喜歡的兩種品牌的示範:新色牌彩蠟筆(左)和天琴座水彩(右)。

玩轉你的色彩

一些蠟筆會發瘋般地暈開,以至於幾乎像要在畫紙上爆炸!對於我的老貓奧利弗在這張草圖上所表現出的生氣蓬勃的效果,我感到十分驚異。我用速寫的方式來使用蠟筆,隨意繪製了草圖,然後潤濕,接著混色。你可以在在不同情況下用你的蠟筆來玩耍試驗,去瞭解可能產生的各種效果。

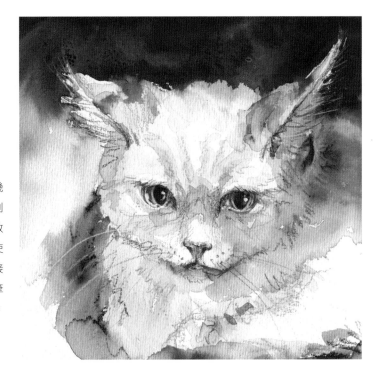

恢復蠟筆的"可擦除性"

如果你用濕畫筆從蠟筆尖端直接擦除色彩而不是先在紙上作畫然後再進行混色,你會發現這樣所獲得的色彩不夠濃重。你的蠟筆也可能會因為時間太久或者溫度變化而變硬。此時,你只需將蠟筆在粗糙的冷壓紙上擦除便可恢復其"可擦除性"。

擦除下來的那點顏色也不會白白浪費,你可以當它是你調色板上的一塊顏料片。有些藝術家甚至刻意用這種方式來製作旅行時使用的超輕"便攜式調色板"。

筆
原子筆

　　原子筆幾乎是隨手可得的繪畫工具。不止一次，我發現在繪製自己想要的草圖時，會苦於沒有隨時攜帶正式的"美術用品"。不過，這時總是有人樂意借給我一支原子筆，我就利用這種無處不在的繪圖工具繪製了一些我最鍾愛的草圖。從大膽的線條到柔和的中間色，你可以獲得非常微妙的效果，而且在與水彩薄塗結合使用時，效果會更加有趣。

原子筆使用技巧

- 用清水測試你繪製的線條，看看它是否溶於水。即使是不溶於水，將其與水彩結合使用也能產生明快逼真、意想不到的效果。
- 確保原子筆書寫順暢，不會出現污點或者斷線，否則素描過程會因其而令人沮喪。
- 注意：隨著時間的流逝，很多原子筆的油墨會褪色。
- 嘗試黑色之外的色彩來獲取不同效果。當我想要獲得歲月滄桑感的微妙效果時會使用褐色墨水。

用原子筆畫素描

　　你可以用原子筆繪製盡可能多或者盡可能少的細節內容。我個人比較喜歡用它來繪製快速素描或者如圖所示的較為完整的寫生圖。

在原子筆繪畫的素描圖上添加水彩

　　通常，在只添加非常簡單的薄塗水彩後，我再用它來添加很少的一點細節。在此，我使用黑色原子筆，所以在薄塗水彩時不會擦除繪畫筆觸。我在幾處不同的地方吸除水彩的水分來為圖畫添加輪廓線和肌理效果。

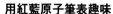

用紅藍原子筆表趣味

　　有時，紅色或藍色可以表現出有趣的獨特氣氛。要是你只有紅色和藍色的原子筆，你依然可以繼續素描噢！

筆

水溶性(細字)簽字筆

你可能沒想到可以與水彩組合使用的另一個無處不在的工具是簽字筆。在與水彩組合使用時，這些工具的性能相當難以預測，但是也會特別有趣！當然，要是你在已經乾燥的水彩上作畫時，它們繪製的線條會頗為完美。所以，為何不試試拿它們用濕畫法來作畫呢？

在簽字筆繪製的線條上加水

如果我用畫筆往右邊的線條上塗抹清水，它們可能會無法控制地蔓延，有時候幾乎會被擦洗乾淨。我往左邊的線條上輕輕地噴水，然後往右邊的線條上大量噴水以製造更好的濕潤效果。

嘗試彩色墨水

你可以不用組合使用不溶於水的簽字筆與水彩，單獨使用簽字筆即可。你只需簡單地在畫紙上作畫並隨意使用多種顏色的墨水，然後再用清水弄濕即可（不過要記住，這種筆多數都不具有耐光性，隨著時間的推移可能會褪色）。

用簽字筆在熱壓水彩紙上作畫

這幅素描圖表現的是一棵倒伏在地的大樹。我嘗試用日本百樂簽字筆在熱壓水彩紙上作畫。基本牢固在原位的線條會在用暖棕色水彩薄塗時有所軟化。這種筆有黑色的，也有其他各種顏色。在現場作畫或者畫室作畫時，它非常便捷高效。

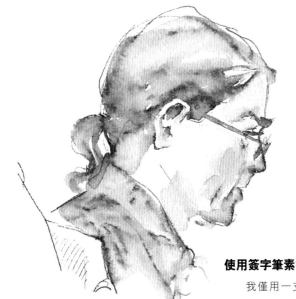

使用簽字筆素描和添加明度效果

我僅用一支藍色的水溶性簽字筆繪製了這幅速寫圖。之後，我用水彩添加了一點色彩並軟化了簽字筆繪製的線條來表現色彩的明度變化。

筆
油性簽字筆和針筆

我經常使用這些筆來繪畫人物、動物或建築物。它們也可以用來描繪風景，可以先繪製盡可能多或者盡可能小的細節，然後再薄塗水彩來獲得美妙的效果。日本櫻花牌、Zig 牌千年系列和施戴勒等品牌能為我們提供不錯的選擇。

創建線條乾淨清爽的繪畫作品

我用油性簽字筆以簡單的線條繪製了這片連綿的山峰，然後再薄塗水彩來表現山峰崎嶇不平的形狀。

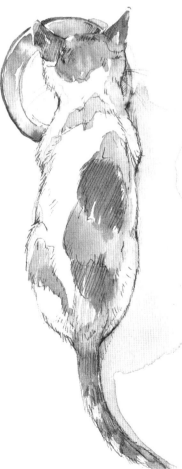

用油性簽字筆快速素描

要捕捉某個時刻的效果，可以先用墨水素描，然後再添加色彩，這是非常快捷的方式。在此，墨線比較簡單，平塗的水彩也很簡單，但是同時使用二者能夠完美地表現出小貓咪斯科特當時的姿態。

用彩色油墨表現情緒狀態

在此針筆內的熟赭顏料感覺就像是某個熱烈的夏日。它所繪製的線條提供了足夠的參考框架，允許我幾乎隨意地薄塗富有生氣的水彩。

使用油性簽字筆的注意事項

- 油性簽字筆的筆觸不溶於水。

- 有些油性簽字筆的氣味比較難聞，隨著時間的推移可能會產生顏色的改變。要是想讓自己的作品保存較長時間，要關注是否適於存檔以及中性 PH 值的信息。

- 油性簽字筆的顏色也是相當繁多的。薄塗水彩後黑色依然非常漂亮，不過你也可以購買 64 色的套裝產品。

- 至於針筆，你可以購買傳統的德國紅環針管筆，然後自己灌裝水彩；或者你購買已經預填水彩的一次性針筆，這樣就省去弄髒後再費力進行清理的麻煩了。

筆
中性筆

在市場上，中性筆雖是姍姍來遲的那位，但用它們來繪製素描會很有意思。中性筆有多種顏色，包括金屬色。我們要盡量去購買非酸性的、適合歸檔的中性筆。有一些不容易被塗污，有些則正好相反。你要測試自己的中性筆或者去享受它們易被擦除的可能性。

目前我的最愛是日本三菱白色中性筆，它適合在色紙上或者在薄塗的深色水彩上添加線條明晰的細節或者清爽簡潔的白色線條。它能產生我以其他方式無法獲得的線性效果。我經常使用中性筆繪畫眼中的亮光、貓的鬍鬚或者其他類似的細節。

添加細小微妙的細節

中性筆更適合製造微妙的效果。在此，我用白色中性筆詳細地描繪了貓咪的耳部毛皮和鬍鬚。

用線條爲你的繪畫主題增色

在此，我在花椰菜的不透明水彩的素描畫上添加了白色的中性筆線條。有的線條看起來呈線性，有的像花邊，這些都有助於捕捉這種蔬菜的部分複雜特徵。

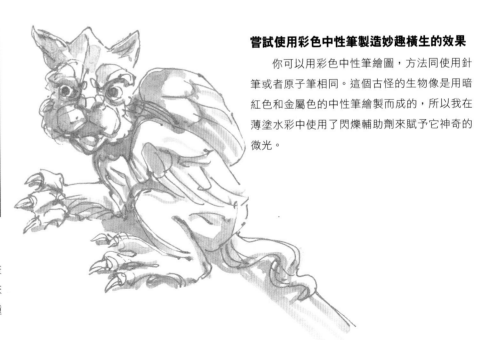

嘗試使用彩色中性筆製造妙趣橫生的效果

你可以用彩色中性筆繪圖，方法同使用針筆或者原子筆相同。這個古怪的生物像是用暗紅色和金屬色的中性筆繪製而成的，所以我在薄塗水彩中使用了閃爍輔助劑來賦予它神奇的微光。

筆
竹筆

　　竹筆價格低廉，但生動有趣，是靈活多變的好幫手。實際上，任何一種蘸水筆都能與水彩共創佳作，你只要想想林布蘭或達文西的一些素描圖就可以了。竹筆相對而言比較呆板；液體顏料用完後的墨水線條或者水彩線條在寬度上會縮小，而且會顯得顏色更淡，從而令其成為繪製寫實作品的完美工具。在繪畫花狀物時，我喜歡有變化的線條。你會發現強烈的線性效果可用於多種用途。這種筆還特別適合於使用留白膠。

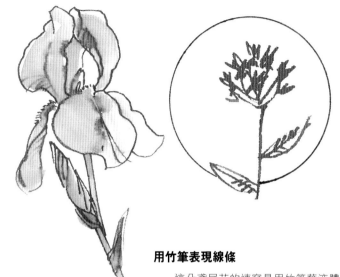

用竹筆塗畫液體留白膠

　　這種筆特別適合在正式繪畫之前或者在潮濕的水彩上塗抹留白膠。左邊，我主要是在上色前使用留白膠，這樣獲得的線條淺淡、清爽又乾淨。等其乾燥後，我再添加水彩，在水彩尚未乾燥之際，用筆尖蘸留白膠在畫紙上塗畫呈白色的圓形。在右邊酞菁藍的示例中，我用竹筆蘸留白膠在潮濕的水彩上塗畫並用筆尖蘸留白膠來塗畫呈白色的圓形。

用竹筆表現線條

　　這朵鳶尾花的速寫是用竹筆蘸液體染色水彩畫成的。然後我用畫筆和常規的管裝水彩隨意地為其塗抹顏色。

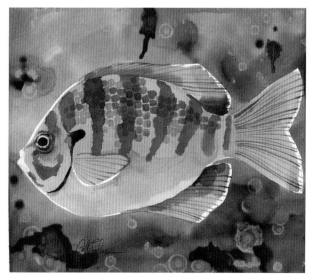

用竹筆"作畫"

　　你也可以不薄塗水彩，單單使用竹筆來"作畫"。要是你在處理每個圖案的要素時改變墨水或者彩色墨水的顏色，效果會更為突出。如果你更青睞常規的管裝水彩，可以用足夠深的小容器來調配生動豐富的水彩，然後再用竹筆直接從容器中蘸取水彩或者從飽蘸水彩的圓頭畫筆上蘸取水彩。

為水彩畫添加線性細節

　　我用彩色墨水繪製了這條顏色鮮亮的翻車魚，然後用竹筆來繪製其尾部和鰭部的線條（你可以看到在色彩鮮明的水中用酒精製造的氣泡效果）。

筆

彩繪毛筆

在毛筆筆筒裡有各種不同顏色墨水的毛筆。在素描或旅行時，攜帶它們非常方便。一些用的是尼龍刷毛，另一些是把毛氈做成毛筆形狀。我發現尼龍刷毛的那種更加適合於我的作畫方式。彩繪毛筆有的是黑色墨水並帶有墨芯，還有其他各種顏色可選，你可以買基本組合色套裝、戶外寫生組或全色套裝，甚至還可以找到一些自己常用的顏色。

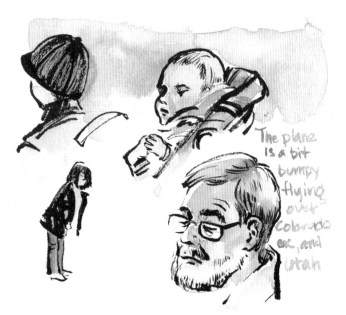

用毛筆和水彩進行素描

不論你選用毛髮還是毛氈的筆頭，毛筆都能繪製出趣味盎然、千變萬化的線條。與普通的毛氈畫筆一樣，除非你選擇的是永固色的墨水類型，否則這些畫筆的墨水弄濕後的效果根本就無法預測。這種工具的尖頭特別靈活，能繪製與圓頭水彩畫筆相類似的繪畫筆觸。在此，我使用黑色的櫻花牌彩繪毛筆，等畫紙乾燥後才開始薄塗水彩。

練習繪畫筆觸

在折扣店裡可以購買專為孩子製作的毛筆，也可以在美術社購買畫家級的毛筆。在此，我使用的是埃爾默牌的畫筆，其效果也相當有趣，天琴座、輝柏和克雷奧拉現在都在製造這種畫筆。如果耐光性對你而言比較重要的話，你要仔細閱讀標籤以瞭解相關信息。要是顏色過深，你可以用水進行稀釋，或者像我在這裡一樣用濕畫筆來擦除色彩。

筆

畫刀

　　畫刀並非油畫或者壓克力的專利品，我幾乎只在運用水彩畫技法時才使用畫刀。購買如下圖所示的畫刀，它帶有柔韌的、略呈圓形的尖頭，你會發現它是塗抹水彩的有用工具。

使用畫刀練習繪畫筆觸

A 顏料從畫刀的尖端流下的方式與 127 頁上顏料從竹筆上流下的方式大體相同，但其效果更為精細，有時候更受控制。在繪畫過程中，畫刀繪製的線條筆觸會逐漸變細，適合於表現嫩枝或者綠草逐漸變細的末梢。

B 用和在油畫中相同的方式來使用畫刀。用畫刀刀片的平面把顏料薄塗到畫紙表面上，可以以此來表現遠方的草地或者常青的植物。

C 如果需要細條形狀的留白膠或者特別細的顏料線條，畫刀能夠為你提供最佳的 解決方案。

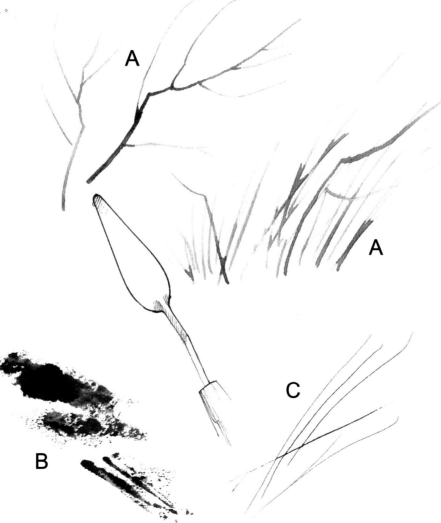

繪畫前畫刀的準備工作

　　畫刀的金屬一般都有薄薄的一層塗漆來預防鏽蝕或者磨損。在水彩黏附到刀片上之前，要去除這層塗漆。

　　你可以用非常細的砂紙或洗漆劑來磨掉塗漆，或者把刀片放到明火上燒至無覆蓋的金屬層。然後你就可以開始作畫啦！

　　要是你經常旅行，塑膠畫刀可以避免機場安檢的繁瑣問題。用砂粒很細的砂紙打磨刀片，令其更易於接受水彩（當然，如果你用的是塑膠畫刀，你可不能把它放到明火上燒或者使用揮發性的稀釋劑噢！）。

將就湊合——用尖尖的小棒作畫

當然，你並非只有擁有正兒八經的畫筆、鉛筆或鋼筆才能進行藝術創作。我最喜愛的工具都是我腦中靈光一現的結果，我總是突然想到："不知道拿那個畫畫效果如何？"而陪伴我這些年的只是一根尖尖的小棒子，你可以當它是鋼筆，用它蘸顏料或墨水繪畫；或者在濕潤的水彩中刮擦出線條。這是非常便捷的工具，而且不費一文錢噢。

如果你去四處看看，就會發現附近的大樹或者灌木上就長著這樣的繪畫工具。折下一根，然後把它削成釘形的棒子；或者弄上幾根，把它們削成粗細不同的小棒子。我的工具包裹有兩根大小不同的竹棒，它們也是美妙的工具。竹子似乎有孔，允許液體從孔中通過，把它在水彩裏浸泡一會後，它就足以飽蘸顏料。而且，它們一包裹裝有一百根，價格還便宜得不得了。你還可以去雜貨店仔細看看。

練習繪畫筆觸

這是我最喜歡用的 10mm 木釘棒，一端用卷筆刀削尖，另一端則用小刀削出尖頭。它的功能很多，而且非常奇妙！

這裡是我用木釘棒繪製的一些效果圖。螺旋形的正方形顯示在開始之際它所能蘊含的水彩量。你自己可以多去嘗試繪畫各種筆觸，並試驗如何利用這些繪畫筆觸。

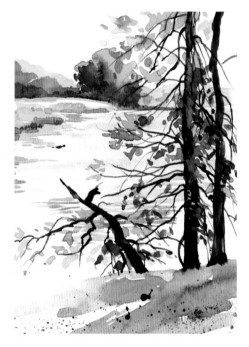

在繪畫中使用小棒

削尖的小棒子可以用來繪畫草本植物的莖梗和樹木的枝條。我調配了靛青和熟赭的濃烈混色水彩，用其來表示枝條的深色輪廓並使用尖頭的小棒子繪製這些枝條。顏料從小棒子的尖端流到紙上，並且顏色逐漸變淡，其效果酷似樹枝或分叉。

將畫筆和小棒子結合使用

在此，我使用 8 號圓頭水彩筆塗畫顏料，用竹棒繪製線條。你可以用削尖的小棒子來塗畫留白膠（左邊），並拖畫出枝條和樹幹（如圖中冬青樹所示）或者直接繪畫枝條和樹幹。右下方的一點一點的紅色是用折斷的竹棒繪製而成的。因其生長方式，折斷的竹子會呈纖維性的線形，這樣它就無異於一支粗糙的畫筆了。

刮擦工具
刮板的刮具

　　刮具，顧名思義，是專為刮板而做的。刮板就是 73 頁上進行過試驗的塗有白色黏土和黑色表面層的畫板。然而，也可以將刮具用於重量不同的水彩紙上來刮透多層水彩。在用水彩作畫的時候，可以有多種方式來恢復紙張的白色，而刮板的刮具是我所鍾愛的工具，我可以用它來獲得小塊的或者狹長的白色區域。如果在潮濕的水彩上使用刮具，會損壞紙張的纖維，同時切割出的深色線條的效果與尖利的棍棒或者鉛筆尖所製造的效果相同。但是，等到畫紙乾燥後再使用這種工具，你就可以獲得更好看的、線性的亮光效果。

尖頭工具

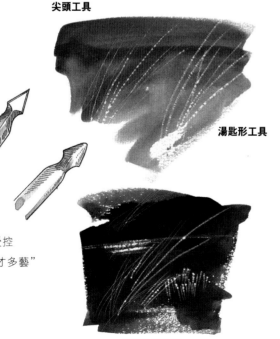

湯匙形工具

練習用刮具製造痕跡

　　有兩種刮具，其效果稍有不同。一種是小的尖頭工具，帶有扁平的刀片。其效果更呈鋸齒狀、參差不齊，因為鋒利的尖頭能深深地刺入紙張表面。另一種是湯匙形的圓頭工具，因其頂端較圓，效果就較為柔和。你可以用這種工具來製造令人驚喜的並且更受控制的效果，多多試驗去瞭解它的"多才多藝"吧！

多樣化的效果

原圖

　　在素描畫的現場活動時，我繪製了這幅畫。當時，時間不夠充分，照明也不是很理想，但是我對圖畫整體效果還是非常滿意的。回家後卻發現，雖然左邊山頂上用乾筆法繪製的樹木看上去不錯，但是右邊的樹木看上去就太呆板厚實了。

用刮具恢復紙張原白色

　　我使用湯匙形的刮具恢復了紙張的原白色。等畫紙徹底乾燥後，用刮透水彩層來表現樹木隱約的花邊狀效果就輕而易舉了。

　　我在前景中進行了一些刮擦工作，並往小路上和前景中潑濺了少許水彩，然後就可以大功告成啦！

刮擦工具
美工刀

　　美工刀，對我而言，其用途不僅僅在於它的裁切紙張和卡紙，它也是可以用來恢復水彩畫紙的原白色的便捷工具。其使用方法與 131 頁尖銳的刮板刮具相同，或者可以用更受控制的方式來切除或者擦除水彩紙的頂層來恢復白色區域。不過，在這樣獲得的白色區域上很難繼續作畫，因為它比原本的畫紙表面更為粗糙，更具有吸水性。

練習使用美工刀

　　左圖中，我用鋒利的美工刀在薰衣草色的水彩上刻畫。右圖中，我用非常鋒利的美工刀的刀尖切穿畫紙的頂層來重現畫紙的白色，用以表示船帆和窗戶的白色。這樣弄出來的畫紙表面與之前相比較為粗糙，但用指甲或者打磨工具令其平滑後，在其上作畫會稍許簡單點。

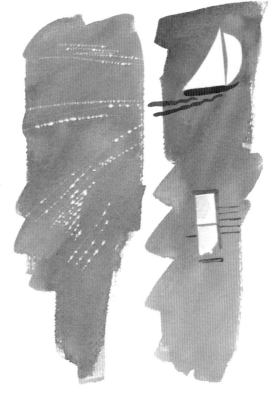

原圖

　　我繪製了這幅小的快速素描，並令其比例稍顯失調。

用美工刀進行調整

　　用美工刀小心謹慎地進行修剪並削下畫紙的部分頂層，這樣就調整了這幅素描圖的比例。在各處添加一些顏色較深的顏料對繪畫效果大有幫助，而且讓窗台上的小貓看上去真實多了。

刮擦工具
廚用刀具

　　各色各樣的廚用刀具在創造多樣的肌理效果時特別有用。黃油刀的鈍邊可以像其他工具一樣擦除顏料或者推動顏料，而且你也可以弄壞紙張的纖維來製造各種呈鋸齒狀的效果。

練習用刀具製造繪圖痕跡

A 這些痕跡是用鋸齒相隔較開的塑料刀製造的，這種刀在野餐時很常見，是我工具包裏的常備品。

B 這些細密整齊的線條是在濕潤水彩上拖行一把鋸齒細密的牛排刀所製造的結果。因為這樣的線條過於整齊，不太能用來表示自然的效果，但是在表現抽象圖形時會非常有用。

C 在濕潤的水彩上隨意地拖行一把圓形黃油刀的頂端，所用的壓力足夠將線條筆觸中央的顏料推出去，而同時能在兩邊弄出顏色稍深的效果。

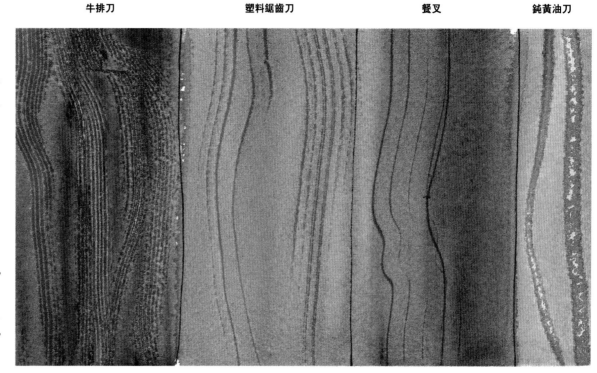

牛排刀　　塑料鋸齒刀　　餐叉　　鈍黃油刀

用刀具製造天然木材的肌理感

　　在此，我在潮濕的水彩上僅僅使用各種刀具和餐叉來刻畫紙張，以此製造了木材的各種肌理效果。

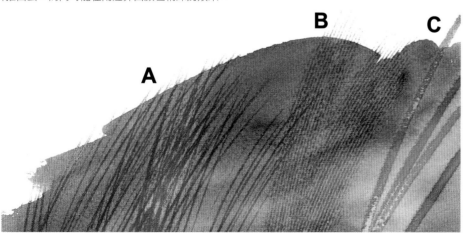

B　C

A

刮擦工具
塑形筆

塑形筆也稱為"橡皮筆"，這種工具相對較新，形狀各異，用途廣泛。有些非常柔軟，有一些則比較硬（較硬的塑形筆更適合用作刮具）。有些筆的一端是塑形筆，另一端是畫筆。一些價格頗為昂貴，還有一些價格實惠，幾乎不花錢。還有一些宣稱是為孩子製造的（這當然包括你和我，如果我們"在藝術上依然青澀"的話）。據說它們還是手指畫和畫筆作畫之間的一道極佳的橋樑。它們通常用於油畫或者壓克力畫，但粉彩畫家們喜歡用它們來混色，所以誰說我們不能把它們用在水彩畫上呢？而我就找到了它們的用途。你也可以試著用它們來看看是否能滿足你的要求。

練習用塑形筆繪製繪畫筆觸

在上方，我用硬的塑形筆嘗試直接作畫，可以看出它的用途相當廣。在下方，我用它以多種筆觸來使用留白膠。效果很不錯，而且很容易擦除留白膠，只要等留白膠乾燥後將其擦除就可以了！

用軟的和硬的塑形筆嘗試繪畫

我等薄塗水彩開始失去光澤後，用軟的塑形筆（圖左部）和硬的塑形筆（圖右部）來刮透水彩。你可以看出兩種效果之間的巨大區別，所以你要選擇適合自己需求的刮具！

刮擦工具
其他的極佳刮具

　　有的時候，你並不想通過刮擦畫有水彩的紙來恢復紙張的本來面目，可能你僅想製造一種肌理效果或者表示亮色區域而已，那麼此時就是使用刮擦工具或者擦除工具的大好時機。如果在水彩未乾的時候就進行擦除的話，你會弄傷畫紙的表面，從而製造出比主體水彩顏色更深的區域。但等到水彩開始失去光澤時，你可以把顏料推到一邊來製造出較亮的區域。根據你所選擇的工具，這些區域可以用來表示狹小的野草莖乾或者寬闊的花崗岩。我曾見過用擦除工具所繪製的單個筆觸來表示數幢建築物。

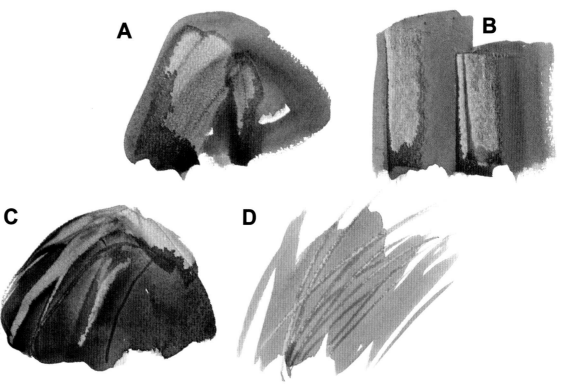

拿刮擦和切割工具做實驗

　　如圖所示的這些效果可以用來表示毛皮、野草、岩石或者遠方的建築物等肌理效果，或者用來表示顏色較淡的形狀，也可以嘗試使用單刃刀片來做刮具，不過要當心它的利刃！

A　廚用刮刀

B　舊信用卡

C　圓頭水彩畫筆筆桿的末端

D　指甲

刮除顏料

　　在顏料尚未乾燥的時候，我用剪開的信用卡的短邊在深色的背景區域內進行刮除工作，以表現這幢建築物。

定制各種形狀的信用卡

　　我把舊的信用卡切成寬度不同的不規則的形狀，然後用其在繪畫中進行擦除和刮擦工作。

防染劑
蠟

幾個世紀以來，蠟染藝術家們已深知蠟能排斥水性染料，那麼水彩畫家為何不好好利用這一知識呢？在液體助劑章節里（見40頁），我介紹了更為真實的蠟染技術。在此，我將探討如何使用乾燥的蠟。一塊石蠟、一根細細的生日蠟燭或者一支孩子的蠟筆，所有這些都可以用作了不起的遮蓋素材，可以用它們來代替傳統的遮蓋液，來為你的圖畫留白。你甚至可以買到蠟筆形狀的防蝕蠟。

由於蠟會抵制隨後的薄塗水彩，所以務必僅在需要這種效果的時候才使用它，要麼是在繪畫之前留白，要麼是在繪畫的某個階段用以保護其下的水彩顏色。

嘗試用蠟繪畫各種筆觸，在其上塗抹色彩濃烈的、大膽的上層水彩，你會發現蠟能使這些色彩具有立體感。舊蠟燭可用於繪畫精細的線條。用石蠟斷裂的邊緣或者小心削尖的白色蠟筆可以製造更為細膩的效果。

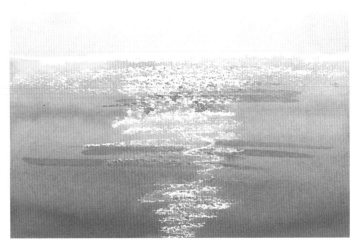

用白色蠟燭作防染劑

在此，蠟燭的邊緣被用於一種線性的筆觸。顯而易見，我想表示寧靜的湖面在陽光下閃閃發光的效果，並用永固深茜紅和酞菁藍的水彩加強了這一效果。

可以用蠟燭來表示被大雨沖洗過的光滑的街道上反射的燈光、年輕女孩頭髮的光澤或者樹葉上的亮光，也可以嘗試在濃烈的深色或者暖色調的水彩上使用蠟燭。

將蠟融入多層薄塗水彩畫

首先在畫紙上畫出白色的樹木和枝條（用蠟燭的側面繪製粗大的樹幹，用較銳利的蠟燭邊緣繪製樹皮上的瘢痕）。然後，薄塗暖色的金色水彩，等其乾燥後，在大樹幹上添加冷色的陰影效果。

接著，我在金色水彩的上方用蠟繪畫更多的枝條和樹葉的形狀，並薄塗顏色較深的暖色水彩。這一技巧也可以用於已完成的圖畫作品中。不過，要記住，在蠟繪製的線條或者形狀的上方你無法製造任何深色的印跡，所以預先一定要謹慎地做好計劃。

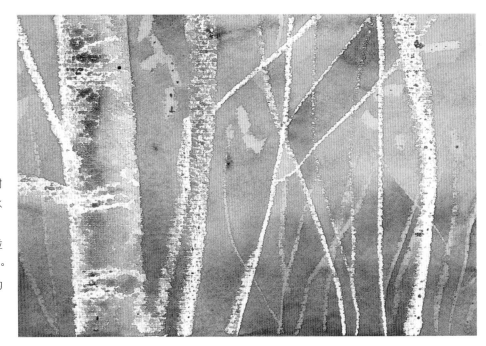

防染劑
兒童蠟筆

將兒童蠟筆與水彩結合能產生令人愉悅的效果。它們可以用來表示塗鴉、捕捉光線照射到樹葉上的效果，或者用作混合媒體技術中的一個設計元素（可能拿這樣繪就的作品參加純水彩畫展覽頗有困難，但也不要因此而停止拿它們做試驗並享受它們帶來的快樂）。

將蠟筆書法文字融入藝術作品

用白色或者彩色蠟筆塗鴉都特別有趣。在選擇顏色時，你要確保所選的顏色能在上層水彩下顯露出來。這裡我謹慎行事，用白色蠟筆塗畫後再薄塗熟赭和群青的混色水彩，但黃色、橙色、紅色和淡藍色的蠟筆也能獲得良好的效果。我曾畫過一幅畫，主題是城裡的一座古舊建築物的入口（那裡留下了附近青少年多種情緒的不同標記），我用蠟做防染劑來表示塗鴉的痕跡（不過，我稍稍淨化了一下塗鴉的措辭）。

使用作為設計元素的蠟筆

在此，我用各種顏色的蠟筆在雜色的水彩上繪畫了明度從低到高的各種筆觸。注意蠟筆筆觸如何凸顯在紙上，而且有的筆觸似乎發出了螢光。在花朵上，我僅僅使用單色來繪畫輪廓，以此作為設計元素。我深知自然界的花朵並沒有長成這樣的，但是這種對比效果完美得令人無法抗拒。我採用了更為自然的方式來處理右側的葉子，用黃色蠟筆來繪製輪廓和葉脈，然後在其上薄塗水彩。

用蠟筆作防染劑

這個娃娃的衣服布料是印花的法蘭絨。不是在白色的花朵周圍作畫或者使用隨後要去除的留白膠，我選擇用白色蠟筆來繪畫花朵，在其中央留下一個圓點以繪畫藍色的花蕊。然後我非常自由地薄塗整體的基本色，等到娃娃的衣服乾燥後才開始塗畫其他的色彩。

用兒童蠟筆繪畫陽光照射的樹葉

在此，我把蠟筆用作防染劑和設計元素來繪畫風景，在內華達州度過的一個美妙秋日賦予了我這個靈感。在此，樹葉看上去就像是固化了的陽光。由於軟蠟筆與水彩互不相融，從而讓這道美景更加光彩熠熠！

1 用蠟筆繪畫樹木

用白色蠟筆繪畫樹幹和一些樹枝（當然在白色的畫紙上看不見繪畫痕跡）。然後，添加淡淡的亮灰色來表示枝幹的陰影區域。

用黃色、黃綠色、淺綠色和淺橙色的各種蠟筆繪畫點點和繪畫筆觸以表示樹葉。

2 用蠟筆創造色感

繼續用黃色和橙黃色蠟筆繪畫樹葉，並用淺灰色蠟筆為樹幹製造立體感。

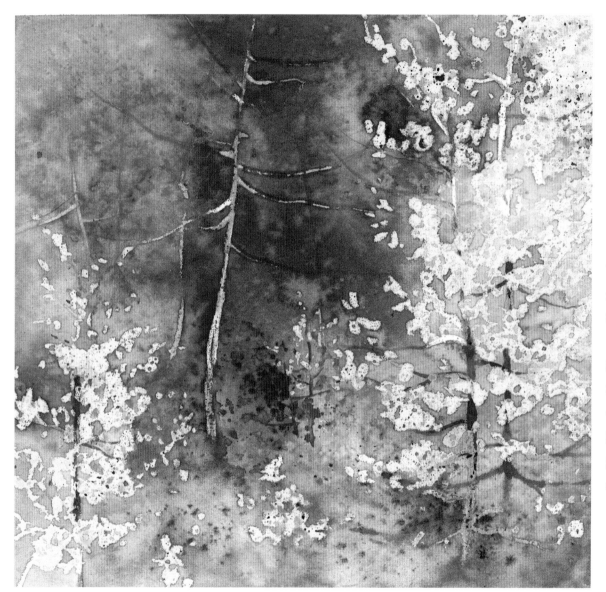

3 添加背景

樹葉和樹幹是用蠟筆繪製的，而且蠟可以用作防染劑，所以你可以自由地在背景森林中潑濺水彩而無需擔心會覆蓋顏色較淡的細節部分。

將不同比例的熟赭和奎內克立東深紅與酞菁藍調配成深綠色並潑濺到畫紙上。在此，使用 19mm 的平頭畫筆的效果最佳。在各處潑濺顏料或者進行刮擦來添加肌理，以此來表現深山密林的效果。還可以用 6 號圓頭畫筆蘸濃重混色來添加一些枝條。

瓷器記號筆

瓷器記號筆是包裹在紙裏的胖胖的像蠟筆一樣的蠟質鉛筆。"削"這種筆的時候，就像拉下長長的螺旋形的紙卷筆。據說因為類似於蠟的組成成分，它們幾乎可以在任何地方畫出印跡，而且還可以用作易於攜帶的防染劑。如果用作防染劑，你應該使用白色的，因為這種筆還有黑色和紅色的可供選擇。你運筆的力度以及畫紙表面的性質會令防染劑的效果有所差異，在更平滑的熱壓畫紙上效果更佳。

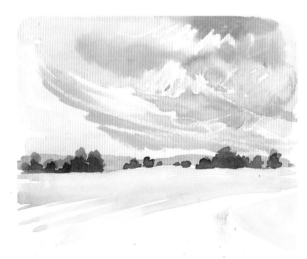

快速防染劑

在這幅快速素描圖中，白色瓷器記號筆塗畫的歪歪扭扭的線條保護了大豆田上方預示風暴來襲的雲團。在熱壓水彩紙上，記號筆繪製的線條在暗色天空的背景中凸顯而出。

刻意計劃使用防染劑

在這幅圖中，在開始作畫之前，我小心仔細地、非常緩慢地繪畫海浪。你可以看出拍擊在海灘上的浪花。等初次薄塗的水彩乾燥後，我在畫面上添加了更多的記號筆線條來表示濺成泡沫的浪花。

防染劑

彩色粉筆和軟粉筆

　　彩色粉筆或者軟粉筆也可以在圖畫中用作防染劑或者設計元素來表現混合介質的效果。它們與水彩稍許有點不相融，但可以用於薄塗水彩來獲取生機盎然的活力效果。

　　在作畫中添加彩色粉筆或者軟粉筆線條所製造的外觀效果與使用蠟筆的效果頗為相似。它們能製造出迷人的線性效果，可用於整體圖案的設計中，也可以用寫實的方式使用這些工具。我認識的一位藝術家就是使用粉筆線條來繪製栩栩如生的輪廓圖，粉筆賦予她的水彩畫作品一種特別充滿活力的感覺。

使用作爲設計元素的彩色粉筆或軟粉筆

　　在這幅圖中，我用水彩繪畫了頗為抽象的花卉圖案，然後添加粉筆線條來製造活力。你可以考慮一下，看看這種效果如何能應用於繪畫山水或者人物圖中。不過，較大的粉彩筆或者軟粉筆相對難以控制，你也許會更喜歡柔和的粉蠟筆。當然，你需要使用定色劑或者裝裱你的畫作來保護細膩柔和的粉彩畫作品。

用粉筆作防染劑

　　你可以仿效溫斯洛·霍姆和其他早期的水彩畫家，將粉筆用作防染劑。把一根粉筆碾碎成粉（可以使用研鉢和碾槌），將粉末與水混合，然後將其塗畫在水彩紙上你所想要護色或者保護的地方。使用輕柔的筆觸用水彩作畫後，等候畫紙徹底乾燥。取下畫紙後，立即把畫紙捲起來鬆動粉筆細末，或者用指尖或硬毛刷抹去細塵，然後繼續作畫。

　　在此，我在紙上用白色粉筆繪製了雲朵的形狀。等其乾燥後，在上部塗抹鈷藍水彩，在下部塗抹酞菁藍水彩，用這種技巧可以表現天空。它與留白膠的用法和效果不盡相同，但它的確擁有無與倫比的獨特魅力！

擦除工具
橡皮

在書寫或繪畫時，橡皮的用處不僅僅在於擦除錯誤之處，還可以用來擦除水彩來恢復白色區域。要是你足夠小心、橡皮的質量足夠優良的話，你甚至可以在擦除顏色的區域內繼續作畫。一位我熟識的藝術家就是在圖畫的天空中擦除出拱形，等畫紙乾燥後再描繪柔色的彩虹。在處理圖畫中看不順眼的地方時，這是含蓄的良方。

橡皮擦的種類和大小多種多樣，你可以去當地的辦公用品商店以及藝術品商店做一番瞭解。我有一個非常寶貴的舊型電動橡皮，如果有必要，它可以擦除繪畫痕跡來恢復紙張的原白色（當然，它的價格相當昂貴，如果不是經常繪製墨水插畫，我也許就不會購買這個工具了）。

消字板

將橡皮擦除手法用作設計元素

在這幅小小的有點超現實主義的圖畫中，我用從塑膠板上剪切下來的磨具進行擦除並擦除出了背景中的彎彎月兒。

嘗試用各種橡皮製作繪畫痕跡

我用會染色的永固深茜紅和會沈澱的群青和熟褐的混色薄塗畫紙，等其徹底乾燥後再練習用不同的橡皮來擦除色彩。

A 鉛筆一端的普通的粉紅色橡皮在水彩紙上的效果顯得有點粗糙，但的確可以擦除色彩。

B 軟橡皮幾乎不能製造出甚麼效果，不過只要你多擦一會，也還是能擦除掉一點色彩的。它還可以用來塑造精細微妙的區域。

C 做成鉛筆形狀的白色橡皮所製造的效果沒有粉紅色橡皮明顯，但是在紙上直接擦除的效果更佳。

D 使用電動橡皮擦和消字板來進行擦除工作非常簡單，幾乎可以恢復紙張的原白色。

E 用擦墨水的橡皮來清除顏料（包括染色顏料）的效果十分明顯，但對紙張的磨損也較為厲害。

擦除工具
海綿

對水彩畫家們來說，海綿是十分便捷的工具，其用途也相當多，不勝枚舉。其中最便捷的用途就是將其用作擦除工具，不論是擦除錯誤之處還是刻意地恢復畫紙的原白色，天然海綿和人造海綿都是你的好幫手。

人造海綿甚至能擦除這種染色顏料。　　**天然海綿的擦除效果勝過人造海綿。**

用不同類型的海綿練習擦除

要在圖畫上擦除出受控制的形狀，從明信片、制卡紙料或者薄塑料片之類的厚重塗層紙上剪下一個模具，將其放在圖畫上。然後，用濕海綿輕輕地擦拭畫紙，並吸乾水分去除鬆動的顏料。在移除模板之際，一定要小心地吸除滲漏到模板邊緣的水分。之後，待畫面徹底乾燥後，你就可以繼續工作，在乾淨的區域繪畫你心儀的圖案了。

原圖

這幅寫生繪製於顏色不明顯的天氣。讓人感覺不盡滿意，甚至感到毫無特色，直到完成之後，我發現自己最喜歡的是瀑布的效果（曾經想過把它扔進垃圾桶，直到放置了一段時間才決定去處理它）。

用海綿進行擦除創造虛光照

因為我僅僅滿意於圖畫的中間部分，而且對它做改動也沒甚麼損失，所以我決定弄濕圖畫的外邊緣，並使用軟性的人造海綿將圖畫改造成虛光照。瞧，效果好多了吧！我還用一塊小海綿軟化並擦除岩石上的部分區域以及瀑布的飛沫，並塗上少許色彩更為鮮活的水彩來製造高光。我還用天然海綿在遠處的樹葉上直接作畫，而這回我對完成圖就滿意多啦！

海綿的常見用途

- 開始濕畫法前用海綿均勻地濕潤畫紙。
- 用海綿弄濕水彩紙開始翹曲的背面。
- 在調色板邊放一塊備用海綿，用它來調整畫筆所蘸顏料或者清水的量。海綿能迅速吸收多餘水分，令畫者獲得完美的乾畫法效果。
- 用海綿快速擦拭一下就能清潔調色板，讓畫者擁有潔淨的調色區域。
- 用海綿蘸起濺落在地板或者畫桌上甚至是圖畫上的顏料。
- 用柔軟的海綿和清水調整描繪過的區域，然後用紙巾吸乾水分。
- 使用海綿作畫較難控制得當，要特別注意繪圖效果不要過於一致，否則不堪設想。

使用擦除方法創造戲劇性的天空效果

用海綿或橡皮擦來進行擦除的效果可以是輕描淡寫、故意克制或者鮮明醒目、富於想象的。在這個實例示範中，我希望所有繪畫元素能夠共同合作來捕獲和平安謐和空間遼闊的感覺，所以我把圖中的一切都表現得非常精緻微妙。

材料清單

顏料

熟赭

鎘橙

奎內克立東紅

群青

畫筆

1/2 英吋（12mm）平頭畫筆和 1 英吋（25mm）平頭畫筆

8 號圓頭畫筆

畫紙

300g 冷壓水彩紙

其他材料

天然或人造海綿

1 確立圖案並塗畫天空

素描山峰的形狀，然後用濕畫法用群青和熟赭的混色來薄塗水彩以表示雲朵，並用 25mm 平頭畫筆來薄塗遠山的峰頂，然後用鎘橙和奎內克立東紅的混色來薄塗山頂的暖色區域。

等候畫紙徹底乾燥。

2 繪畫山峰

從遠山一直到圖畫下方的區域，用群青和熟赭的淺淡水彩來進行薄塗。我想讓左邊的山峰看起來雲霧繚繞，在雲朵中半隱半現，所以在水彩尚未乾燥之際，用圓頭畫筆蘸清水以軟化山峰的邊線。在水彩尚未徹底乾燥的時候，用濕海綿以擦除的方式來表現遠方山口處較亮的橙色區域，以此來表現夕陽最後的光芒照射在山巔之上的景象。然後，等候畫紙自然乾燥。

3 繼續給山峰上光

用同步驟二中一樣的逐漸變深的混色水彩為山峰兩次上光，但要等第一層水彩乾燥後再添加第二層水彩。上光的動作要輕快，以免影響下層水彩的效果。等候水彩徹底乾燥。不用擔心輪廓鮮明的邊線或者在圖畫底部"如花般綻放"的水彩，隨後的數層薄塗水彩將徹底覆蓋這些痕跡。使用 12mm 平頭畫筆能讓你更加有效地控制繪畫效果，而且能創造出明晰清爽的邊線

4 為山脈添加近大遠小的透視效果和肌理效果

繼續用較深的水彩為山脈上光。當薄塗的水彩開始失去光澤時，用圓頭畫筆在其上滴落混有少量鎘橘和熟赭的清水，動作要很快哦！由於較濕的暖色水彩會褪回冷色的沈澱水彩，這樣可以表示顏色較淡的樹木。

在前景山中用顏色更暗的水彩，在這個區域內滴落少許有水彩混色的清水，並在此處使用刮擦手法，用指尖輕拍潮濕的水彩來表示被森林覆蓋的山坡。

5 重新加工天空區域

用人造海綿或天然海綿蘸清水來軟化一些雲朵的邊緣,在圖畫上部的天空區域內擦除出更多的光亮,並表現出右邊山峰被雲遮霧擋的效果。迅速地吸乾水分,但要小心,不可用力過猛,以免將此區域擦除出真正的亮色效果,只要能夠表現出柔和、微妙的效果即可。

肌理工具
天然海綿

天然海綿對多數圖畫繪製工作而言都是極佳的材料。你可以扭曲和轉動海綿，從而利用其表面的不同區域來創造出妙趣橫生、各式各樣的效果。如果要找尋最最破舊而且粗糙不平的海綿的話，可以去五金百貨店、購物網或者藥妝店看看。

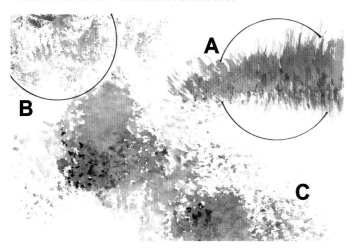

用天然海綿表示樹木

看看圖畫右部的樹木，粗糙不平的少許天然海綿所帶來的效果是不是顯而易見？練習用輕拍的動作和輕快的擦除動作來使用海綿，看看它能製造出什麼樣的繪畫印跡。

練習用一塊天然海綿繪製不同印跡

A 重複使用向上的、短促的筆觸來製造綠草的效果。

B 用海綿刺戳畫紙的動作並同時不斷地轉動海綿使其露出不同的表面，以此製造出植物或者苔蘚般的效果。在使用此技巧時，可以去嘗試色調的變化，用海綿去蘸取或者吸取不同明度的多種水彩。你還可以在海綿上直接塗畫或者用它直接蘸取調色板上的顏料堆。

C 你會輕易地愛上使用大塊天然海綿來製造自然隨意、無拘無束的效果。

在繪畫之旅中隨身攜帶天然海綿

在野外作畫時我會在工具箱裡放上一小塊天然海綿。我覺得在戶外作畫時用它來表示樹木真是得心應手。這幅圖是我在湖心一葉輕舟中繪畫的一個場景。

肌理工具
人造海綿

人造海綿也可以用來作畫。有些人造海綿的一邊有規則的肌理特徵，可以用來壓印或者用一個邊緣來進行繪畫；而有些人造海綿的一邊類似"洗碗用的清潔海綿"，如果適度使用，它也能製造出有趣的肌理效果。

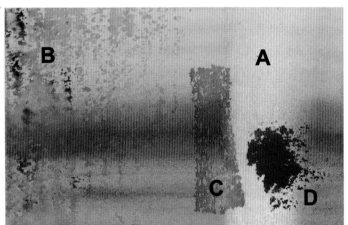

練習用人造海綿繪製不同印跡

A （如果你並非是像我在這幅圖中所示的——試圖擦除染色顏料的印跡）用潮濕的人造海綿去除顏料可以恢復畫紙的原白色，亦可改變或者修改顏色過於濃烈、圖案過於複雜或色彩效果過火的單個區域的效果。用海綿蘸取清水來進行擦洗或者去擦除色彩，你也可以經常使用棉紙或紙巾來吸除多餘的水分。

B 用海綿在初步薄塗的水彩上壓印來製造抽象的肌理效果。一些海綿有規則的甚至磚形的表面，因此可以用來創造出絕佳的肌理效果。

C 使用海綿較小的邊緣作為壓印工具。這塊海綿有很棒的大孔肌理。

D 這個海綿的一邊類似"洗碗用的清潔海綿"。我用它蘸取永固深茜紅來塗在畫紙表面上。

充分利用海綿的肌理

人造海綿擁有多種表面肌理。一些類似磚塊形狀，還有一些擁有線性圖案，它們的用途十分廣泛。

在此，我用網孔大小不一的一塊海綿來繪製植物的葉子和石拱門的粗糙外牆。

肌理工具
指畫法

你的手指和指甲也可以成為便利的繪圖工具和刮削工具，可以在潮濕的水彩上刻畫深色線條，或者推動顏料以製造顏色較亮的線條或者輕拍顏料來繪製圖案（同時，我想當然地認為，為了心儀的效果，你是不會介意弄髒你的雙手的！）。

指畫法的樂趣

僅僅為了好玩，你可以去嘗試繪製各種愚蠢、可笑的形狀。你的手指可以是蘸著顏料濕乎乎的或者是幾乎完全乾燥的（如圖所示，我能繪製樹木細枝或分叉在冬日裡光禿禿的效果，然後我只需用畫筆來表示相互連接的枝條就可以了）。

練習用手指或者手掌繪製不同印跡

你也可以用雙手來創造有趣的肌理效果。應該還記得小時候玩過的手指畫吧？在此，手指畫可不再是兒戲了。

A 用手推潮濕的顏料。

B 用手指輕拍潮濕的顏料。

鏤花模板

在水彩中使用鏤花模板有點像壓印。隨便怎麼使用，你都可以製造出多種多樣的、令人驚異的效果。根據你的喜好，你可以製造出一式一樣的均一效果，或者是自由散漫的隨意效果。你可以去購買鏤花模板，也可以用標籤紙板、封皮紙、塑料紙甚至薄銅板來自己親手製作。許多辦公用品商店都會出售有趣的字母或者數字模板，它們可以配合絕佳的抽象概念來用於繪畫。

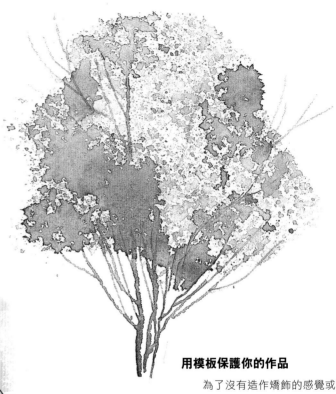

練習用不同的鏤花模板作畫

在此，我使用許多模板和非模板作為靈感啟動器。一些是正宗的維多利亞圖案模板，而另一些則是辦公用品商店出售的用來為郵箱印製標籤的字母。左邊，我用橡皮的外罩做模板。說來也很奇怪，我發現用模板刷塗水彩並沒有軟性水彩畫筆的效果好。

用模板保護你的作品

為了沒有造作矯飾的感覺或者並非完全不受拘束的效果，你可以嘗試用紙來製作隨意的模板，並用它來保護不希望被塗上顏料的繪畫區域，然後再通過孔洞用海綿輕拍色彩或者潑濺顏料。我曾經用這種方式將手用作"模板"或者留白膠，來保護我不希望顏料潑濺到的地方。在此，用模具作為孔罩，我得以潑濺這棵樹的樹葉並同時保留了白色的背景。

噴霧器
噴霧瓶

一些噴霧瓶應該成為你常用工具包中的一部分。它們的形狀、大小和輕便程度各不相同。你可以嘗試著使用一個經過徹底清洗的家用清潔劑的瓶子或帶有觸發器扳手的工業上用的噴霧器,後者能噴發出極好的細霧。我個人最鍾愛的是一個小小的旅用香水噴瓶,它的功能效果同較大的噴霧瓶不相上下,但它更宜於隨身攜帶。美容店都有小的噴霧瓶出售。環視一下畫室、廚房或浴室,我敢保證,你即使足不出戶也能發現自己需要的東西!

噴霧瓶的一流用途

● 再次濕潤調色板上已經乾燥的固體水彩顏料或者小堆顏料。
● 開始作畫前弄濕畫紙來製造出濕畫法效果。只需現將清水對著畫紙進行全面噴霧,然後再用畫筆輕輕地塗開水分。
● 也可以用噴霧器來噴霧以修正錯誤,或者保持某個區域的濕潤,令其不至於過快地乾燥。
● 可以使用噴霧器來弄直開始翹曲的水彩畫板。要是你的畫板開始彎曲變形以至於讓薄塗的水彩有可能向兩邊流淌,此時,你可以取出噴霧瓶,用清水噴塗畫板的背面,這樣,畫板就會恢復平直,因為畫板背面開始彎曲會抵消正面的曲度。

在略爲潮濕的薄塗水彩中用清水噴霧

等到藍色和綠色的薄塗水彩開始失去光澤時,我用噴瓶開始對其噴水。

用噴霧瓶噴射水彩

我在噴霧瓶裡灌裝了永固深茜紅的淺色水彩,然後對著畫紙噴射了一下水彩。這樣的效果是不是很精緻?如果與噴槍製造的效果相比,我承認噴霧瓶的效果要遜色得多,但是這種噴霧瓶垂手可得,而且價格要便宜得多。

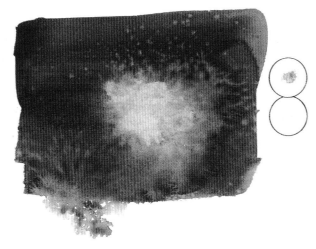

往潮濕的薄塗水彩中噴水

在紅色水彩仍然相當潮濕之際,我對其下部邊緣噴射了幾下清水。顏料滲流擴散出了一個新的形狀並出現了有趣的花邊邊緣。要是用的是綠色,它就能表示很好看的樹葉了。

我又對著潮濕的紅色水彩噴射清水,然後在中央部分迅速地吸除水分,這產生了色彩明度上的戲劇性的變化。

然後,我在大塊的紅色水彩樣本邊的兩個小圓圈裏滴落了相同的兩滴水彩。我用潮濕的紙巾吸除了上部水彩的水分,而針對下部的水彩,我先是用清水對其噴射,然後吸除水分並進行擦除,結果擦除得相當乾淨。我曾目睹藝術家吉姆·哈密爾用這種方式拯救了一幅作品。這是一個特別棒的技巧,所以不要無視它哦!

噴霧器

固定式噴霧器

作為老式的器械（如下圖），固定式噴霧器的價格遠低於噴槍，而且如果不打算經常使用它，它就僅僅只是一種往畫紙上噴射顏料的技巧而已。要是你肺活量夠大的話，你可以用呼吸的力量將水彩均勻地分布在畫紙上，還可以把畫紙放近點來獲得有趣的"花朵形狀"。不過，要是你患有肺氣腫或哮喘的話，就不要用它了，因為需要相當的肺活量才能移動顏料並保持均勻的效果。

噴霧器的正確使用位置

固定式噴霧器有兩根鉸鏈在一起的金屬管，一根略細於另一根。把較細的一根放入裝有定色劑、清水或水彩的小罐子或者小瓶子中，然後吹向已擺放成與細管呈直角的大管子裡。別問我這樣做的工作原理，因為我不是物理學家，我只知道你吹出的空氣經過細管小洞能吸起顏料並將其噴射到你的畫紙上。

練習用噴霧器繪製印跡

為了用固定式噴霧器實現噴槍般的效果，我在一個小容器裡混製了一點水彩並以不同的距離對著畫紙噴射。"花朵效果"是距離紙張 8cm 噴射出來的；要是離畫紙更遠點，效果可以較為柔和。你吹氣的力度越大，實際效果就越精細。

製造效果

當然，用這個工具來繪製背景或者製造出印象主義效果的可能性會更大，正如這幅快速繪製的花朵圖。雖然你對它並沒有甚麼控制力，但還是可以用它來獲得精妙的抽象效果。

噴霧器
吸管

　　普通的軟質料吸管也能夠以多種方式應用於繪畫。你可以朝各個方向吹一灘顏料來形成阿米巴蟲般的形狀；或者在管子裏裝上水彩，用拇指封住一端，然後用吸管的一端直接作畫，到需要的時候鬆開拇指即可；你甚至還可以用吸管壓印。

A

B

C

練習用吸管繪製印跡

A 用吸管吹動潮濕的水彩並隨意變動吹氣的方向。這將創造有用的形狀，也可以表示樹皮或者岩石之類的粗糙肌理。取決於你吹氣的力度，你能或多或少地去掌控其效果。

B 用吸管的一端壓印顏料。

C 把吸管用作鋼筆來進行繪畫。要是手不會顫抖，你可以用我們的先輩製作鵝毛筆的方法來處理吸管，在其一端弄出一個筆尖把它當筆使用。

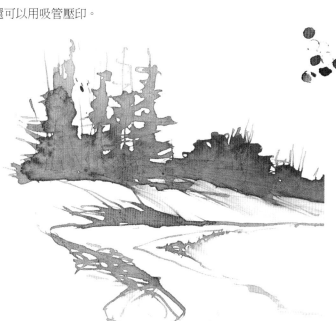

練習用吸管作畫並享受這個過程

　　的確，你無法完全控制吸管，但還是可以把它用作有趣的素描工具，特別是你忘帶畫筆或者鋼筆的時候。在此，我用吸管一端滴落一些水彩，然後攤開水彩，用吸管吹動水彩來表示高高的樹木。我把一根吸管的一端剪成類似鋼筆筆尖的角度，然後用它在潮濕的水彩上繼續作畫。

撅起嘴巴開始吹吧！

　　用吸管吹氣能創造出好玩有趣的效果。我認識的一位藝術家就是這樣創造了很多美輪美奐的抽象花朵！

使用各種不可或缺的工具繪畫雪景

你可以綜合使用各種工具進行繪畫，只是要小心不能讓總體效果顯得誇張做作。要讓一切顯得精細微妙並完全適合繪畫主題。可供隨意選擇的工具庫能讓你徹底解放，得以無拘無束地創造出之前從未想過的效果！找點樂子，畫著玩玩，多去練習來瞭解哪些工具在同時使用時的效果更佳，還有哪些工具是最適合你的。

在這幅圖中，一個寒冷冬日的早晨，水汽從我鄰居家的屋頂冉冉上升的景象顯得美不勝收，我忍不住要把這個美景畫出來。雖然這是一個巨大的挑戰，但我的工具幫我創造出了我夢寐以求的效果。

1 素描圖案，使用留白膠並塗畫背景

繪製圖中的屋頂輪廓線和冰雪覆蓋的圍欄形狀，然後用小塑料擠瓶中的留白膠來保護二者的上部邊緣（屋頂和圍欄頂部的藍色線條）。用圓頭鏤花刷潑濺留白膠來保護中央的水汽，然後對其快速地噴水，令其以意想不到的方式散開。同時，清水也有稍稍軟化邊線的作用。

用 25mm 平頭畫筆在白雪皚皚的屋頂上塗畫濃色的鈷藍水彩。等候畫紙乾燥，然後再用鈷藍、奎內克立東紅和一點點鎘黃的混色來表示天空。在水彩尚未乾燥的時候，在藍色屋頂的附近放鹽來表示遠方被冰霜覆蓋的樹木。

材料清單

顏料

熟赭

鎘紅

鎘黃

鈷藍

奎內克立東深紅

奎內克立東紅

群青

畫筆

1 英吋（25mm）平頭畫筆

6 號和 8 號圓頭畫筆

尖頭貂毛筆

圓頭鏤花刷

小硬毛刷

畫紙

300g 冷壓水彩紙

其他材料

留白膠

畫刀

鹽

砂紙

尖頭小棒（可有可無）

小塑膠擠瓶

噴霧瓶

2 塗畫前景並進一步繪畫背景

用群青和奎內克立東深紅的混色水彩加深背景中樹木部分的顏色，用尖頭小棒或者畫筆筆桿來刮削出光禿禿的枝條。

用鈷藍、群青和奎內克立東紅的純淨混色來塗畫前景圍欄上的積雪。陽光照射在積雪的上層邊緣上，所以令此部分水彩的顏色較亮，稍呈暖色。等水彩開始失去光澤時，對其噴射清水，給積雪上層部分製造一種冰冷的閃光效果。等候畫紙徹底乾燥。

3 去除留白膠並繪製細節內容

用 6 號圓頭畫筆和尖頭貂毛筆來繪製背景中光禿禿的樹木。等畫紙乾燥後，去除留白膠，但動作要小心，不可損傷畫紙。用小硬毛刷蘸清水來軟化留白膠以保護部分硬邊線。

用乾的畫筆擦除出幾根樹幹並用同樣的畫筆蘸清水為被積雪覆蓋的圍欄增加清晰度，然後擦除多餘的顏料。

用中粒砂紙恢復白色雲狀水汽邊緣的紙張原白色，快速打磨幾下即可！

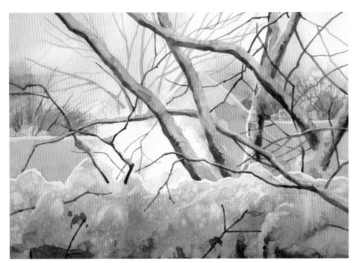

4 塗畫深色水彩

調配群青和熟赭的深色水彩後去塗畫主要樹木的樹枝和細枝以及圍欄較低的部分，用 8 號圓頭畫筆塗畫較大的樹木和圍欄區域，用尖頭貂毛筆和畫刀來刻畫較小的細枝。在積雪周圍作畫，要小心、仔細。

用鈷藍和少許熟赭調配的濃色水彩來塗畫大樹上的積雪。

5 添加最後的細節

在整幅畫上來來回回地繪製，軟化各處，為積雪的形狀添加清晰度，添加幾根樹枝。為展現生命力，用 6 號圓頭畫筆蘸鍋紅水彩來繪畫枝條上那只亮色的北美紅雀

結語

本書探索了許許多多的繪畫技巧、繪畫材料和繪畫工具。毫無疑問，一些特殊的技巧已經在你的藝術詞典中找到了永久的一席之地。

在你手中，一些新的工具感覺像魔術般不可思議，某種陌生的顏料或繪圖表面也能製造出你從未想過的奇妙效果。這就是探索的樂趣所在！

我希望你已經親手做了一番嘗試併發現了僅屬於你的藝術洞察力和藝術風格。當你磨練自己的技能，開始偏向某種繪畫技巧或者某些色彩的時候，就會發現，你已經自然而然地形成了自己的"風格"。

我在前文中提過，你不會在某幅圖畫中用到本書提供的所有技巧，你甚至不會在一幅圖中用到哪怕是其中一半的技巧。你只需選擇能製造出你所需的特別效果的那些技巧就可以了。而下一次，用圖畫來表現你腦中所閃現的靈光時，你的需要也許會完全不同。但重要的是你已經獲得了類似百科全書般的無窮的創意，這將會在長時間裏持續地豐富你的藝術詞彙量。

我在二十多年前完成了本書的第一版。自那以後，書中提到的一些必需品仍是我今日工具箱的重要組成部分（有一些在當前版本中亦佔有一席之地），而更多的已經進入市場或者正在成為真實的可能。而有的在短短的二十年裡竟然僅僅是粉墨登場而又匆匆謝幕！

對於這一切，特別有意思的事情是我們都心知肚明：可能性會無限擴大，新技術、新技巧、新材料和新工具將陸續出現，它們紛紛乞求著被畫家們嘗試的機會。彎道後或者視野以外總有驚喜等候著我們，它們可能是嶄新的技巧，也可能是我們用全新的眼光所看到的傳統的技巧。創造力可能只是感覺驚奇和歡欣的無數個瞬間……

藝術是一段旅程，一旦踏上這段旅程，我們就不會感覺枯燥無聊。《指環王》中，佛羅多引述他的叔叔比爾博的話，說道："只有一條路。這條路就像是一條大河，它的源泉在每家門口，而它的支流就是每條小徑。"也許對我們而言，藝術就是這樣的一條路。

索引

水彩畫的訣竅──75個讓你成為繪畫達人的水彩畫技巧

作　　者：凱茜·約翰遜（Cathy Johnson）

譯　　者：劉靜

發 行 人：顏士傑

校　　審：許瓊朱

執行編輯：陳聆慧

編輯顧問：林行健

資深顧問：陳寬祐

資深顧問：朱炳樹

出 版 者：新一代圖書有限公司

　　　　　新北市中和區中正路908號B1

　　　　　電話：(02)2226-3121

　　　　　傳真：(02)2226-3123

經 銷 商：北星文化事業有限公司

　　　　　新北市永和區中正路456號B1

　　　　　電話：(02)2922-9000

　　　　　傳真：(02)2922-9041

印　　刷：五洲彩色製版印刷股份有限公司

郵政劃撥：50078231新一代圖書有限公司

定價：520元

◎ 本書如有裝訂錯誤破損缺頁請寄回退換 ◎

ISBN：978-986-6142-59-8

2016年1月初版一刷

國家圖書館出版品預行編目資料

水彩畫的訣竅：75個讓你成為繪畫達人的水彩畫技巧 /
　凱茜.約翰遜(Cathy Johnson)著；劉靜譯. -- 初版. --
　新北市：新一代圖書, 2016.1
　　面；　公分
　譯自：Watercolor tricks & techniques
　ISBN 978-986-6142-59-8(平裝)

　1.水彩畫 2.繪畫技法

948.4　　　　　　　　　　　　　　104017232